3 GENE-RATIONS

生活是設計的全部
DESIGN IS ALL ABOUT LIFE

兩地三代創意三重奏
3 GENERATIONS IN 2 PLACES CREATIVE TRIO [03]

IN 2 PLACES CREATIVE TRIO

03

高少康 林慧遠 著
HONG KO
STELLA LAM

中 華 書 局

Contents
目錄

Preface
序

「做不成創意的天才，就做個生活的大師。」我就讀香港中文大學藝術系時，一位同學曾如此跟我說。我認為這句話有道理，印象很深，一直念念不忘。我們年輕時都想做天才，年少成名，但後來發現自己並不是這樣的材料，故寄望能做一個大師，因為做大師好像是能透過努力慢慢做到的。

我 1978 年生於廣州，爸爸於 1980 年代遷居香港工作，故在我六歲時，一家也移徙香港。猶記得年幼的我雖對新生活環境感到好奇，但也不太適應，加上小時候性格內向，不擅社交，也沒興趣參與任何體育運動，而只喜歡一個人躲在家裏畫畫，一畫就是幾小時。創作帶給我樂趣，亦因小時候贏了不少美術比賽獎項，漸漸培養了我在藝術方面的自信心，繼而埋下往這方面發展的種子。

可是在學生時代，就算父母問及我的藝術作品究竟想表達什麼、為什麼要這樣做，我也談不上來，因為其實我自己也不太清楚。那時我對前路比較迷惘，更直覺自己不一定要做藝術家，反而是成為設計師這念頭一直吸引着我。

我能入行，是因為香港著名設計師劉小康先生剛好在香港中文大學藝術系任教其中一個課程。修讀此課程讓我認識了他，也讓我知道香港設計行業的景況、世界上有哪些著名設計師等。雖然當時我是一名藝術系學生，但也剛開始接觸設計，在設計公司做實習生，還有了一些自己的設計作品，於是在接近大學畢業時，我大着膽子主動詢問能否加入他與華人設計大師靳埭強先生合夥的公司。劉小康也覺得我這個人頗有趣，既修讀藝術，卻同時在做設計，故允我面試。

記得面試時，有一位藝術總監和兩位美術指導見我，有趣的是他們三人都不贊成聘請我，認為我輕佻，不相信這年輕人會踏實地從事設計行業。其實怕聘用藝術系畢業生是設計行業招聘時的常態，就算現在自己做了設計公司老闆，面試藝術生時也會擔心，所以那時我不被取錄，其實情有可原。但由於我還是很想進入靳與劉設計學習，待面試兩星期後仍未有下文，我便主動致電劉小康，告訴他情況，劉先生才跟負責面試我的同事們聊聊，算是勉強把我拉進公司裏去。

但那時其實我已有一些基礎設計經驗，有幾家公司願意聘請，其一是當時新興的互聯網公司，因我略懂網頁設計，開出了 16,000 月薪的聘用條件。這薪酬水平在 2000 年算頗高，甚至 20 多年後的今天，香港畢業生入職也可能只是這價錢，而當時的大學畢業生月薪普遍僅約 10,000 港元。另一家我師兄的設計公司，也開出了 14,000 月薪的待遇，算是不錯。比較起來，靳與劉設計給我的月薪是 9,000 港元，

從設計
是生活的全部，
到生活
是設計的全部。

差距頗大，就算現在回想，也覺相差很遠，但我最終還是選了進入靳與劉設計這品牌，因為我隱約感到，在這著名設計公司裏會學到更多。現在回想，我認為這是我人生裏其中一個對的決定。

在公司第一年，雖然我參與許多商業提案的創作，但更多時候只是協助美術指導們做提案。記憶中，我參與最多的工作是製作提案板，那時電腦的應用仍未普及，向客戶進行提案時甚至沒有投影機，僅是站着逐一拿起提案板介紹不同方案。製作提案板的工作流程是先將提案打印出來，然後裁剪白邊（因為打印機列印出來的頁面都會有白邊）、噴膠，再貼到黑色紙板上。我當年跟隨的創作總監是明顯的處女座，他讓白邊消失的方式，不是剪走它，而是要我們用黑色的紙如製作相框般，為提案板細黑邊來遮蓋白邊。雖然我內心認為這方法吹毛求疵，還抱怨地想：誰會留意到這些白邊？但我也沒問什麼，只按要求去做。印象中，我花了一年時間不斷將白邊細黑。而且黑板後面需要貼上公司的提案編號，包括究竟是第幾提案的第幾塊板，甚至乎那些貼紙同樣也要細黑邊。我當年的設計工作，就是雞毛蒜皮到這種程度。

說這些，是讓大家笑一笑，但其實也反映了每個時代的烙印。為什麼每個年代會造就不同特質的人？我相信這就是其中原因。例如在我的年代，香港設計師們

都經歷過類似的磨練，而我也正正覺得，一個專業、一種性格，有時是需要通過磨練才能成就。我不介意每天做這些基礎工作，因為我是藝術系畢業生，從事設計業前也曾接觸過一些同樣講究細節的藝術系老師，所以那時我每天的工作日程是朝十晚十，還經常通宵達旦地工作。我日常回到家已是晚上 11 時，但仍會堅持做自己的創作，以及一些自己感興趣的兼職，大約奮鬥至凌晨二時才入睡，這就是我當年沒日沒夜的生活節奏，所以我形容那時的景況是「設計是生活的全部」。

我畢業之後的一兩年間，完全投入在設計專業的追求上，看很多書、嘗試很多不同的東西，然後創作一些屬於自己的作品，也慶幸因此獲得了一些機會和肯定，包括於 2001 年獲得了 13 個香港設計師協會環球設計大獎的獎項等。但這樣的生活節奏在持續兩年後，已令我認知到無法持久，因為這樣燃燒下去，身體實在熬不住。加上我覺得自己在設計專業的閱歷不足，希望能到外國留學，於是我在 2002 年申請了英國志奮領獎學金往英國留學，並幸得劉小康先生和靳叔的推薦信，讓我終獲此獎學金前往倫敦印刷學院進修設計碩士。我報讀的是 Typography Studies（字體設計），因為我喜歡字體，想深入研究，可入學後卻發現學校的學習方式很自由，強調到處找靈感，以及不斷與同學傾談來互相交流，完全是我過去讀大學時

的學習方法，並讓我重回自己未有答案的哲學問題上──我究竟要尋找什麼東西？這問題於我而言仍困惑難解，感覺就像要在夢的狀態中去尋找自己，與我原本以為讀設計碩士可依循工作專業實在地去深化探究不一樣，所以我很快就對課程失去了興趣。

應付學校的功課，情形就跟讀大學時差不多，所以回頭看，我並沒在學業方面花太多時間。那我在英國的大部分時間在做什麼呢？就是以下三件事：看展覽、開派對，和曬太陽。我就是如此在英國渡過了一年半時間，在英國和周邊地區看盡量多的展覽，我認為這要比做功課更有意思。當時我並沒察覺到那些自己沒見過，卻真正能看到、接觸到的東西對自己構成的影響，可現在回想，正正因為這三件事，令我感到另一種文化給我生活帶來的轉變，例如曬太陽就直接改變了我的生活方式。「生活是設計的全部」這概念，也是從那時開始萌芽，我認識到設計師不能只關注設計本身。雖然當時沒有微博，也沒有 Facebook，但我會把每個月所做的事情通過郵件發送給我的朋友們，像電子通訊一樣，內容包括我做的功課、看過的展覽等。這些生活細節，後來成為我個人設計創作的不少靈感來源，甚至回港後，這種記錄日常生活的習慣，也不斷豐富我的創作。所以後來記者問我有關創作靈感的來源，我會答：「所有靈感都源於生活。」

我的 iPhone 儲存了十萬多張照片，我平常會花時間進行整理和分類，包括看過的展覽、與家人遊歷過的地方等，有些則會根據時間、地點來區分，又或以公司做過的設計項目去分類，甚至乎日常生活中如遇到有趣的包裝，我也會將之拍下來並分類，因為這些都是我自己曾經真實接觸過，並對它有感覺的東西，一點一滴，構成了我的生活記錄。這既是我的個人分類法，也是我對待生活的一種方式。

要做好創作，我深信首先要找到屬於自己的生活方式。於我而言，拍照是生活的刻度，整理照片是讓刻度更深一些。我認為靈感不是天馬行空飛來的，而是慢慢收藏起來，我日常的拍照和分類，就是收藏靈感的過程。曾經在小紅書看到，設計師們都很愛印度導演 **Tarsem Singh** 在談及自己作品為什麼那麼昂貴時所說的一句話：「你出了一個價錢，不是只買了我替你工作的這段時間，而是買了我過去所有生活精華的結晶；這包括我品嚐過的每一杯咖啡，看過的每一本書，去過的每一個地方，談過的每一次戀愛。」套用過來，亦即設計師的每項設計，其實是將很多生活細節放在裏面，所以我認為設計師必須善待自己的生活，這不是提議大家不去工作跑去玩，而是說我們可以怎麼看待生活中所獲得的一切靈感。至於怎樣能將生活的點滴變成設計，究竟實踐起來的細節如何，我會通過本書眾多的真實案例一一向大家說明。

Chapter
章節 1

章節範圍

港仔北上過日子

Contents
章節目錄

Chapter 章節

1-1

設計師竟擁有私人博物館?

決定來深圳發展的啟發

一個成功的設計師能創建屬於自己的私人博物館，可能對於內地民眾來說並不是什麼稀奇的事，但對於我這個成長於香港的「港燦」而言，卻真的因此大吃一驚，甚至感到匪夷所思。

我在廣州出生，六歲時移居至香港生活，受着香港中西交匯的文化洗禮，建立起屬於這裏的價值觀和身份認同，可謂「不土生，但土長」；亦因而受到這種視野的局限，對內地的認識僅停留於香港主流媒體的表面敘述。

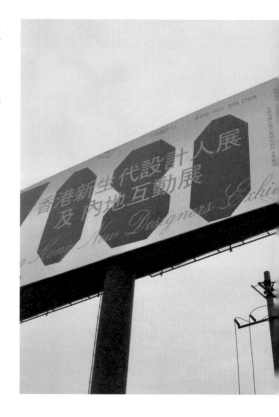

及至 2007 年 6 月，香港著名設計師李永銓（Tommy Li）與內地平面設計師王浩（Wang Hao）和陳飛波（Bob Chen）策劃了「70/80 - 香港新生代設計人展及內地互動展」（「70/80」），我作為當時獲邀的 15 位香港 70/80 後設計師之一，有幸前往杭州、上海、長沙、成都等地參與巡迴展，並與內地新生代設計師們進行交流。未料此行也改變了我對中國內地的認知，繼而為我於同年底前往深圳發展埋下伏筆，最終促使我成為靳與劉設計顧問公司的合夥人。公司於 2013 年更名為「靳劉高設計」（KL&K Design）。

猶記得「70/80」在內地各地舉行的每場展覽均有大量學生參觀，而且他們對學習有熱誠，展現出強烈的求知慾。高校學生一批一批抵達，我們香港設計師當場就給淹沒在人群中，現場看起來很像現在農曆新年廣東的花市，我甚至能聞到學生頭油的味道，可以想像當時的盛況。那時內地給我的印象是有點野蠻生長，但又充滿勃勃生機，跟香港同期業界的低氣壓環境相比，釋放出更多的能量。

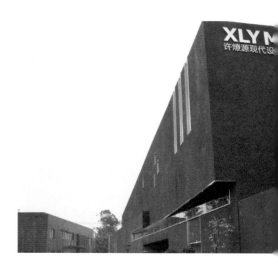

此外，我們在成都的展覽場地是一座兩層樓高的私人博物館，由一位專門做酒品牌產品包裝的設計師冠名所建 —— 許燎源現代設計藝術博物館（XLY MoMA），這令當時的我非常震撼。因為香港的設計師們大多只能過上中產生活，而香港的空間狹小且十分昂貴，別說博物館，置業都不是容易的事；相對之下，內地年輕設計師普遍受惠於政府各種鼓勵設計產業甚至扶助創業的政策。這次中國內地之行讓我切身感受到內地的發展潛力與各種可能，使我萌生了到內地發展的念頭。

記得當年我們在公路上看到展覽的高架 T 牌廣告、以設計師命名的博物館，與人山人海的展覽會場，對當時初出茅廬的「港仔」們來說是極大的震撼。

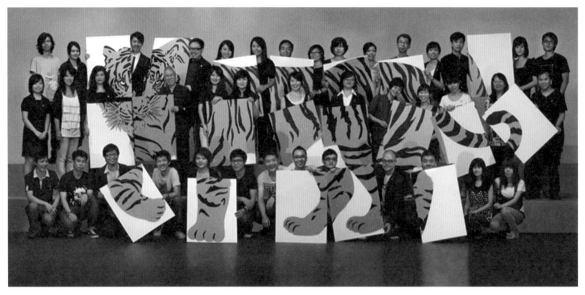

靳與劉設計時代合照，攝於 2010 虎年。

其實早在靳與劉設計顧問公司的前身「新思域設計製作」（成立於
1976 年）和「靳埭強設計公司」（改組於 1988 年）時期，靳叔（靳
埭強）和 Freeman（劉小康）已受不少內地公司委託進行商標和品牌
設計，其中最為著名的當然要數靳叔於 1981 年為中國銀行設計的商
標。而隨着中國改革開放使全國急速發展，經濟起飛，為設計師們提
供了大量的機會和可能，小店在一二十年間變身大集團，工作範疇從
產品設計、包裝設計、商標設計到空間設計。2003 年，靳與劉設計
顧問公司在深圳開設分公司，為內地客戶提供更專業的設計服務而努
力，其中案例包括為重慶設計城市形象（2005 年）等。可惜靳叔與
Freeman 在香港以至世界各地均有許多不同客戶，分身不暇，致使
深圳分公司在實際營運上遇到不少困難，成績未如理想。2007 年 12
月，Freeman 決定邀請我重新加入深圳團隊，並提出我如能帶領公司
發展，使營業額攀升至一定目標，便可成為公司合夥人。

當時我的第二個孩子即將誕生，大兒子也僅得兩歲多，若前往深圳發
展，日常照顧孩子的重擔便落在太太一人身上。我一方面看見在內地
發展的絕佳機會，事業或能更上一層樓，但另一方面又擔心無法每天
照顧家人，面對兩難的境地，難以取捨。最終太太給了我極大的支
持與鼓勵，多虧她為家庭付出更多，使我能投入發展新事業。我在
2007 年正式擔任深圳公司總經理，同時管理業務和創作部門，開展
了至今長達十多年的香港內地兩地跑設計生涯。

靳叔於 1981 年為中國銀行設計的商標。

生活是設計的全部，若我們要為內地企業提供設計服務，就必須擁有豐沛多樣的內地生活經驗，否則無法創作出最貼近內地消費群體需要的設計。

我初到任時，深圳分公司僅得八名員工，組織還比較幼嫩，需要我投入較多時間去帶領，所以我星期一至五長駐深圳，至週末才回香港與家人相聚。我在內地生活的時間多於香港，在 2019 冠狀病毒病（COVID-19）肆虐致深港通關困難的日子，我甚至有長達兩年的時間沒有返回香港。但我相信也只有這樣，才能了解當地文化，有效帶領公司發展，因為生活是設計的全部，若我們要為內地企業提供設計服務，就必須擁有豐沛多樣的內地生活經驗，否則無法創作出最貼近內地消費群體需要的設計。

深圳分公司成立之初會分擔香港總公司的各樣設計工作，並協助靳叔與 Freeman 完成內地客戶的設計個案，例如為北京的新地標國家大劇院設計導視系統（Wayfinding System Design，2008 年）。及至 2010年，深圳的業務團隊已慢慢建立起獨立的客戶網絡，我也達成原定的公司業務增長要求，成為靳與劉設計顧問公司的合夥人。

今天，深圳分公司已發展成為擁有四十名員工的團隊，並獲得內地眾多國有企業和民營企業的信任，為深圳機場、舟山港、八馬茶業、五谷磨房、覓書店、深圳公安局等進行品牌設計及空間設計。而我這個在廣州出生、在香港成長，並重回內地發展事業的「港燦」設計師，亦在這十多年的內地工作經驗中，平衡了內地與香港的文化差異，體察出如何使兩者互相融和協調，為企業以至社會創造更高價值。

所謂的文化差異，其實乃源於生活經驗的不一。雖然香港的地理環境和歷史背景，使設計事業的發展受到地域的限制，但也因這種稍微有別於內地 14 億人的生活經驗，讓我接通中國傳統文化、國際化設計思維、專業精神與國際視野，在內地開創「港式設計」，協助中國產品開拓市場，產生協同效應，促進產品與公司的長遠發展。這種中西交融、專業開放的港式設計理念，以不一樣的方法在內地市場開拓可能性，發掘生活在文化舒適圈裏的人可能看不見的問題，並嘗試提供另類的解決方法，為這個時代的中國品牌拼上具創意的一塊版圖。

1-2

雞同鴨講

重慶城市形象設計

從古到今，再到未來，立體地對整個城市的事跡和發展有深入的了解，才能為一個城市建立其獨有的形象。

普通話與廣東話同為中文，但對同一物品、行為的稱呼時有分別，簡單如普通話的「吃便當／盒飯」，廣東話為「食飯盒」，又如「上班」，在廣東話則是「返工」；而且句子組合也常有差別，例如讚美一個女孩子漂亮，廣東話會說「佢生得好靚」，普通話則是「她長得漂亮」，而不能說「她生得漂亮」。再加上語言受地區文化背景和歷史影響，就算是同一詞語，也可隱含不同意思，所以當生活的用語改變時，我們對身處的環境也要重新認識和理解。

1997 年，重慶市繼北京、上海、天津後，成為中國另一個直轄市。為了確立獨特而讓人印象深刻的城市形象，重慶市政府舉行了一個面向全球的徵集城市品牌設計的比賽，結果所有作品均未達政府要求。於是政府改而邀請專家撰寫標書投標，再由專家評審，最終由靳與劉設計顧問奪標。

我參與重慶城市形象設計項目的時候是 2003 年，正任職美術指導，在工作上主要以協助靳叔與 Freeman 為主，但亦參與了所有的調查研究及與客戶溝通的過程。靳叔處事態度認真，尤其在工作方面，例如包括他本人和我在內的公司設計組，為重慶城市形象設計的概念草圖就有 300 多個。靳叔又十分注重設計前的調查研究，因為他認為城市形象是源於也屬於居住在這城市的市民，並由其生活方式構成，所以當地市民參與提供意見也非常重要。我們因此舉辦了多場以「城市精神與城市定位」為主要內容的工作坊及座談會，參與者包括重慶本土和外來的師生，共同挖掘「重慶的城市精神」。我還被分配到其中一場去當主持。

猶記得當年我年少無知，不太了解為什麼設計一個標誌要如此勞師動眾，舉辦連續三天的工作坊及座談會。當時我這個主持的普通話很差，尤其學術溝通需用上各種專業術語，幸好場上有個來自廣東的學生協助翻譯，但我仍常常聽不懂別人說的是什麼意思，例如蜀文化中的「火火紅紅」指的不是顏色，而是地域性的民族特徵。語言不通，語境不同，我只好在「雞同鴨講」、不停臉紅「翻車」中艱難地糊弄過去。後來自覺非常慚愧，回到香港後就報讀了普通話進修班。但我也意識到「語境」的不同來自文化環境差異，若要為一個城市的市民去設計城市形象，不了解其生活文化環境是不可能掌握到位的。

期間還有一件令我印象深刻的事：調研與座談會結束後，我與靳叔、Freeman 匯合，準備離去，學生們卻一直拉着靳叔要求合照和簽名，合照時緊緊地摟着他們，把我擠開，甚至當我們上了小巴後，還有學生激動地追着車拍打車廂、揮手道別，很像如今的粉絲見到流行明星一樣！我當時以為設計大師就像明星一樣。可是在「後大師年代」的今天，就再沒見過這麼狂熱的「拍打粉」了。

靳叔與 Freeman 向重慶市領導提案，當年懵懂的我也搞不清楚原來規模那麼高。

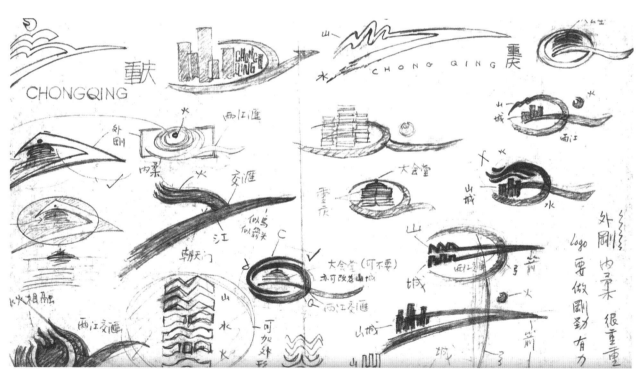

靳叔為重慶城市形象畫的手稿。

回到城市形象設計，除了民間的調查研究，我們還需要了解國家領導人及重慶市領導人有關西部大開發及重慶發展的講話、世界銀行對中國城市投資環境的分析報告、加拿大和日本等國對重慶的城市分析等。從古到今，再到未來，立體地對整個城市的事跡和發展有深入的了解，才能為一個城市建立其獨有的形象。而新的城市形象，將要能表達這城市的未來走向與發展動力。

經過深入而廣泛的調查研究後，我們為重慶城市形象設計制定了五大目標：一、吸引外資及促進貿易；二、發展旅遊，增加收入；三、吸引人才，加強勞動力素質；四、加強城市本身的凝聚力；五、增加城市在國內，乃至國際上的知名度。我們的設計組就朝着這些目標展開設計。最後，我們在 300 個概念草圖中，挑選了 50 個具代表性的方案進行第一次提案，讓重慶市政府專門成立的形象審案小組，在提案會議上進行票選，接着我們根據票選結果和意見回饋，回香港繼續尋找設計方向。

除了語言差異，內地及香港在商務應酬上的習慣也有落差。我初到深圳工作時，雖不勝酒力，但也免不了入鄉隨俗，加入「敬一下領導」的行例，可在來內地之前，我與客戶之間的交往可以「直男作風」來形容。在回港發展設計方向期間，重慶市政府新聞辦的特派員來香港視察，裏面有重慶形象專案小組的負責人，需要了解設計個案的進展並進行匯報。香港的人際關係文化非常直來直往，開完會就散夥，一般不會有工作聚餐。當時我真的沒意識到應盡地主之誼請客戶吃個便飯，開完會就準備撤了。特派員問了一句：「想去買些數碼產品，聽說公司這裏離時代廣場是不是很近？」我二話不說就拿出紙筆畫了一張地圖，上面還標了「5 mins」（五分鐘），然後便愉快地結束會議，逕自吃飯去了。回想當年 iPhone 還未流行，沒有 GPS 啊！讓遠道而來的賓客獨自在陌生的地方找路，實在是尷尬的文化交流表現。

為力求最完善的設計，我們與政府溝通協商的過程相當漫長。在第三次提案後，重慶市領導總結了四句話回覆我們：「三個候選方案不夠理想；原八號方案較可取，可以再修正發展。」原八號方案，是指以雙重喜慶、人、向前奔跑、活力為主要方向的方案。重慶是「雙重喜慶」的意思，我們由此重新發展出幾個方向，一是以中國傳統敲擊樂器「磬」為主要元素，另外保留和突出原設計中「兩個高興的人」的概念，再由「慶」的字體形態嘗試發展設計。在構思的過程中，我們亦結合了重慶作為長江和嘉陵江「兩江交匯」的獨特地理位置特徵，把兩個不同顏色的「人」並疊融合，就像重慶朝天門港的兩江交匯處，江水一清一渾，涇渭分明，卻又匯流合一。

到第四次提案時，我們交了「大禮堂新發展方案」、「朝天門」和「雙磬／雙慶，人人重慶」的方案，市長總結了各人意見後，將「人人重慶」定為第一推薦方案，再把三個方案放到互聯網上供市民投票。最後，「人人重慶」以 42.38% 得票率獲選，證明這標誌既獲領導認可，又得到市民認同。我們幸勞一年的項目，終獲得完滿的成果。而「兩江交匯，人人重慶」這總結了標誌概念的八個字，至今仍為重慶人所傳頌，成為中國城市形象的經典。

記得最後到重慶市委提交最終方案時，市委書記、市長與副市長都參與了會議，可見當時重慶市政府對整個項目的重視程度。提案完成後，我負責替大家拍合照，市委書記站在中間，市長與靳叔站在旁邊。當時我不諳內地的行政級別，誤以為「書記」解作「Secretary」（秘書），因此對「書記」於拍照時竟站在最中心位置感到大惑不解，還認為市長真的很禮讓！幸好當時我沒問出口，默默按下快門。多年後每回想此事，都不禁汗顏。

把兩個不同顏色的「人」並疊融合的「人人重慶」標誌。

「兩江交匯，人人重慶」這總結了標誌概念的八個字，至今仍為重慶人所傳頌，成為中國城市形象的經典。

重慶兩江交匯是長江與嘉陵江，城市依山而建。

1-3

深圳活力
大爆炸

深圳城市形象設計

我沒在重慶生活過，靳劉高設計的設計團隊也沒有，所以我們要花很大氣力去做資料搜集和民間調查研究，才能設計出貼近民心的城市形象。而深圳雖與香港近在咫尺，可說只是一河相隔，距離看似很近，但其實只要你不是身在該市中生活，僅通過媒體資訊來認識一個地方，往往會導致認知偏差。尤記得 2000 年以前，在香港媒體讀到的深圳報導，大多是坑蒙拐騙，因此我開始考慮是否前往深圳發展時，在「70/80 - 香港新生代設計人展及內地互動展」席間，就詢問了來自深圳的朋友一個天真無邪的問題：「深圳的治安是不是很亂很危險？」這位朋友聽後不可思議地看着我，開玩笑地回應道：「地球很危險的，你還是回火星吧！」十年河東，最近反倒是他問我香港街上是不是很危險了。這又是另一個故事了。

儘管我在 2007 年毅然決定到深圳工作，我對這城市的認識還是相當皮毛。可在香港成長的人，或多或少都見證着這城市如何急速改變。這種速度，相信甚至連帶領中國改革開放、推動深圳成為中國第一個經濟特區的前國家領導人鄧小平爺爺也沒預想到。

深圳經濟特區於 1980 年正式成立，最初範圍僅包括羅湖、福田、南山、鹽田四區，後輾轉發展至今，共有九個行政區及一個新區，還有汕尾市的深汕特別合作區。40 年來，深圳的生產總值（GDP）從 1979 年的 1.96 億元人民幣激增至 2020 年的 2.7 萬億元人民幣，是 1.4 萬倍！深圳人口也從 1979 年的 31 萬人，增加到 2020 年的 1,756 萬人，增長 56 倍。這種增長速度與規模，可說是創造了世界紀錄。

深圳的高速發展，最初明顯受惠於毗鄰香港的地理位置優勢。香港作為國際金融、貿易、航運中心，為深圳經濟特區引入外資、生產技術和管理經驗提供有利機遇。但後來隨着中國經濟高速發展，華南地區形成了出口加工的外向型產業，成為全球重要的生產基地，促使深圳

市的部分發展甚至超越了香港。早於 2013 年其港口貨櫃吞吐量已超越香港，並於 2018 年改革開放 40 年之際，以 24,221 億元人民幣的 GDP 超越香港的 24,000 億元人民幣。

我剛到深圳，便遇上「創意十二月」。這是深圳政府自 2005 年創辦的文化活動品牌，一系列與創意相關的活動密集地發生，一天同時進行幾項，人們根本無法全部參與，反映了現今在內地流行的「扎堆」文化。而深圳的城市建設和文化基建快速生成，單由我到深圳工作的首十年（2007-2016 年）已有深圳音樂廳、新的深圳博物館、深圳華·美術館、深圳市當代藝術與城市規劃館等相繼落成；書城、中央商務區（CBD）、購物商場更是建完一個又一個，開完一家又一家，同樣是爆發式發展。不似香港的西九文化區建設，早於 1998 年時任香港行政長官董建華已在施政報告宣布建立「西九龍文娛藝術區」，及後經歷長時間協商溝通，推翻建議重新規劃等，至 2021 年仍只完成了部分建設。

因此，當一位記者問我能否「用一個關鍵詞來形容深圳」時，結合我對深圳的認知和來到這裏的真實生活經驗，我腦海立即浮現了「BOMB！」（爆炸）一詞，就是指深圳城市的活力不停地爆發，非常年輕，也非常有實驗性和拼勁，正如那幅攝於 1979 年 7 月 8 日，記錄蛇口填海建港的開山炮在土地上猛然爆發的照片一樣。後來那一幕被稱為「改革開放第一炮」。的而且確，深圳作為中國改革開放的第一炮，這個城市一直爆發式地生長。「爆發」釋放了能量，成為潛藏在深圳性格裏的特質；「爆發」也釋放了很多機會 —— 深圳從 1980 年作為中國首個經濟特區，到 2017 年成為中國第一個示範區、粵港澳大灣區四大中心城市之一，躋身世界級城市。深圳也被喻為「大鵬之城」，一則基於其地圖形狀如大鵬展翅，二則其發展像飛翔中的鳥，帶着騰飛的意味。我一直渴望將對深圳的理解，將這份「爆炸騰飛」的深圳精神，透過創意設計表達並傳遞出去。

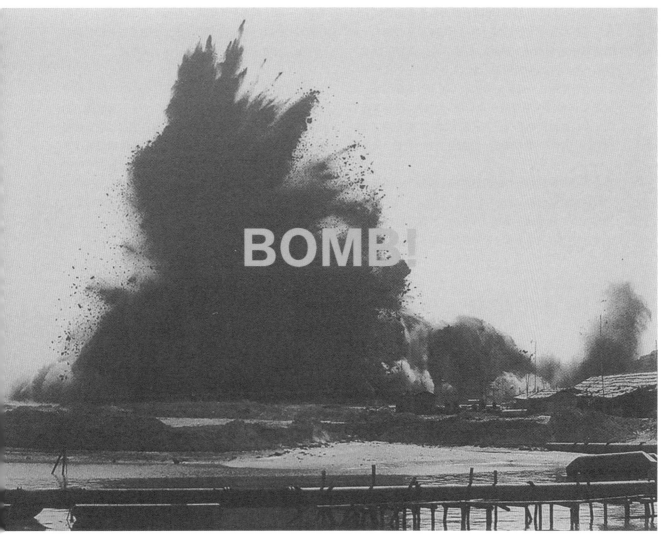

被稱為「改革開放第一炮」的一幕。

我一直渴望將對深圳的理解，將這份「爆炸騰飛」的深圳精神，透過創意設計表達並傳遞出去。

2011 年，深圳市政府為借助世界大學生運動會（大運會）向國際社會推廣深圳，於 3 月 24 日發公告向全球徵集城市形象標誌，期望於 6 至 7 月大運會前推出，同時作為深圳經濟特區第二個 30 年的起點。當時的深圳市委外宣辦主任陳金海曾表示，城市形象標識是一個城市文化和精神特質的形象提煉，也是世界先進城市向國際社會推介自身的一件利器，當中亦提及深圳作為「鵬城」所體現的志存高遠、扶搖直上的「大鵬」形象。

我受邀參與深圳城市形象設計競標，設計了一個蘊藏深圳爆發式發展規模、結合了「深」字的放射式圖案，作為其城市形象標誌，命名「深動力」。雖然當時粵港澳大灣區發展藍圖尚未推出，但在我的認知中，深圳就像中心點一樣，向廣州、珠海、東莞、香港等四面八方的周邊城市迸發出巨大的力量。這設計看上去也配合深圳的地塊形狀和「鵬城」的概念，像一隻飛鳥。

當然現在看來，這個標誌的設計未臻成熟，相比當時內地政府對創意設計的接受程度，也有一點前衛。尤記得我們有一張把標誌延展圖案應用在飛機外觀上的圖片，負責評審的領導看了就說：「這感覺像把飛機炸了一樣。」不知道是不是因為意頭不太好，所以那時的標誌落選了。不過當年領導也沒能選出一個滿意的標誌來代表深圳，深圳城市形象設計又一次在公開徵集中不了了之。

參與深圳城市形象設計競標的「深動力」標誌。

把放射式圖案應用在飛機外觀上效果圖，卻給人「飛機爆炸」的觀感，結果無奈落選。

Chapter 章節

1-4

章節

敗也意頭，
成也意頭

深圳機場及
深圳環球創意大獎

廣東話裏的「意頭」是指吉利、好運的預兆。早於商朝，中國人已以灼燒龜腹甲或牛肩胛骨並觀察其爆裂的圖案來斷吉凶，然後用文字記載占卜的因果，成為世人所熟知的甲骨文。趨吉避凶，是中國人的生活日常，我們的黃曆（中國傳統日曆）寫有每天行事宜忌，甚至乎有些樓宇的樓層會避開四樓、十四樓，直接由三樓跳到五樓。在中國做設計，若不了解這深入人們骨髓的文化底蘊，免不了碰壁。

香港繼承了濃厚的中國文化傳統，而作為曾經的殖民地，也深受西方文化影響，形成不中不西、中西夾雜的獨特氣息。在香港，你可以遇到仍很講求意頭、風水的客戶，也可以遇到「百無禁忌」勇於嘗試的老闆。這往往不僅僅基於客戶的取態，而是客戶所面對的香港消費群體也一樣多元夾雜。然而，當我初來內地發展時，各種風俗文化忌諱層出不窮，「估佢唔到」，摸不着邊。

2008 年，深圳機場採納了由意大利著名設計師馬西米利亞諾·福克薩斯（Massimiliano Fuksas）設計的深圳機場 3 號航站樓（T3 航站樓），並於 2013 年 11 月底正式落成啟用，成為深圳最大的單體建築。從航站樓最北端步行前往最南端約要十分鐘，長達 1,080 米。福克薩斯在接受傳媒訪問時指出，城市的文化、城市基礎設施和生活環境這三件事會深刻影響人們的生活，而深圳機場的設計亦會從這三方面影響深圳市人民的生活。由此可見，機場與城市及生活在當中的人密不可分，亦是一個城市的門戶形象。

為配合 2013 年 T3 航站樓的啟用，深圳市機場集團於 2012 年為其新品牌形象設計進行概念述標。航站樓是當年深圳最受大眾關注的項目之一，深圳市機場集團與多家專業公司深入溝通後，最終委任我司進行設計工作。我們當時以第一名中標，也是以最高價中標。能被相中，我相信主要與靳劉高設計多年來豐富的經驗與國際化閱歷有關，再加上深圳設計團隊對當地文化的理解，使客戶有信心委託我們設計出結合深圳文化與國際形象的商標。當時機場大樓還在興建，我帶領公司全體人員前往實地考察，並讓公司所有夥伴都可以參與思考方案，務求選出最佳創意。

T3 航站樓標誌着深圳市機場集團的發展及對提升國際客運量的目標，新的品牌形象一方面是其標誌性建築所象徵的國際水平與視野，另一方面是集團進一步發展為綜合性航運集團，在國際間如何獲得關注與認可。深圳市機場集團各部門都參與了對品牌形象的評選，不同部門都有機會發言，這也成為了推動國企設計項目的困難之處。意見過於分散，怎樣去處理和回應這些意見就很重要，也體現了一家設計公司的專業溝通能力與引導客戶的能力。由於我曾參與重慶城市品牌設計，以及其他眾多與國營單位合作的設計個案，所以在推動國營設計項目方面積累了不少經驗。我們會聆聽集團內各人的意見，同時也會提出主要的方向，去引導他們統一意見。

深圳機場的發展是深圳整體爆炸式發展的縮影，深圳市機場集團在與我們溝通時，也表達了希望商標設計能展現深圳本地精神為屬性的需求。因此我們向深圳機場提交首輪設計提案時，亦有以我設計的深圳城市標誌為圖案藍本，並在「深」字的基礎上，增添機場新航廈帶來的國際性發展，在設計中加入了兩個箭頭的圖案來象徵客運物流與國際互通。本來有幾位領導覺得這方向不錯，有深圳的特色，也有交流互動，但有領導一看，又覺得是兩架飛機相撞，認為這個設計「意頭」不好。立馬風向就變了，我們只好再度放棄，創作了一個全新的設計。

新版本的設計希望凸顯深圳機場作為對外開放門戶的包容個性，而新航站樓作為深圳本地的象徵性建築，其標誌也理應呈現本身的國際級建築形態。但我也不能依樣畫葫蘆，建築像什麼就畫什麼，而是需要有更大的包容性，將深圳市機場集團的精神文化及其未來發展理念融進設計裏。所以，最後就有了貌似機場外形，同時以地球弧面表現環球性的設計，當中巧妙地把機場的三條跑道變成一個箭頭，指引着方向，象徵集團往前發展的願景，也代表了年輕城市的活力，蘊藏深圳市機場集團跟上時代，與深圳市並肩不斷向前發展的使命。

深圳機場 LOGO 表現了航站樓的建築特色。

新版本品牌形象的包容性，和對文化有理有據的演繹，得到了深圳市機場集團的總體信任與認可，使之作為機場的品牌形象之外，也成為了整個集團的形象。有趣的是，當機場官方通過中國新聞網（中新網）發表了標誌後，媒體報道標誌形態像魔鬼魚。雖然我們其實也覺得蠻像的，但原來官媒領導認為需要給予這設計一個更「接地氣」的概念，讓大眾更容易理解它，故用了魔鬼魚的學名「蝠鱝」（音：福分）來描述。報道指「深圳機場新標誌造型酷似『蝠鱝』寓意平安福分」，「意頭」極佳。我覺得從這次經驗中學到如何讓廣大民眾接納標識的奧妙之處，做到雅俗共賞。

深圳市機場集團旗下其實分了很多機構，與我們的合作並不限於機場公司，也包括其他子公司。例如深圳市機場卓懌商務發展（Joyee）於 2013 年 7 月註冊成立，是為政務貴賓、商務貴賓等制定服務的子公司，營運機場內的頭等艙／公務艙旅客休息室、提供配送服務等。基於卓懌公司着重為貴賓們提供方便快捷的地勤服務，因此我們以具速度感的筆畫貫穿商標名字，作為品牌形象，帶出暢通無阻的意念。另一合作

機構是商業開發公司 Airwalk，負責管理機場集團旗下眾多商業項目。我們把機場標識提煉成花瓣形態的獨特視覺符號，象徵繽紛多彩，蘊藏箭頭與匯聚感，表達出匯聚、交融的商業特點，再跟英文手寫字體「Airwalk」的名字結合，表現休閒與時尚，張力強而不失穩重。

我們透過為深圳市機場集團附屬的不同品牌設計標識，將整個集團形象連結與統一起來，協助集團建構出容易讓人辨識和便於記認的視覺符號。我們為深圳機場所做的品牌形象個案雖算不上是一個非常全面的案例，但確實起到改變人們對深圳機場一貫形象的認知，也成為深圳曾經的城市視覺印記。

可是，2019 年深圳市機場集團領導層因各種原因更替，新上任的領導們希望改一個標誌，我們的設計自然也就不再用了，其歷史任務告一段落。有趣的是，新形象與我們之前那遭到領導否決的兩個箭頭相對的方案概念很相似！看來新任領導對「意頭」應該有着不同的解了。

以「爆炸」反映蓬勃的設計創意

雖然我認為最能象徵深圳城市精神的「爆炸式」標誌設計連番遭領導否決，並認為其意頭有欠吉利，但我仍然渴望能將這個對深圳精神的獨特理解，透過設計傳揚開去。及至深圳於 2018 年舉辦深圳環球設計大獎（Shenzhen Global Design Award，SDA），我再次提交了以這概念為藍本的設計作為獎項的標誌，這次，設計終於得到青睞。

深圳市政府每年會主辦大型國際專項活動「深圳設計週」，期間同時舉辦一年一度的深圳環球設計大獎評審與頒獎，獎項旨在發掘獨具創造力和影響力的設計師及其優秀設計作品，並加以表揚。深圳市政府亦希望通過舉辦設計獎項，來增加與世界各國設計師的交流合作，藉以促進深圳設計產業的發展，以及推廣設計理念。當中的獎項獎金非常可觀，整體獎金高達 1,000 萬元人民幣，個別最高額的可持續發展特別獎和金獎，均分別達到 50 萬元人民幣，是目前全球各設計獎項中獎金最高的，可說非常引人注目。

機會來了。2018 年深圳市設計之都推廣促進會邀請靳劉高設計為深圳環球設計大獎創作標誌，基於深圳這城市和設計獎項的特質，我想這標誌必須要表現深圳的城市精神，也要面向國際，向全球表達深圳作為「設計之都」的新銳形象，象徵這城市擁有設計的激情，以及獎項自身發光發亮、吸引目光的特質。因此我最終再次以「爆炸」概念做了獎項的設計。

同樣是由中心爆炸、發散的設計概念，這次卻獲客戶的正面肯定。我在提案時透過很多圖形和圖案來豐富它的內容，更找了一個專精電腦編程的藝術家任遠，將這些凸顯高科技與新時代創意的影片，編製成從中心點散發的影像，編輯為一段形象影片，並輸出成為大賽的應用圖案。而在這放射性的標誌中，獎項的「SDA」字標之下蘊藏着深圳大鵬展翅的地圖形狀，有城市本位的理念在當中。領導們心領神會，但對外界，我則着重說明創意勃發的表達，因為獎項不僅代表深圳市，更是面向世界。

由從中心點散發的影像構成的形象影片。

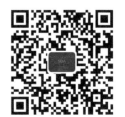

這套形象背後的意義，對我而言是終於回到了創意靈
感的原點，表達了我對深圳精神的感知，同時又確實
替深圳環球設計大獎賦予了獨特的內涵，構成一個以
未來生活、科技、創意、可持續發展理念為宗旨的大
賽形象。

大爆炸，既呼應深圳城市的發展原點，也代表創意設
計的精神，所以我在設計獎盃時，以圓形代表地球，
代表我們的世界，但中間卻炸開了一個洞，象徵創意
為我們的生活打開腦洞，而透過這個窗口，我們可以
放眼看世界。

SHENZHEN
GLOBAL DESIGN
AWARD
深圳环球设计大奖

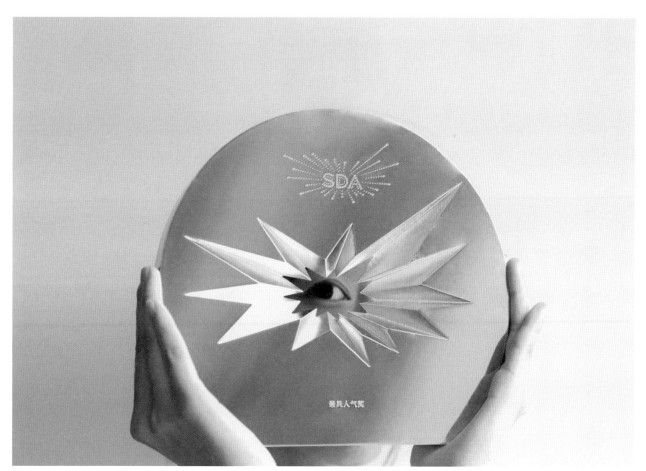

獎盃的設計象徵創意為我們的生活打開腦洞。

設計為
人民服務

深圳梅林
出入境辦證大廳

公共服務空間從來都左右着人民的生活，繼而影響人們對有關部門的印象與認識。要有效地傳遞「為人民服務」的初心，還得從細節上花心思。

接下來我要說一個深圳日常的故事。有一天，同事忽然告訴我，公安叔叔上門了！我乍聽嚇了一跳，以為公司碰到什麼紅線了。原來是深圳公安局出入境管理處的科長想到訪我們公司，他們得到朋友的推薦，說領導希望找一家香港的設計公司，試試能否引進創新思維，為管理處之下的一個辦證大廳進行設計提升。我們乍驚乍喜地見了公安叔叔。雖然久有聽聞政府機關保守又難纏，很難服務，得出好作品，但接觸之下我們感覺這位負責的領導年輕有幹勁，又表現出對創意的欣賞與尊重，儘管項目的預算不是很高，我們也願意一試。我跟團隊說，我們就給出自己最滿意的一稿，如果領導團隊也滿意的話就做下去，如果不能接受的話，我們就當是跟公安叔叔交個朋友。沒想到提報很順利，就這樣一稿過了。公安叔叔到項目落地實施時都很尊重我們的設計理念，也開展了我們與公安機關往後多次的合作。

這次項目是關於重新規劃和設計深圳梅林出入境辦證大廳，是公安局提供出入境政務服務的一個窗口。一直以來政府機關的服務空間多以目標為本，以至大部分空間都缺乏設計感，場所的信息常常零散不集中，難以傳達政府服務便捷並以人為本的服務理念。梅林出入境辦證大廳也一樣，生硬的白色地磚和石牆，配以一排排冰冷的金屬座椅和黑底紅字的顯示屏，予人生硬、機械化的感覺。除了色調和材質欠親和力之外，整體空間規劃亦欠效率，讓公共服務顯得不友善。公共服務空間從來都左右着人民的生活，繼而影響人們對有關部門的印象與認識。要有效地傳遞「為人民服務」的初心，還得從細節上花心思。

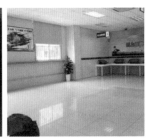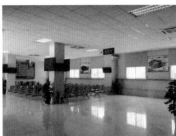

改造前的辦證大廳風格偏向冰冷嚴肅，並較難讓真正有需要的人方便快捷地辦理證件。

2016年受邀重新規劃和設計深圳梅林出入境辦證大廳，對我們來說是一個既有意義也具挑戰性的項目。項目所處之地乃臨時建築，因此必須嚴控成本，以較低的造價重新裝修改造，但也需要讓民眾感受到既清晰且舒適的自助辦證流程。

我認為城市的文明，乃建基於它對人的尊重之上。要做到「以人為本」，我們需要解決兩個核心問題：一是將辦證服務全面自動化、科技化，引導市民自助辦證，因此有大量的自助設備需要放置在空間內，要如何優化市民的視覺觀感，同時高效地引導他們有條不紊地完成整個辦證流程；二是如何在增加空間溫度與親和力的同時，維持公安機關的莊嚴形象，因為過往

有市民在夏天時會帶着小孩在辦證大廳納涼，甚至有市民會躺卧睡覺，破壞人們對公共場所的觀感。雖親民但不利民，會防礙真正使用辦證服務的人們，所以設計需要同時解決用方（市民）和供方（政府機構）的協同問題。

我們首先鎖定便捷、科技、高效、舒適的設計概念，整體布局利落分割，天花牆體大幅度利用金屬扣板、木飾面與人仿石漆，營造簡潔大氣又不失溫暖平和的感覺，以改變民眾對辦證大廳固有的冰冷無趣的印象，從而拉近政府服務與人民之間的距離感，又能維護政府機關的莊嚴。

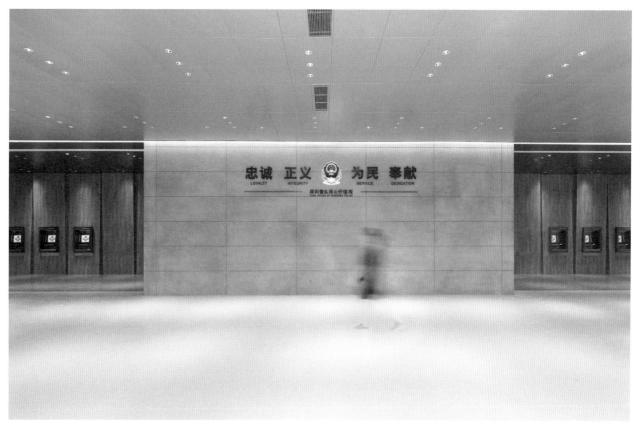

新設計利用金屬扣板、木飾面與人仿石漆，營造簡潔大氣又不失溫暖平和的感覺。

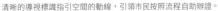
清晰的導視標識指引空間的動線，引領市民按照流程自助辦證。

富有設計感而清晰的導視標識指引空間的動線，提升空間秩序，引領市民按照流程體驗完成自助辦證流程，簡化了程序，得享科技帶來的便捷及效率。與此同時，我們亦照顧了不懂進行網上登記的群體，如老人家或外國人，特別設計一個像翻開了表皮的木盒子，讓工作人員安排協助服務，幫助一些不會操作的人士進行登記。

公安系統的空間過往比較少使用大面積的木飾牆面和家具，我們這次則以幾何形態的木飾構建出空間節奏，並配以溫暖的燈光，使人們在空間中感受到既現代化又具溫度的生活質感。在入口左邊的休息區，我們摒棄政府場所常見的金屬座椅，改用木面和金屬交錯排列的方塊座椅，使民眾直觀感受到空間跳脫的設計感。而且這種椅子的設計，讓民眾得享空調卻無法攤睡，能暫坐卻不能久坐，坐姿在視覺上也更好看了。

上述改造被我們有效控制在較低的成本造價內，使之簡潔實用而具當代審美特色，改變了公安系統普遍予人陳舊刻板的印象，迎上了政府機構走向群眾、提升生活幸福感的轉型趨勢，符合當代中國人民需求和時代發展。我們公司也藉着這個試驗性的小項目，打開了與公安系統的長期合作之路。現在找我們做設計的機關已遠至江蘇，我們也從服務大廳發展到設計警務室、戶政中心、智慧情報偵察中心，以及複雜的綜合性分局大樓。與公安叔叔的故事還在持續……這些都遠超我們一開始的想像。

通過這次合作，也讓我感到當下政府機構與新一代領導們對創意設計的理解、尊重與接受能力。同樣是「為人民服務」的目標，可透過靈活而貼近民情的手段達到，而設計師可以在這中間擔當橋樑角色，改善人民生活的質素，促進城市的進步。

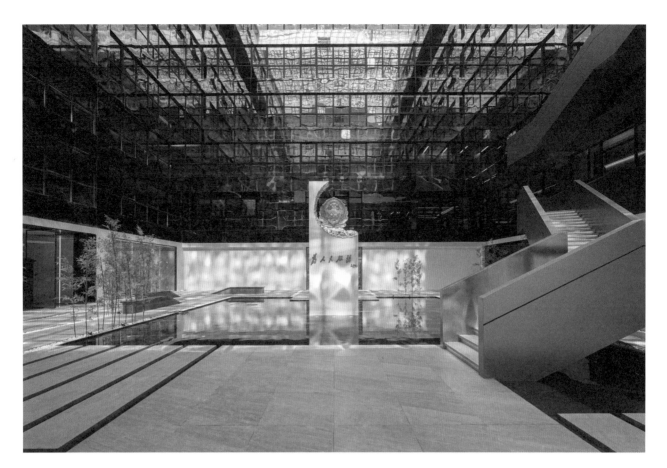

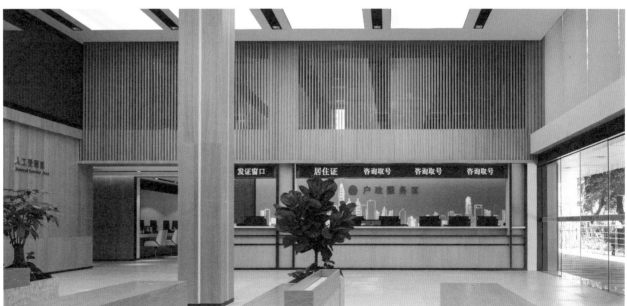

後來我們還參與了深圳市福田公安分局大樓（上）、福田香蜜湖戶政中心（下）及宿遷市公安局的設計提升項目。

Chapter
章節 2

章節範圍

世界這麼大，上天下海看文化

Chapter　　　　章節

2-1

一個商標捕捉三段歷史

香港 PMQ

1997 年，香港回歸祖國。此前香港在英國的殖民統治下，西方文化與傳統的中國文化交匯，形成香港文化中西混雜而多元。我自六歲來港，直至 30 歲往深圳發展前，一直在香港生活，接受這裏的教育，所以香港歷史所滋養的文化及價值觀深深地影響着我。PMQ 元創方這個由荷李活道已婚警察宿舍改建而成的創意中心，也許在某種意義上正是香港這種歷史轉折和文化交匯的縮影。

PMQ 元創方現在是匯集香港本土品牌精品店與藝術家作品的潮人集中地，但這個由港英政府時代遺留下來的歷史建築活化而成的本地藝文空間，在 1889 年興建時，原是為香港最早成立的官立學校「中央書院」提供校舍空間。創立於 1862 年的中央書院是一所為公眾提供高小及中學程度西式教育的學校，也是我的母校皇仁書院的前身。及至第二次世界大戰爆發，日軍攻陷香港，皇仁書院校舍被日軍所用，後更毀於戰火，建築物遭到嚴重破壞，被迫清拆。1951 年，原址建成兩座已婚警察宿舍，是首個給華籍已婚員佐級警員及家屬的住所，共有 140 個一房及 28 個兩房單位。後來宿舍日益老化破舊，於 2000 年起空置。

PMQ 原址是香港中央書院，後改建為已婚警察宿舍。

PMQ 在某種意義上正是香港歷史轉折和文化交匯的縮影。

2009 年，香港政府將荷李活道已婚警察宿舍納入為八個「保育中環」項目之一。2010 年，古物古蹟辦事處將之評為三級歷史建築，並公開招標，推動重新規劃和發展該地段。香港設計中心是參與競標的其中一個機構，Freeman 當時作為香港設計中心董事局副主席參與其中，協助構思和完善整個企劃的設計概念。我當時雖然在深圳，但這個項目對香港設計業界的發展極其重要，便也積極參與其中。

香港設計中心有幸獲同心教育文化慈善基金會有限公司（簡稱「同心基金」）撥款一億港元作為中標後的營運經費，最終經嚴謹的遴選程序後勝出，奪得項目的規劃和營運權。香港特區政府隨即依照計劃書建議進行修葺建築物的活化工程，Freeman 則代表香港設計中心邀請他相識多年的丹麥設計師朋友 Bo Linnemann 越洋合作。Bo Linnemann 是國際著名設計公司

Kontrapunkt Japan 的創始合夥人兼董事長，曾為三菱、日產汽車（Nissan）以至丹麥眾多政府部門進行設計項目，亦是丹麥皇家藝術學院（KADK）的講師，對環球設計趨勢及現代美學瞭如指掌。他經常往返日本與中國，對香港也非常熟悉，對文化差異很敏感，能從設計創意上給予獨到的理解。

香港作為國際城市，一直不乏設計業界的國際交流，卻鮮有如此的合作機會。第一階段的設計由 Freeman 和 Bo Linnemann 各自思索設計概念，並透過長途電話及視像會議進行交流並決定方案。第二階段則由我帶領靳劉高設計的員工、香港理工大學和香港知專設計學院的師生前往丹麥，深入發展及落實第一階段定下的設計方案。我們在 2012 年到訪丹麥，逗留了 19 天，一邊工作一邊生活的經驗，以及丹麥設計師的專業水準，均改變了我很多做項目或想事情時的維度。

與 **Bo Linnemann**（右）在深圳靳劉高合影。

丹麥人的生活文化與專業能力

中國文化推崇勤奮努力，我們為求上進，可以廢寢忘食、刻苦學習和工作；但西方國家強調自由與創意，著重 Work-Life Balance（工作與生活平衡），所以我們來到丹麥也入鄉隨俗，除了周末不上班外，平日工作至下午五時便準時下班，公司關燈關門。丹麥的生活文化就跟隨這樣的上下班節奏，卻不是說他們下班後就只去玩不做事，而是藉着分配得宜的時間，讓人們有足夠空間去生活，甚至透過學習提升自己。

雖然他們把工作和休息的時間劃分得很清楚，但他們的專業能力很值得欽佩。在丹麥工作時主要有兩位設計師與我們合作，一位是專業設計師，另一位是實習生，但絕不能小覷這位實習生的能力，他只要看一眼某個英文字母，便能立即判斷那究竟是什麼字體。眾多英文字體之間的微小差異，就連我自問也未必能準確辨別，他們在玩一個猜字體遊戲 App 時，單憑一個英文字母，就能判斷那究竟是兩三百種字體中的哪一種，而且還能百分百答對！相當厲害。

在當地我們有各自的辦公空間，我帶着學生們工作，他們不時會過來就設計進行討論。記得有一天 Bo Linnemann 對進度緩慢看不過眼，一個晚上就畫出了十套字體，我們第二天都看瞎了眼。由於他深厚的字體設計經驗，基本上很快便敲定了整個設計。我印象最深刻的是他沒有自己的辦公室，只跟普通員工一樣佔一張辦公桌。他說早年請到了能幹的總經理，業務有人管了，自己不愁公司營運，反而可專心做最喜愛的平面設計工作。

我們在丹麥度過了充實的 19 天，感受到當地設計師對設計的熱情與專業能力之高。

縱使冰天雪地，也阻擋不了我們探索丹麥的熱情。

閒暇時，我們會去喝咖啡、品嚐丹麥地道美食、打雪仗，和在哥本哈根走訪由建築界炙手可熱的建築團隊 BIG（Bjarke Ingels Group）設計的幾個著名建築項目，包括 8 House 和 VM House 等，令所有人印象深刻。大家都對本次旅程異常興奮，即使冰天雪地極之寒冷，大家都選擇步行上班，從酒店徒步半小時左右到工作室，為了爭取更多機會欣賞丹麥風光。

從丹麥的北歐文化回看香港，更會發現香港本土蘊含中國文化基因，文化交流也會變得有趣。猶記得我們帶了八馬茶業的茶作為伴手禮，他們先是驚歎包裝精美，然後我為他們泡茶，但發現北歐的茶具不太合用，並因為丹麥本土是硬水，沖不出好的茶味，我就覺得很難受，但他們已經讚不絕口了。

挖掘城市的文化特質

從城市文化特質去談，香港中西結合，有傳統古舊，也有洋氣新穎，PMQ 位處的中環荷里活道就能反映這種混雜的特質。這條街道早上有引人注目的古董店，旁邊則是香港開埠早期已建立的文武廟，一到晚上，就有很多外國人聚集，包括由舊中區警署古蹟群改建而成的大館古蹟及藝術館和蘭桂芳，因此可以說荷里活道是香港獨特文化的縮影。

PMQ 是已婚警察宿舍的英文「Police Married Quarters」的縮寫，我們也想藉這三個字母打造一種視覺上的混合性，於是和丹麥設計師共同設計了十組不同風格的英文大寫字母和不同組合的 PMQ 標誌系統。十個 P、十個 M、十個 Q，可以創造出 1,000 種不同的 Logo（標誌）造型，感覺有點像玩老虎機，每次把拉桿拉下來都可以有不同的變化。我們希望通過字體的變化帶出香港靈活求新、豐富多變的創意城市特色。三個不同的字體，帶出三段不同的歷史，橫跨英女皇維多利亞時代、第二次世界大戰前後，及至千禧年後的當代，這三個歷史時段創造了香港文化的三個不同面向，亦象徵荷里活道一日當中的三個不同時段，一切隨時間而變化。這設計背後包含了我們對香港這個城市的思考，以及對城市文化特質的挖掘。

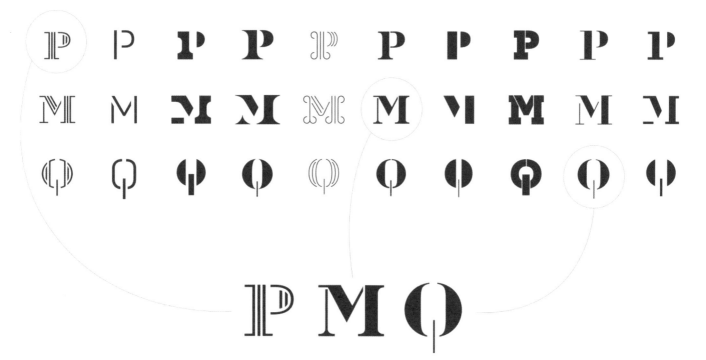

PMQ 的標誌系統為十組不同風格的英文大寫字母組成的不同組合。

三個不同的字體包括了我們對香港的
思考，以及對城市文化特質的挖掘。

三段不同歷史
三個不同面向
三個不同時段

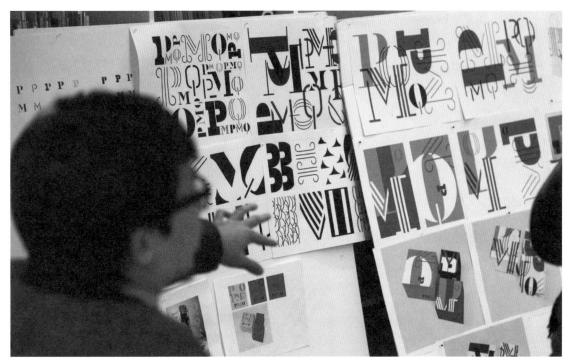

與丹麥團隊一起合作及討論設計。

PMQ 是一個具前瞻性的項目，其過程與結果一樣重要。我們在丹麥
交流的過程，一如 PMQ 本身的願景 —— 作為一個創意平台，給予從
事專業設計、學習設計的學生和對創意有興趣的人更多的啟發。而與
丹麥公司一起合作去進行設計創作，正正是這案例最特別之處，我們
在過程中學習到西方國際級設計公司的工作方法，而這些方法又如何
與我們香港以至內地的創意理念結合，一起創建這個具歷史象徵意義
的設計項目。

關於字體設計的理解，中西方存在不少差距，但隨着中國社會發展，
越來越多設計師投身字體設計專業，坊間也越來越重視版權意識，很
多大機構都開始設計專屬字體，所以內地的字體應用越見順眼了。但
回想那個年頭，能夠直接跟國際級字體設計大師一起工作的機會實屬
難得，所以我和同事們及學生均十分熱衷於向 Bo Linnemann 及其團
隊學習。

這次難得的合作過程，讓我以至同事、學生們明白世界之大，需要不斷充實自己的設計思維。

我們更為這趟旅程拍攝了一段短片，記錄了這次合作過程，同事和學生們的回饋皆相當正面，例如體會到在 Kontrapunkt 工作的設計師們對設計的熱情，及如何盡力地不斷將概念往前推，每樣事情皆深入了解才決定如何創作等，實在是極難能可貴的互動與合作經驗，啟發我以至同事、學生們明白世界之大，需要不斷去看更多東西來充實自己的設計思維。其中一位參與本次交流合作學生是香港理工大學設計系的 Jonathan Mak（麥朗），他後來在喬布斯（Steve Jobs）離世時創作了一個用以悼念的蘋果商標——原本蘋果被咬一口的位置變成喬布斯側面頭像的剪影，讓他迅速成為備受全球注目的年輕設計師。

我認為 PMQ 這案例最有趣的不是最終設計成品，而是在如何去做這件事的過程中所反映的香港城市文化，以及香港對不同文化的包容性，結合不同地方的文化，反映項目的特質，使得這企劃本身的體驗十分有趣。多年後，Bo Linnemann 還曾到訪靳劉高設計深圳公司，舉辦了一次小型分享會，這種有來有往的國際交流互動，可促進彼此之間對設計的理解，激發更多創意火花，做到真正的設計無國界。

Chapter 章節

2-2

除了山就是海的「小香港」

舟山港

舟山市位於浙江省東北部，西北隔杭州灣與上海市、嘉興市相望，西南隔海與寧波市相鄰，位處長江口以南，錢塘江、甬江入海口交匯處，境內由數以千計的島嶼組成，其中以舟山島最大，由於其「形如舟楫」而得名，乃中國第四大島。基於舟山市的地理位置既處於南北海運大通道和長江黃金水道的交匯地帶，亦面向太平洋，靠近國際航線，極適合經營航運事業，故於 1984 年，舟山港建設議案被列為中國國家開發項目，並於 1987 年正式落成啟用。

舟山港作為中國東部國際航運中心，是「上海—寧波—舟山組合港」的主要組成部分，以港口碼頭產業為核心業務，並以港航服務產業、物流延伸產業和商務開發作為支撐，屬多元化發展的現代綜合港口物流服務商。2013 年，舟山港股份有限公司（「舟山港公司」）聯絡我們尋求合作，因為他們看過重慶市和深圳機場項目的成功案例，對靳劉高設計相當有信心。當時，舟山港公司是舟山市最大的國營企業和本地龍頭企業，而舟山港是全中國名列前茅的大型海港之一（2018 年寧波舟山港為全球第三大港口）。所以跟深圳機場案例有點相似，從集團層面，舟山港公司希望成為當地國企面向國際的「城市名片」，我們能為其設計標誌，實在頗具意義。

舟山富有港口小島的特色，曾有「小香港」之稱。

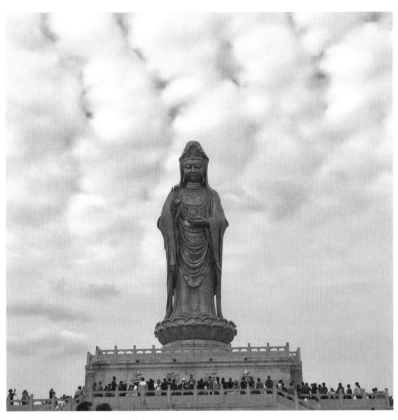

當地人人心中有佛，以求出海捕魚時平安順利。

舟山港地貌與地理屬性與香港相似，能為當地最大的國營企業舟山港公司設計品牌形象，我自是感到既親切又富挑戰性。要知道在 19 世紀鴉片戰爭時，清政府失利，英國政府在談判時首先要求割讓寧波舟山，因其鄰近湖州，易於英人採購湖州絲綢。但舟山作為長江三角洲的入海口，在地理上的位置相對重要，故遭清政府拒絕，才有了香港與內地的百年分離，當然這些都是歷史了。但當我首次到舟山觀覽時，仍不禁有一種似曾相識之感，當地有一種港口小島的情懷，我也才知道舟山曾有「小香港」之稱。

我們接受委託進行企業形象重整時，舟山群島作為國家級新區，正式寫入全國「十二五」專項規劃，目標是發展為世界一流港口城市，從而拉動整個長江流域的經濟發展。因此，舟山港亦迎來一次重大的機遇與挑戰，企業從「國內運輸需求」轉向「全球化港口競爭」。舟山港需要一個既能作為舟山的城市名片，也更國際化的品牌形象。這也構成設計項目的難度，一方面需要表達企業營業的範疇，另一方面需要將之導向全球化港口競爭，作為舟山的「城市名片」，獲國際社會所認識。

舟山港公司作為國企，所經營的業務範圍廣，企業規模也很大，我們在設計的時候不僅僅需要反映企業的行業屬性，還需要反映當地城市的文化，才能使商標真正變成舟山的「城市名片」。但全世界有那麼多城市，那麼多營運港口的集團，怎麼通過簡單的視覺設計，就能把它的城市生活面貌勾勒出來？猶記得我跟隨 Freeman 為重慶設計城市形象、為香港科學園設計標識時，我們也面對類似的問題：全中國有那麼多城市和科學園區，如何藉着一個商標就能三言兩語地把這個城市或園區的輪廓勾勒出來？答案就是基於對這個地方深刻的體會。

如何藉着一個商標就能三言兩語地把這個城市或園區的輪廓勾勒出來？答案就是基於對這個地方深刻的體會。

由於我在香港長大，對海港文化十分熟悉，而舟山的地理面貌確與香港十分相似。漁港文化也衍生出不同的生活細節，例如我們到訪舟山時，客戶接待我們時會強調「吃魚不能翻魚」，因為這裏很多人是漁民出身，翻魚就等如翻船，不吉利。舟山是港口城市，靠海吃飯，漁民出海不知能否歸家，生死繫於人類無法掌握的自然變化，只能看天吃飯，順理成章發展出敬畏大自然的人文精神。當地人人心中有佛，我們也因而理解了這裏的人為什麼深信佛教，為何當地的普陀山能成為我國佛教「四大名山」之一，以及為什麼人們需要南海觀音。

因此，我們想到以蓮花來象徵這個城市。蓮花一方面代表普陀山的佛教文化，另一方面代表人民的純樸生活。我不會選用蓮花去代表香港，因為蓮花捕捉不了香港的囂鬧活潑，卻能代表舟山人民對生活平安美好的盼望。

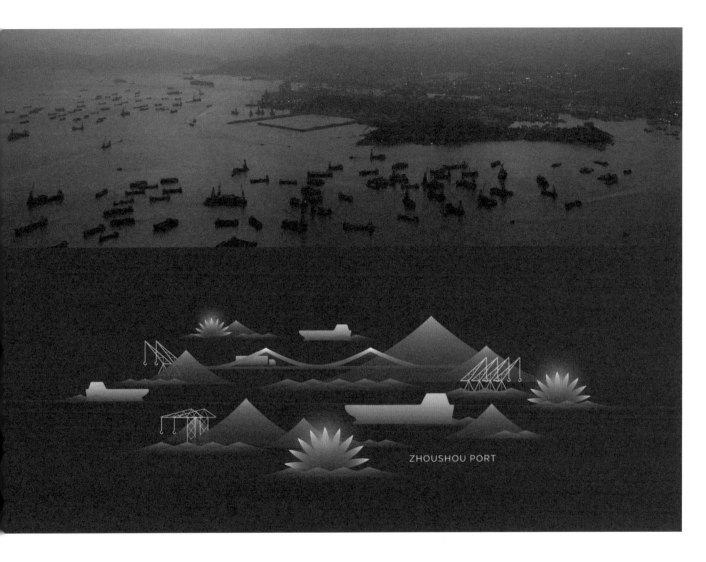

ZHOUSHOU PORT

除了以蓮花為亮點，我們也從舟山港的地理環境展開構思。「舟山港」商標分別以「海」、「舟」、「山」、「人」四個方面為創意核心：「海」為舟山市的城市地域特性；「舟」對應舟山港的行業屬性；「山」是普陀山，也是舟山市為人熟知的宗教勝地，同時當地最富盛名的跨海大橋亦為山字形；「人」則是人文，是企業與城市發展的根本。後續的延展圖形設計也得益於此，以現代的插畫技法重新描繪了「海舟山人」的舟山港濱海鳥瞰圖，呈現舟山港公司雖作為國企的事業單位，但也有着人文關懷。由「海舟山人」加起來構成海、地形、

文化、交通的整合演繹，既表達舟山的地理特色，又表達企業的經營範圍，再加上當地的人文特徵，最後得出有山有海也有人的標誌圖案。世界上的港口企業眾多，然而我們簡練地用標誌與圖形勾勒出舟山的獨有特徵，看圖引義，配合英文簡稱「ZSP」，對外傳播時一說就懂。作為商標，它的確把舟山市和舟山港應該要說的東西都包含進去了。從舊形象到新形象，「舟山港」既變得國際化，也有了美學上的提升。

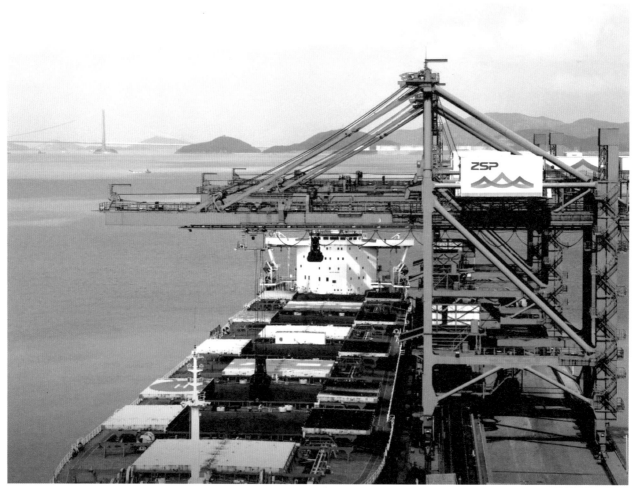

簡練的標誌與圖形勾勒出舟山的獨有特徵，以及更為國際化的形象。

國企如何選擇
品牌設計公司？

[對談 Dialogue]

推薦我們參與舟山港項目的舟山港股份有限公司袁董事長兼總經理，在舟山港與寧波港合併後，轉任舟山交通投資集團（「舟山交投」）的董事長。後來，他再度邀請我們為舟山交通投資集團設計企業形象。我們曾問他，作為國企領導，為什麼會選擇靳劉高設計作為設計夥伴？又或選擇設計公司時考慮的要點是什麼？在合作過程中覺得我們是一間怎樣的公司？袁董事長在這幾方面作出了中肯的描述。從中也可以反映一個注重形象、注重文化、注重人文價值的國企領導，是怎樣看待企業形象在整個集團的運作文化當中起到的作用。袁董事長是典型而重要的國企領導，其想法能為一眾希望與國企合作的設計公司提供指引。

高：	高少康 Hong Ko	袁：	舟山港袁董事長
	- 靳劉高設計合夥人		

高： 國企與地方經濟有關係，你是如何看待國企形象的？可以分享一下跟我們合作的感受嗎？國企品牌形象設計的項目，對企業有什麼改變？

袁： 我在想一個問題，國企也好，其他企業的發展也好，其實企業文化，我一直認為要打造好。企業文化展現在兩方面，一是對外形象，二是企業的凝聚問題，有了家的精神以後，我們企業的發展就有了根。若對外形象不好，對內沒有共同精神投放於同一點上，那就沒有打造優質持續企業的基礎。要做好企業發展、企業規劃，企業文化與精神兩者很重要，而企業形象則是呈現這兩者的重要關鍵。

在舟山港公司時，我也提出要重新設計公司的商標。當時我們在全國找了很多單位，找到你們，是因為知道你們在內地較著名。我印象較深的三個由你們公司設計的標誌，一是中國銀行，二是八馬茶業，三是重慶城市形象，都很有特色，例如重慶城市形象設計就展現了重慶的文化核心。這促使我們下決定，要找，就要找優質的設計公司，打造我們公司的標誌。找普通的設計公司可能會浪費一些「學費」，又或實施不了當時的目標，所以聯繫了你們。

舟山交通投資集團與高少康談及國企與品牌設計公司合作時的考慮重點。

開始合作後,一是我們溝通得較愉快,雖然剛開始你們會着緊合同的合作細則,但開始工作後,會為對方考慮得比較多。尤其是設計工作,不止是合同裏約束好的,還需要許多溝通、理解和反饋。當時我們有很多的反饋,也怕你們提供兩套、三套設計後就不提供了,擔心事情最後做不下去,後來發現你們會仔細考慮這些反饋,一稿又一稿地修改。

到舟山交投,我們公司當時的基礎還是比較弱,但我們一步一步地做,包括宣傳的策劃、對外形象的設計、網站,都是在這幾年內打造的。我說過,公司的文化建設應當是「舟山有的我們必須要有,舟山沒有的我們也可以有」。在大家努力下,我們已形成一套整全的系列,包括文化理念體系、有關文化的載體、通過一定表達形式出現的企業宣傳片等。特別是當員工家屬看到妻子或丈夫工作的企業這麼偉大,大家都很有認同感,那全公司上下就會齊心,發展也就打下了良好的基礎。所以我們這次設計商標,也是這樣一個想法,希望繼續與你們合作。

我覺得找你們是對的。你們公司一是較前瞻,前瞻性很重要,特別是在文化創意上,跟世界文化的接軌你們是做得到的;二是你們做事情比較認真,因為一個商標,你們會創作很多稿,而且不怕麻煩,我們覺得什麼不對,你們就會修改,再提出新思路,又不對,再回去修改,又提出新思路,這是我們所希望的,也應該是這樣子;三是合作時你們會以「為客戶着想的事」做工作指標。

高: 在經營企業時,企業文化很重要,是事業能否長期維持的根基。我們說做標誌看似只是視覺的表達,但其實也是企業文化的其中一個點,內在如何表達企業文化的根基價值很重要。而把標誌作為一個點,去影響其他的點,就可以把企業文化的根埋好,這也是我們做企業形象所能發揮到的作用。從舟山港到舟山交投,我們雖是在溝通如何設計標誌,但也是在溝通標誌背後的企業願景、價值,幫助企業找到未來發展的方向。

Chapter 章節

2-3

商業設計、文化與自然的和弦

麗江瑞吉

如果要我說靳劉高設計的強項，那麼能夠在商業設計中透過挖掘文化維度使之獨具創意必然是其一。相信也是由於這個原因，我們在 2010 年受成都金林置業委託，為美國酒店品牌瑞吉（St. Regis Hotels）在內地的首個冠名可售物業 —— 麗江‧瑞吉酒店進行文化研究及品牌設計相關工作。

雲南麗江具有得天獨厚的地理環境和深厚文化底蘊，是「三遺城市」，即同時擁有世界文化遺產：麗江古城；世界自然遺產：「三江並流」的金沙江、瀾滄江和怒江；和世界記憶遺產：納西族東巴文化。Freeman 與我帶領團隊做了一系列的地方文化研究，思考如何將千

萬年的文化與百年品牌結合成富有文化內涵且具當地特色的酒店，將國際品牌融入當地文化，最終以大眾都能接受的視覺方式呈現。

猶記得我第一次看到以玉龍雪山為背景的大型實景舞台演出《印象‧麗江》，以天地為幕、人為景，磅礡浩蕩，身穿民族服裝的演員圍着依山而建的舞台策馬高歌。我被這種天地之大，人之渺小，而又堅韌求生的精神深深震撼。及至後來為麗江‧瑞吉酒店項目拍攝短片，我也將這種生活感受放進去，呈現這裏的文化如何回應大自然的呼喚。

麗江清溪水庫。

瑞吉乃於 1904 年在美國紐約創立的百年傳奇酒店品牌，建成之初，已被《紐約時報》評為「全美最佳酒店」。在那個電話極為珍稀的年代，瑞吉於每個房間設置獨立電話，成為瑞吉的住客乃美國上流社會的身份象徵。這間高檔的美國酒店，選址於中國雲南麗江玉龍雪山腳下，靠近清溪水庫和玉龍橋的優越位置，開設酒店及度假式別墅，堪稱「千年城市遇上百年品牌」，在商業上是品牌強強聯手的做法。因為通常一個地段的業主想提升地皮價值，便會找一些尊貴品牌進駐。而瑞吉作為超五星酒店，擁有豐富的上流客戶管理經驗，整個配套自然高級，因此在項目設計方面，酒店必然要求凸顯極致尊貴的形象，又不失所處地理位置的獨特文化內涵，來彰顯其在環球酒店群中的獨一無二的地位。

項目執行前期比較輕鬆，我和同事們在麗江古城四方街山頂的咖啡店喝着咖啡，聽着當地人的音樂，看白雲游過，時間溜走。可項目正式開展後，我們就變成晚上十二點搭飛機到麗江開會，凌晨四點吃宵夜，吃完宵夜繼續開會。宵夜是真好吃，麗江的夜也是真長！

客戶為了方便我們了解麗江的酒店文化，特意安排我們入住當時麗江最好也最有文化代表性的酒店，讓我們一窺度假旅遊項目背後的商業價值和文化涵義。雖然具人文情懷的空間背後脫離不了商業價值的驅動，但瑞吉並沒把項目做成純商業化的操作，而是願意投入大量精力去研究麗江當地的文化、民族、宗教。客戶曾跟我們說：「麗江瑞吉，它不是一個商品，而是一個作品。所以它是瑞吉，但，是麗江的瑞吉。」

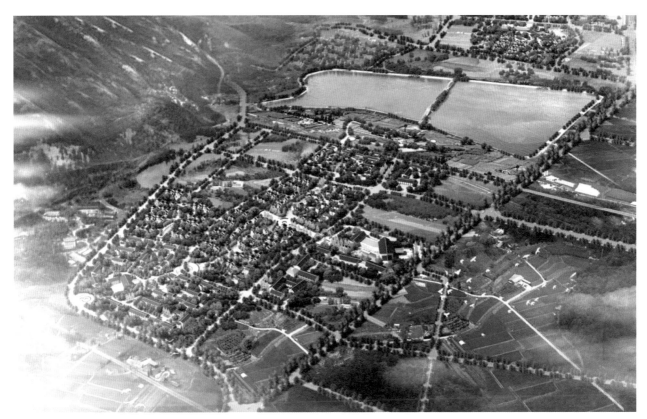

麗江·瑞吉酒店地塊示意圖。酒店位於麗江玉龍雪山腳下，位置優越。

我們一開始便對「瑞吉」核心價值和品牌定位加以提煉，並將之與麗江的文化系統有機地進行結合。當然，瑞吉的品牌價值和品牌定位已十分清楚，他們有四個關鍵字：

Address 首善之地 —— 選址全球最好地段，
Uncompromising 一絲不苟 —— 服務是不妥協地做到最好，
Seductive 魅力非凡 —— 為顧客提供具魅力的服務，
Bespoke 量身定製 —— 提供貼合個別客戶需要的服務。

我們為客戶製作了糅合大自然、人文景觀和中西文化傳統的宣傳影片，強調麗江文化中對自然、對歷史、對人文的敬畏之心，彰顯酒店對當地文化、民俗、原生態的保護和尊重，再配合實在的資料，讓觀眾能對整個項目有深切理解。影片在今天看來絕對稱不上精良，但聽聞某寶有售。我們通過影片挖掘地方的精神與文化如何與商業酒店住宅項目結合，整段影片最動人之處是來自生活當中有感而發的體會：「於天很近，卻不渺茫於人間」，足見赤誠。

我們在兩三個星期的文化研究期間，走街串巷，採訪眾多當地的老匠人，觀察當地的建築形態，細分當地慣用的物料材質等。例如我們採訪了麗江即將消失的銅鎖店，店裏的老匠人幾十年來只在做一件事情 —— 打造銅鎖。但他很遺憾地跟我們說，若再找不到徒弟，這門技藝就要失傳了。這促使我們後來在項目的家具設計上融合了麗江古法打造的銅鎖工藝，希望這門獨特手藝能繼續傳承下去。

當地人純樸、真誠而和善。

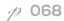

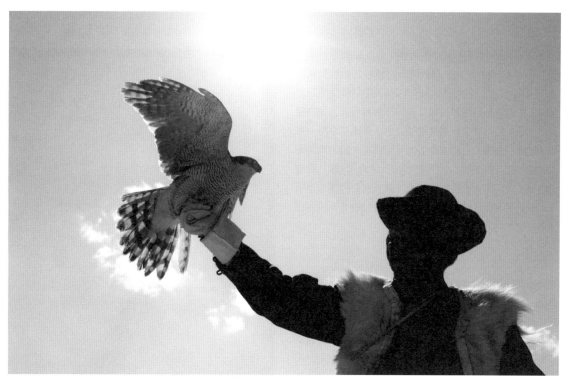

鷹獵也是當地人生活的一部分。

以六角形符號構建視覺系統

麗江人的文化特色蘊含在生活的方方面面，每個細節都寄託着他們的追求和夢想。這可分為三個層次，第一層是日常生活中可視可知的細節，如頭飾、服裝、鞋履、野菜、三疊水（納西人的滿漢全席）、酥油茶、庭院、街道、建築、茶馬古道、東巴文、節慶、婚禮、騎馬、鷹獵、舞蹈、古樂、壁畫等；第二層是蘊藏在人們日常行為習慣中的衣食住行、文字、禮儀、騎射、藝術等；第三層則是生活背後的精神世界。

著有《藝術哲學》一書的法國美學史大師伊波利特·泰納（Hippolyte Adolphe Taine，1828-1893）認為，物質文明與精神文明的性質面貌都取決於民族、環境、時代三大因素。納西人對生活的思考、對生命的感悟，皆蘊含於其獨特的藝術哲學、禮樂教養中，構成了生活的最高審美情趣。真誠、和善、美好的情感浸染着麗江的生活，形成了他們尊重文化的民族特質。無論是他們日常生活中採用的物料材質（木、石、銀、銅、布、皮），又或用於製作日常用品的技法（雕刻、塑形、打磨、手織、蠟染、壓紋、燙印），皆可見人與大自然的融合，保留天然材質的各種特性，如木的陰柔隱藏着包容、石的厚重象徵沉澱、銀的精緻帶有古樸、銅的華麗彰顯繁榮、布的柔和滲透母性、皮的生命洋溢溫暖等。我們甚至把麗江當地的顏色也進行了歸納，例如麗江的紅是怎樣的紅，代表了當地怎樣的精神和象徵着什麼，這裏的藍天又如何與別處的藍不一樣等等。

Freeman 發現納西人喜歡把六邊形放入家居設計中，麗江建築中有許多 Diamond Cut（鑽石切割的對稱形態），與六角形符號對應。我們在經過仔細的文化研究後，才知道這看似簡單的圖案鋪排，其實代表着納西家庭的基礎。屋子建造在六角地磚之上，象徵家中每一員都是家庭的支柱，互相支持；而緊緊靠在一起的六邊形就如家人間密切的關係，親近並彼此依靠，「家」構成了納西人生活中十分重要的一環。這六角形圖案成為了項目的重要視覺符號之一，建立起獨特的視覺系統，以達到視覺應用和項目推廣的目標。

於是我們由麗江六邊傳說，去敘述萬物之初的故事。納西族的東巴教文獻《崇般圖》中如此道：「天地還未成形，宇宙一片混沌，神人九兄弟和七姊妹把天地開闢，使至地動天搖。天要塌下，地要下陷⋯⋯於是，神人九兄弟在五個方位（東南西北中央）立起五條支柱撐天鎮地。突然，天地間闖出一條野牛，其牛角太長拖垮天空，牛蹄太重踏碎大地 地上所有的人聚在一起討論對策，他們最終決定合力建造居那若羅神山（玉龍雪山），用它來撐天，用它來鎮地。天地從此不再動搖，納西人民在麗江展開了與大自然幾千年來的密切生活。」

六角形成為了整個設計項目的基礎元素（Graphic Hints），我們由此製作出六個不同符號來代表東、南、西、北、天、地，Freeman 再依此設計了一系列的生活用品，使整個設計體系蘊藏着文化內容和故事。

我們把這些指向城市本質的設計元素記錄於文化研究報告當中，並將之呈交予室內設計公司和產品設計公司，讓他們更容易了解和掌握項目中可應用於建築、景觀、空間設計的文化特質，並利用這些元素來做出一個整體結合的形象，使之互相之間冥冥中有一些視覺元素可以貫穿使用，例如雪茄的煙灰缸、大閘上的門鎖、燈、椅子，配以瑞吉傳統的黑色和金色，產品概念與具文化背景的地理空間得到高度融合。

我們把納西人家庭裏常見的六角形元素，融入了酒店的各種視覺設計中。

各種用品皆選擇瑞吉傳統的黑色和金色來搭配。

延續麗江的民俗文化美學

去一個地方,去看、去感受,然後實實在在地提煉當中的文化特質,並將之轉化為設計,是靳劉高設計的一貫方法。並不是說你看到一些少數民族的獨特圖案然後隨意挪用拼貼就可以了,因為單單看到人家的建築雕刻就有樣學樣照方抓藥,卻不去了解背後為什麼如此,就不能體會當地人民生活文化中真正的感染力。例如麗江人因為胸懷對天地的敬意、對大自然的尊重,納西女孩出嫁時都會穿着由媽媽親手縫製的「披星戴月」服飾作為喜服,象徵在外早出晚歸、勤勞堅毅的精神,體現麗江「敬天意、重人事」的特質。這就是他們的生活,於他們而言再自然不過,但對我們這些外人來說卻又難能可

貴,所以他們生活中的種種細節都是有價值、有意義的文化符號,滿載生活的情感和對善良的呼應。

另一例子是世界唯一僅存完整的象形文字「東巴文」。日本設計師淺葉克己很早就研究納西族的東巴文,並藉此創作出很多他獨有的作品。東巴文很多都以人的形態作為字的結構,是很有趣的視覺符號。我們在提煉時嘗試改變了一點點字形結構,帶出了當地人的核心文化,包括一個印有用「天地」二字合成一字的禮盒,打開盒子時「天地」二字便分開,寓意打開天地。

去一個地方,去看、去感受,然後實實在在地提煉當中的文化特質,並將之轉化為設計,是靳劉高設計的一貫方法。

我們嘗試提煉東巴文的字形結構,作為設計元素。

我們相信保留文化最純粹的部分，才是我們留給後代最珍貴的禮物，如何在商業發展項目中，尋求與文化和自然的平衡，是我們值得深思的問題。

將麗江民族的文明和美學融入現代設計，有助這種獨特的文化一直傳承下去。對納西人而言，對家與大自然的敬重和愛護如出一轍，彼此共生共融。靳劉高設計以納西人民的浪漫、純樸為靈感，發展了一系列的生活用品，延續了家、大自然與生活的密切關係。整個過程就是文化發掘、文化提取，至文化應用及推廣的三步曲，從麗江獨一無二的生活環境和文化內涵中提煉出整套文化視覺體系，打造成獨特的文化定位和品牌高度，做到生活是設計的全部。

每次提起這項目，所有人都覺得我們公司對文化的梳理非常深刻。我們做了很多研究，雖然不能每一項都派上用場，但於我而言是學習的過程，而且能全盤掌握整個設計項目的輪廓，知進退，認清如果要深入可以有多深，如果要淺出又可以有多淺。今天，人們再訪麗江時已與當年有很大差別，旅遊項目的過度開發，違背了麗江人對大自然的尊重。我們相信保留文化最純粹的部分，才是我們留給後代最珍貴的禮物，如何在商業發展項目中，尋求與文化和自然的平衡，是我們值得深思的問題，也是本案例給我的啟悟。

印有用「天地」二字合成一字的禮盒，打開盒子時「天地」二字便分開。

Chapter 章節

2-4

每個人
心中都有
一個島

獐子島

「每個人心中都有一個島，
我們都想保護這個島的純真」。

記得有位同樣從事文化創作的朋友跟我說過：「每個創作人心中也要留一塊淨土給自己，這是屬於自己最純真的地方。」當我前往遼寧省大連市的獐子島，體驗島民的日常生活後，我真切地感受到何謂純真，所以在面對獐子島客戶的提案大會上，我把這句話改了一下，變成「每個人心中都有一個島，我們都想保護這個島的純真」。我感覺可能就是這句話，打動了獐子島集團的董事長，讓他接納了我的提案。做提案，有時就是憑着一兩句能打動人心的話，讓客戶知道你明白他內心深處的感受，從而產生共鳴。

從業多年，接觸形形色色的客戶，完成大大小小的案例，作為一家專業的設計公司，我們盡職盡責完成客戶委託給我們的設計任務，幫助客戶實現品牌上的突破。單純就項目而言，獐子島設計項目是我十幾年來最重要的項目之一，因為項目的設計範圍很廣，從品牌形象，到多系列產品的包裝、不同類型實體店舖的空間設計、市場推廣，甚至監製相關的微電影等。我認為若要表達自己對生活和設計關係的理解，列舉這個案例很有必要。如果要說，就一定從跟隨獐子島的島民出海生活開始。

2013 年，獐子島集團委託我們重整品牌形象，以協助品牌走向國際舞台。我們走進獐子島集團，探索背後的故事，因為要做好設計，必須真實了解獐子島當地的文化、企業的發展軌跡，和參與其中的人民生活等。從大連航行三小時才到達獐子島，而企業的海域範圍共有三個北京那麼大，是中國以至亞洲最大的現代海洋牧場，也是內地最大的海珍品養殖基地。

通常我們做項目，客戶都會安排實地考察，獐子島的考察則是非常生活化，我們跟隨捕撈船隊搭船出海，到他們所管理的海域中，了解潛水員如何採捕海珍品。雖然對他們而言，出海捕撈只是日常操作，但我和負責攝製項目影片的導演一同出海時，就感受非凡。湛藍的大海茫茫一片，捕撈船在海中央拋錨，被稱為「海碰子」的捕撈高手縱身躍下潛入海底，約 15 分鐘後，就撈上了一堆鮑魚、海膽、蝦夷扇貝等海產品，然後生劏即食。海膽一敲開，黃燦燦的，是我吃過最鮮美的海鮮，不需要沾任何調料，伴隨着海風拂揉與浪潮一下一下拍打船身，如此體會真的令我印象深刻。

跟着潛水員出海捕撈海珍品。

做提案，有時就是憑着一兩句能打動人心的話，讓客戶知道你明白他內心深處的感受，從而產生共鳴。

土地的文化與人們的生活息息相關，如果我們能把海與人之間的情感寄託在品牌與產品之上，將會是多麼打動人的事。

這些小生物散養在海底，在廣闊的海域裏自由活動。雖然海面設有浮標，但潛水員仍要潛到海底，把牠們逐一採到網兜裏，再拉到捕撈船上。在這裏當你能真正看見島上居民如何實實在在地保育這海域，自然會產生信任，即使生吃這裏的海產也不會擔心。

我接觸到獐子島的人，他們對這個島嶼的自豪感、員工對企業的歸屬感，也令人難忘。要知道島上所有居民只為獐子島集團這單一企業服務，並同時是這家企業的股東，因為只要是在當地出生的居民，就能獲分派股權，構成中國特色經濟體系，遼寧省革命委員會於 1977 年 8 月已將之命名為「海上大寨，獐子公社」，故如何維護當地的文化、如何生活等，也構成了一般在城市生活的人從未想像的畫面與細節。獐子島與前文所述的深圳、香港、舟山港、麗江等地相比，是一種全然不同的生活場景，這裏的人世世代代以海島維生，他們的生活、工作、生命都是圍繞着獐子島，就像住在世外桃源，且民風純樸，予人夜不閉戶的感覺，帶給我莫大的觸動，所以在進行品牌設計之時，其獨特的文化和生活細節成為了核心描述，當中以微電影中所呈現的尤甚。

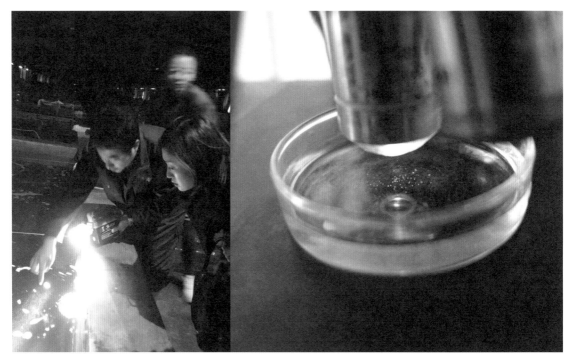

我們跟隨捕撈船隊出海，也參觀了食品工廠。

在顯微鏡下觀察扇貝「跑來跑去」，是令人難忘的體驗。

此外，我們還參觀了食品工廠，穿上防護服裝，進入廠房，理解食品製作的流程以及食品安全的監控等環節。期間看到很多海產育苗，了解海珍品究竟是怎樣培養起來的，很特別。例如我們通過顯微鏡看到各種微生物，包括一些扇貝「小時候」就像小細胞一樣，在顯微鏡下「跑來跑去」。

在獐子島博物館中，我們可以看到很多獐子島和島上居民的歷史，包括潛水員的採捕裝備介紹。他們分為淺水區的潛水員和深水區的深潛員，裝備不一，入水時間也不一。深潛人員是十分特殊的工種，因為一些海珍品需要他們穿上裝備，潛到海下 30 多米深的領域去採捕。博物館內更講述了企業著名的深潛人員、共產黨員王天勇的故事，他代表着獐子島「勇潛禁區的大無畏精神」，我們後來製作的一些影視作品中也有引用他的故事。潛海捕撈其實是一份頗為危險的職業，原來早於 1960、1970 年代，潛水器材十分簡陋，深潛人員頭戴的氧氣罩，其氧氣是船上面的人用手一下一下透過連接的管道打進去的，他們真的有可能潛進海裏就上不來了。獐子島居民的生活日常，帶給我從來未有過的真實生活體驗，而這些考察所帶來的思考，就扎實地成為我往後設計時的靈感來源，令我對整個項目有很不一樣的思考。

考察回來後，我就把拍到的照片重新編排了一次，從心出發，想表達更多的是大海與獐子島員工給予我的感動。第二天，我們與獐子島集團的董事長、總經理、各部門的經理開會，以闡明我們對品牌的理解和規劃。雖然壓力頗大，但我們以「情感包圍商業」的策略進行陳述，指出品牌理念及整個形象項目如何開展，並引用了在獐子島時拍攝的許多照片，呈現了「自然的感動」。我覺得，一方水土養一方人，土地的文化與人們的生活息息相關，也與當地出產的食品緊扣在一起，形成有特色的海島企業文化。如果我們能把海與人之間的情感寄託在品牌與產品之上，將會是多麼打動人的事。當天的提報，讓現場很多人為之動容，我相信是因為他們對自己的島嶼有很深的感情，當看到外人如我也能道出當中的動人之處，就會覺得找到了共鳴。

海洋牧場的可持續發展

我認為建立品牌形象其實是與人溝通的過程,尤其是我們從事視覺創作的,必須有效傳遞信息。在商業信息以外,優秀的設計也可以傳遞一種體會,繼而通過這些體會打動客戶,讓信息的傳遞達到更高的層次。沒有體會就沒有感動,在獐子島的個案中,我們想傳達給客戶的是對自然的敬意,因為獐子島集團強調「品質、生態、可持續」,這三點是企業一直以來堅持營造的品位,而我們也覺得十分之好。

「品質」即食品的品質,食品的安全是排第一位的,但如何能做到這點?原來是通過對生態的保護,同時對生態實行可持續的發展,才能讓商業持續下去,島上居民在經濟以至日常生活方面也可以持續下去。回顧獐子島發展之初,強調的是高產量捕撈,生態環境很快便遭受破壞,幸好新一代管理層上任後改為朝向護養海洋牧場這個概念,令海洋環境漸漸得到改善。「護養海洋牧場」指的是不向大自然或海洋過度索取,而是有取也有

給,製造可持續發展的環境 —— 在自然環境中,人們安分守己,同時也形成避免剝削壓榨的「厚道的勞動」態度,成就人與自然的協作。人們不僅僅是從自然裏攫取,也想方設法保護自然,形成可持續的生態環境。例如養扇貝時要達到生態平衡,養殖者的思考就不能夠止於如何增加扇貝的繁殖量,亦需要顧及其他物種的生長狀態,因為這些物種作為生態系統的一環,可以反過來幫助扇貝生長,從而增加海洋牧場的收成。這樣的協作,可說是「取之有道」。人人好好保育這片海域,不止是保護海產,也是在保護生態,這樣人們吃着島上的海產也會感到安心。

在內地,我們在生活上有兩大痛點:一是對生態的破壞,二是食品安全問題。經過我們的深度觀察,發現獐子島集團在這兩方面皆下了重本,以塑造完善的標準。我覺得健康的海洋生態、美味的海鮮,都能給予人類純粹的快樂,通過品牌的打造,我們也希望給予消費者這

全方位的品牌體驗設計
Total Brand Experience Through Design

Brand Identity System

品牌形象系統

Product Strategy & Packaging

產品規劃與包裝

Retail Space Design

銷售空間形象

Brand Market Communication

品牌傳播

品牌形象以山海動態的形式，展現企業勇立潮頭、奮勇拼搏的態勢，與積極進取的企業文化一脈相承。

種純粹的快樂，這是我們的目標。感性一點的說法，是我覺得「每個人心中都有一片海」，我們希望把人們心目中那片乾淨且讓人快樂幸福的海，通過品牌設計描繪出來，達至「與海零距離」的感受。

海產行業在中國是持續增長的行業，因為我國有很遼闊的海岸線，隨着科技進步，也引進了很多海洋資源。而且中國內陸地區的市場潛力龐大，雖然內陸人民沒有以海鮮為日常飲食的習慣，但經過推廣，這些地方也可成為高速增長的市場。故此我們在做品牌的策劃時考慮的不止是情感層面，也考慮了市場層面。

獐子島集團志在整合全球水產資源，拓展「活品、凍品、海參、海外、電子商務」五張銷售網絡，在美國、加拿大、中國香港和台灣設立分支機構，並以海洋牧場、大洋漁業、高原泉水為「三大資源」，以冷鏈物流、漁業裝備、休閒漁業為「三個支撐」的產業格局，全力打造「卓越的世界海洋食品企業」。在努力一年之後，我們於品牌發布會上匯報了對獐子島集團「全方位的品牌體驗設計」。當中涵蓋四個範疇：品牌形象系統、產品規劃與包裝、銷售空間形象、品牌傳播。從2013 至 2017 年的四年多期間，我們與獐子島集團的合作，在行業裏示範了新的緯度。其實也可以說是與企業一起長跑，我們製作了許多「新品牌形象影片」，使獐子島集團能完成戰略轉變，立足全球化市場發展，達至品牌升級的目標。

品牌的建立是持久戰，能否長期令消費者所接收的信息與其真實體驗保持一致，對任何企業而言都是一大挑戰。不過這些往往並非設計公司所能控制的，我們只能把自己範疇內的事情做到最好。以下將深入談談我們協助企業品牌升級的幾個層面。

產品規劃與包裝的用戶思維

用戶思維是今天市場營銷的關鍵詞,但早在這詞語還未那麼火紅的年頭,我們已提出以用戶思維來替獐子島集團重新規劃產品分類和包裝。原本企業的整個包裝系統僅以可操作和方便來歸類,手上有什麼,可以做什麼,就馬上將之變成產品,沒經市場分析,也從不思考這產品推出後究竟要賣給誰、怎樣賣等。企業的生產體量雖大,但因分類不清,反而更容易使消費者感到混亂。所以當我們接手企劃時,首先就聚焦分析產品與消費群體的關係,以逆向思維,從消費者需要什麼、想要什麼作為起點,繼而上溯獐子島集團究竟應該如何把手上已有的海珍品進行分類、製作及包裝,使產品最終能切合不同消費群體的實際需要。

我認為這也是一種很實在的生活體會,因為我要設身處地代入消費者的角度,想像如果我是家庭主婦,我需要什麼,或如果我是 OL,我又需要什麼,由此推演企業所有的品牌結構與包裝,方便消費者選購。最後我們把整個集團的產品分成三大類,分別針對三大消費群體:料理族、新鮮族、分享族。

「料理族」是指購買食材回家後,可從頭到尾自己烹調製作的消費者;「新鮮族」是繁忙卻渴求快速新鮮易調食材的上班族,他們需要一些半製成品,買回去只需烤或熱一下就可以吃;「分享族」就是愛吃零嘴、零食類的東西的人。我們針對這三個群體,將企業的產品分為三大系列:家裏鮮、易道味、可可(KOKO),不同的產品系列符合消費者不同的需求。家裏鮮針對的是料理族,易道味針對新鮮族,KOKO 則針對分享族,配合三大系列有三套截然不同的包裝設計和獨立標誌,與此同時,所有包裝上也會印有獐子島集團的標誌。

家裏鮮產品系列

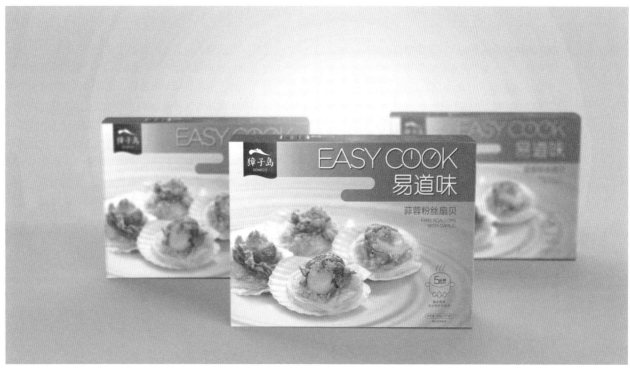

易道味產品系列

經過幾年發展，企業對消費群體的需要愈來愈熟悉，後來 KOKO 更發展成獨立品牌，易道味也賣得火熱。以 KOKO 為例，它是針對一些把海鮮作為零食的人群，如 OL，她們注重吃健康一點的零食，而 KOKO 以海產原料製作，盡量少加防腐劑，是配合她們需求的零食。KOKO 的包裝也在不斷更新，後來變成了深潛員的卡通圖案。這也反映了我們與客戶一起在商業上成長的重要互動過程，從最初沒有清晰的產品規劃，變成對消費族群的分類規劃，再變成設立針對性的業務部門，專門規劃產品系列的品牌形象。這樣的轉變甚至體現在公司架構方面，獐子島集團增設了休閒食品部，其中便有 KOKO 系列。

休閒食品部也有其他一些產品，如 XO 醬、淡乾海參等。若問這幾年下來推出的產品系列有多少，從中衍生的單品又有多少？我相信，包括客戶自己研發的在內就有幾百，單是可可系列已有 36 款，從這個數量就可體現出品牌規劃的巨大價值。由我們協助客戶訂立規矩，創建大品牌底下不同的品牌路線延伸，清晰地劃分目標消費群，並向他們傳遞與推廣信息，品牌設計的概念和意義實在值得所有創業家關注。

銷售空間形象

有了清晰的產品分類，接着要考慮的是如何將之銷售到消費者手上，銷售空間的企業形象十分重要。我們為獐子島集團創建了「從海洋到餐桌」的全方位產品概念店，讓這條線上的各類產品可以統一在這間概念店集中發售。這種「全品落地式」的概念店針對高檔超市的消費形式，靈感來自很多外地的超市，包括一些售賣鮮活產品及綜合式的市場，例如在台北的「上引水產」，就是在一個空間裏囊括了從鮮活產品到各種各樣的半製成品與製成品。

這間概念店提供開放式的互動體驗空間，商舖均不設大門，消費者可輕鬆自如地進入店內，試吃產品後才購買；店內亦出售鮮活海鮮產品，顧客可把海鮮從水缸裏撈出來，直接購買並帶回家；同時設有壽司吧，能現做現吃；另外店內還有一些禮品出售，如餐桌上的調味料等。我們覺得現在很多產品已能在網上購買，在店舖現場最重要的是鼓勵人們去吃去試，吃過了，覺得好，就自然會購買。整個空間的消費模式是「即買即走」，也可以在網上下訂單送貨，提供全方位的消費體驗。

「海珍品專賣店」進行了系統化設計，展示櫃體與 POP 組合能適應各種商業環境。

其實我們希望營造的就是生活感，通過生活體驗，將我自己親身經歷過的品嚐海產的純粹快樂帶給消費者，將獐子島生活的純樸愉悅延伸至城市人的日常生活中。當時這種互動式的消費體驗場景在內地不算多，也很遺憾這個項目最後並沒能依原定計劃在北京落成。

我們亦協助獐子島集團提升「海珍品專賣店」的空間設計。店面在兩方面進行了強化：一是獐子島本身的文化，包括其具中國歷史意義的海洋文化，以及獐子島海洋牧場的點滴，如其海域特色；二是增加了一些 POP（Point of Purchase Advertising，售賣場所廣告）的展示，令產品內容更好地與消費者溝通。海珍品專賣店是遍布全國各地的銷售空間，所以我們也作出系統性的規劃，打造統一的視覺經驗。

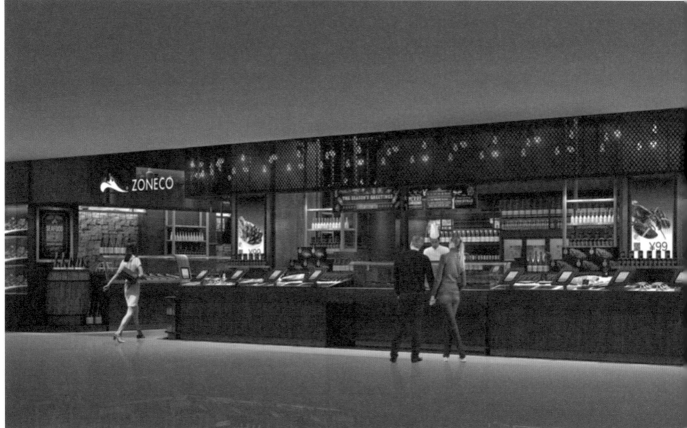

「從海洋到餐桌」概念店設計旨在提供互動式的消費體驗場景。

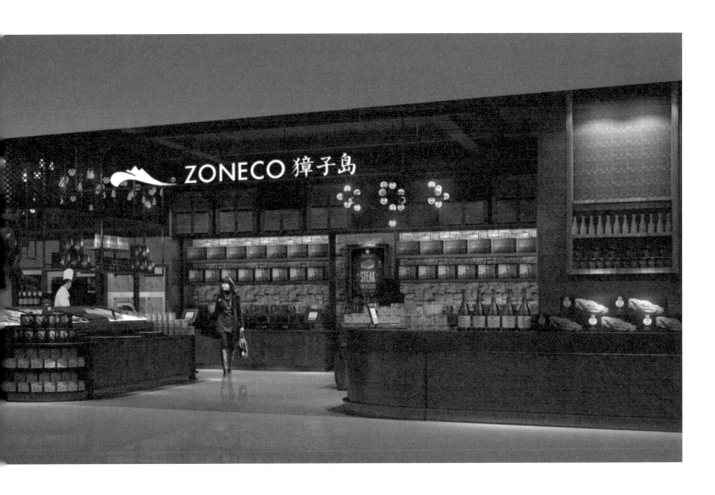

以微電影為品牌傳播方式

品牌傳播包括傳統意義上的廣告，但我們更聚焦於品牌故事的傳播。今時今日拍攝廣告影片，已不像電視機主導的年代那麼刻板那麼多限制，因為互聯網，我們可以藉着拍攝不同類型、不同長度的影片來建立和推廣品牌。獐子島作為一個有歷史、有抱負和有前瞻性的企業，它其實是涵蓋了過去、現在與未來幾方面，當中包含了豐沛的品牌文化內容，我們以三個層面規劃傳遞品牌故事：傳統與精神、企業的使命、顧客的愉悅，每一個層面也特意攝製了一些微電影，用以配合現今的品牌傳播方式。

第一個層面傳統與精神，我們稱為「海與情」系列，說的是歷史故事，我們把獐子島從 1958 年成立至今很多不為人知的動人故事、企業文化等，以我們的角度用微電影的方式呈現出來，還以黑白色拍攝來加深其歷史真實感。其中最感人是一段是講述深潛員王天勇的勇毅精神。1972 年時任美國總統尼克遜應時任中國國務院總理周恩來之邀訪華，是美國總統歷史上第一次訪問中國，當時需要鮑魚來宴客，王天勇和獐子島的深潛人員就在嚴冬中潛下深海撈鮑魚，《中美聯合公報》發表後，周總理還表揚潛水隊是中美談判的「幕後英雄」。我們從

中國電影資料館裏找回一些當年的潛水採捕片段，然後把這故事與現代的獐子島進行平行剪接，深潛人員在獐子島有其特色，雖然採海鮮一向需要很多潛水員，但這麼深的海域似乎只有獐子島一個，於是深潛員慢慢變成了獐子島品牌的壁壘，你會發現我們提煉獐子島文化符號時，許多時也會用到深潛員這形象。獐子島有很多令我為之動容的故事，可是知道的人卻不多，拍攝這系列故事，是希望藉着增加消費者對企業的認識來產生認同感。

第二個層面企業的使命，稱為「耕海」系列，主要用信息圖象化的手段來說明企業現在做的事，例如海洋牧場是什麼、怎樣保育這個海域、企業科研怎建立、企業系統是怎樣的等等，我們嘗試把他們一直努力在做，卻比較抽象的科技概念和相對枯燥的數據，用動畫等更靈活和生動有趣的方法將之呈現，使信息可視化，讓消費者更易於明白。

第三個層面顧客的愉悅，以「與世界享健康」命名，其實就是針對客戶消費生活的廣告，即如海鮮有什麼好吃，我們以顧客食用的場景和體驗直觀地表現出來，讓消費者感受「從海洋到餐桌」的內容。

「耕海」共有四段影片，是企業對外傳播產品及技術，讓人理解「海洋牧場」的科普教育篇。

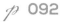

我們提煉獐子島文化符號時，往往會用到深潛員的形象設計。

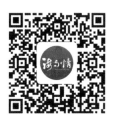

「海與情」系列說的是獐子島集團成立至今很多不為人知的動人故事及企業文化。

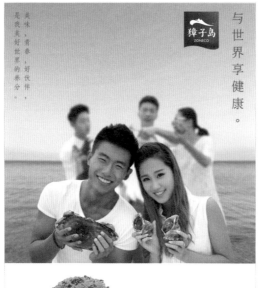

与世界享健康。

美味，青春，好伙伴，是我美好世界的养分。

障子岛 ZONECO

| 避风塘炒蟹 |
扫一扫
了解速度美吧

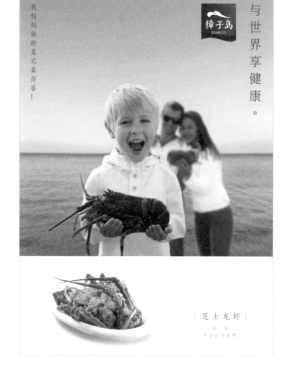

与世界享健康。

我妈妈做的菜式真厉害！

障子岛 ZONECO

| 芝士龙虾 |
扫一扫
了解速度美吧

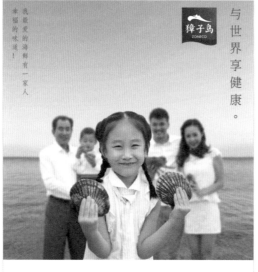

与世界享健康。

我最爱的海鲜有一家人幸福的味道！

障子岛 ZONECO

| 蒜茸粉丝蒸扇贝 |
扫一扫
了解速度美吧

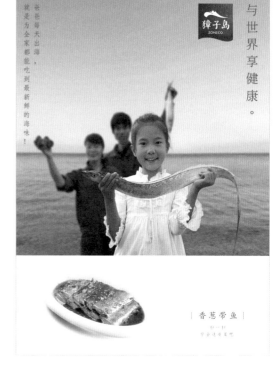

与世界享健康。

爸爸每天出海，就是为全家都能吃到最新鲜的海味！

障子岛 ZONECO

| 香葱带鱼 |
扫一扫
了解速度美吧

「與世界享健康」讓顧客直觀感受在日常生活中吃海鮮美食的快樂。

當時仍有許多人不知道獐子島集團提供網購直送，通過影片，觀眾就會知道能從網上購買產品，與親友甚至同事分享美食。

我們一共拍攝了 13 段影片，數量相當多，其中甚至有一段是「靳劉高下午茶」，以我們設計公司為主體，記錄了我們如何從線上下單鮮活龍蝦，然後在辦公室做了一頓豐富的海鮮下午茶的全過程。從設計方到成為品牌顧客，身份無縫銜接，將客戶的製作費化為自己的享樂！這也反映了我們與客戶的關係緊密，合作過程是非常愉快的。

影片裏面的素材雖有互相穿插，但每一段影片也是獨立的，質與量並重，對客戶來說非常震撼。這些影片也很有意義，企業之前沒有對圖片、拍攝風格作出規劃，我們的參與能深化他們對品牌拍攝風格的一些規範，當中包括深入海底的圖片、航拍圖，和如何把圖片運用到包裝上的規則，讓他們不同的事業部門在製作圖像傳播素材時更有方向與規律。

正因為我們與客戶彼此信任，才成就了如此完整的品牌策劃案例。客戶對我們的信任很重要，但我們為什麼能獲得他們的信任？我認為就是本着初心，將自己在海上與島上真實的所聞所見，感知的故事與觸動，和純真的快樂，通過多方面的企業策略傳遞給消費者。我自己也因此在品牌創作和設計上，獲得了最完整的滿足感。這個案例開啟了我們以後與許多客戶的深度合作，很多看過獐子島集團案例的客戶、學生、同行，也會對我們的工作精神與方法留下較深刻的印象。

總括而言，品牌設計不能脫離城市或地方文化，因其承載着消費者的生活日常。設計師必須深入體會一地的文化內涵與生活特質，才能使所設計的品牌及其產品與消費群體的經驗扣連起來。從更廣闊的範圍而言，即是把中國傳統文化與我們的日常生活相結合。中國各地的文化源遠流長，期間雖有戰禍劫難，有斷層，但總體而言有着深厚的文化傳承。思考中國文化如何與當代生活結合，是我國設計師們在做品牌形象項目時的重要課題。

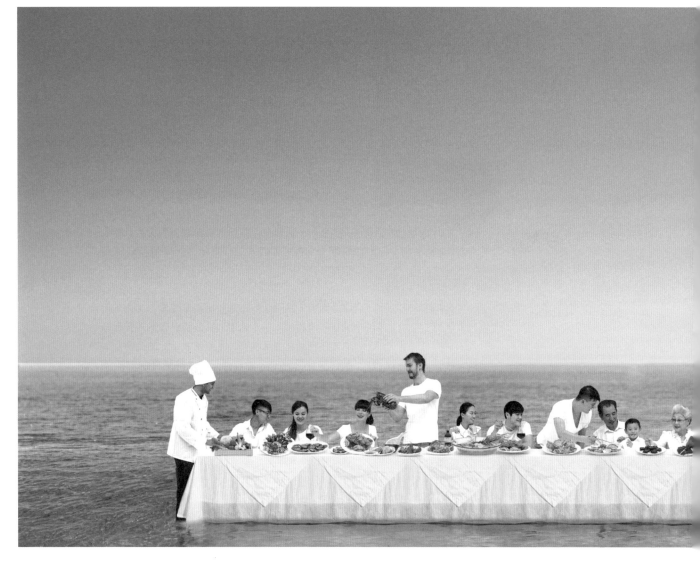

与世界享健康。

一 世界渔市 幸福家宴 一

具有海洋氣息的品牌形象

大雪採捕

獐子島有一個「大雪採捕」的傳統活動。相傳在廿四節氣中的「大雪」時分，海參生長品質最好，所以獐子島人會在氣候嚴寒時下海採參。這是獐子島男性展現男子氣概的時刻，而海參也是北方人冬季的強身補品。

我們因此受委託創作了「大雪採捕」的一系列視覺設計，包括將深潛員在外形上與男子氣概和大海連結起來──深潛員立於海浪中，充滿男子氣概，表現「海參 = 強身」健康而有力的形象。這個形象乃取材於獐子島的歷史資料，並結合現有情況進行創作。在字體設計方面，「大雪採捕」四字以蒼勁有力的書法字體表現個性，令人印象深刻。設計表現了獐子島集團的企業文化、深潛員的品牌符號，也在視覺上暗示了海參產品的強身健體屬性。

我們要向大眾消費者灌輸一個概念，就是：我們為什麼要吃海參。這樣才會形成商業需求，所以隨着「大雪採捕」開始出現的是「冬季補好參」的概念，強調「天然獐子島，自然好海參」。我們把企業文化、商業規劃與品牌傳播結合在一起作為策劃方向：補身子要吃什麼呢？就是好海參；好海參在哪裏有呢？就在獐子島；獐子島最好的海參在何時會有？就在大雪採捕時。這些背後的思考，需要設計師對獐子島的文化，以及這個行業的文化有一定接觸和理解後，才能慢慢組織起來。在執行上，我們希望做到更落地，通過打造企業的商業文化，能在真正的業務拓展方面形成更大影響力。

「大雪採捕」的視覺設計。

深潛員符號

深潛員符號的另一種闡現方式是在 KOKO 的包裝設計之上。如上所述，KOKO 這個來自休閒食品部的子品牌已有點脫離了獐子島集團大品牌的影子，「口口海鮮口口吃」，我們把深潛員與在島上生活的獐子（獐：是偶蹄目鹿科的哺乳動物，是一種小型的鹿，比麞略大）符號結合起來，設計了具有品牌特色的公仔形象，也使消費者留下了深刻的印象。可可家族「KOKO Family」有一系列家庭成員，它們很喜歡吃海鮮，愛吃辣，但每次吃辣就會流眼淚。我們通過形象設計，希望帶出各種各樣的表情和品嚐美食的幸福感，拉近產品與新一代消費群體的距離。集團之前給人的印象一直偏向保守與傳統，而 KOKO 的市場設計在當時是比較有趣活潑的，所以最初我們提出設計方案時，他們也覺得較難接受，幸好最後獲得保留。KOKO 是針對大眾的零食系列，開袋即食，與企業售賣的其他海參、鮑魚產品的形象有所區別，這樣才能針對目標消費群的品味。集團也漸漸接受這樣的設計，後來更發現 KOKO 是步伐走得最快的事業部門，包裝設計相當成功。

KOKO 海鮮零食系列

Chapter
章節 3

章節範圍

歷史長河
史河在今天

傳統與現代,歷史與當下,總予人互相對立的錯覺。要做好設計,往往需要找到貫穿古今的力量。因為一地之文化乃時間點滴的累積,若我們能從中發掘當地過去的歷史文化趣味,並為之搭建連接至現代生活的天線,即可創造巨大價值。本章介紹的傳統滋補品燕窩、中國茶文化,和古董拍賣機構案例,當中無論是創新的品鑑標準,還是意想不到的品牌設計和包裝,都會讓人看到,好的設計就像時光機,連接歷史文化長河,使之在今天仍涓流不息,豐富當代人的生活日常。

Contents
章節目錄

3-1

傳統補品
新標準

燕之屋碗燕

一家行業領頭企業的 CEO（行政總裁或執行董事）有設計需求，上門拜訪，設計公司負責人與其相談甚歡，暢聊三個多小時，雙方皆意猶未盡，最後竟就近在公司樓下的大眾燒烤店喝酒吃串，繼續暢聊，最終互乾了一碗燕窩，開展了兩方合作。究竟當中發生了什麼事？設計公司負責人又以什麼打動了企業 CEO？

沒錯，這是發生在我身上的真人真事，而委託我的企業就是 2020 年收入達 13 億元人民幣的內地燕窩龍頭品牌「燕之屋」。果然「沒有什麼事情是一頓燒烤解決不了的」。

猶記得在 2018 年的一天，燕之屋執行董事李友全先生突然來到靳劉高設計考察，那時他正在為企業尋找適合的設計公司。由於時間倉促，我在無甚準備下就要接待

李董。當時對品牌的印象，大概就只有「開碗就能吃」和開車時常在收音機聽到劉嘉玲說的「吃燕窩，我只選碗燕」這兩句話。因為我自己沒有吃燕窩的習慣，所以不太清楚企業的銷售情況，及至李董向我解釋產品時，給我帶來了頗強烈的衝擊，我立即注意到這是一個含有創新技術的產品。

要知道一直以來烹調燕窩的工序繁瑣，不是說你有錢買就可以吃得成，你還需要細心地處理燕盞，清洗泡發，才能慢慢把燕窩製作出來。當然也可能是你的家人、愛人願意為你付出時間心力來清洗燉煮燕窩。可是燕之屋卻打破了這樣的局限，以真空燉煮、無添加防腐劑、密封保鮮的做法，做到打開包裝就能吃的效果，是行內革命性的產品。燕之屋將傳統補品配以新的製作方法與吃法來銷售，開創了一個新的產品類別。

一次突如其來的會面，引發整晚暢談，並開啟了我們與燕窩龍頭品牌的合作。

燕之屋對燕窩產品的製作專業嚴謹。

燕窩甜品比一頓燒烤還貴。

吃燕窩的飲食文化在中國已流傳多年，加上燕窩營養豐富，故改革開放後燕窩行業開始發展，至 1990 年代中後期蓬勃非常。可惜部分商家見有利可圖，便販售劣質燕窩，甚至是假貨，致使消費者對行業的信任出現了危機。其實燕之屋之所以下定決心研發「碗燕」，本來就是為了解決顧客對產品的信心問題，「我什麼都給你弄好了，所見即所得，貨真價實沒水份！」但產品也順道解決了人們烹調燕窩的麻煩，大幅增加了吃燕窩的便利性，所以立馬打開了市場，本來怕假貨、怕麻煩的顧客都來光顧，使企業業績在逆境中增長起來。

建立品牌的文化內涵

在 2018 年時，燕之屋已是燕窩行業絕對的「老大哥」，引領着行業的發展，它的企業標準比當時行業的整體標準都要高。這樣的設計機會讓我感到興奮。可是，既然燕之屋已是行業的「No. 1」（第一位）了，我要如何打動李董，才能接下委託？這時候，我們不能再停留於表面化的產品包裝設計，又或者怎樣去優化品牌設計的層次，而是思索燕之屋作為行內龍頭，能如何去引領一個行業的發展。因此我與李董傾談時，便想到燕之屋應該有一套引領業界的燕窩食用品鑑標準。像是我就聽說過「吃燕窩好」，但不知道好在哪裏；也聽說過「燕窩需常吃」，但又不知道該如何品嘗。那麼我們是不是可以通過教育，讓消費者對「燕窩豐厚的歷史文化、來源、採集、加工等非常講究的工序」有更多的理解，以此來增加品牌的文化厚度，以助其長遠發展。

這個想法源於我到世界各地旅遊所累積下來的生活體驗。我到外國時總喜歡前往當地不同的博物館，在西班牙巴塞隆拿的火腿博物館就給我留下非常深刻的印象。那不是一個佔地面積很大的商業博物館，卻能將西班牙的歷史文化與當今飲食潮流融合得非常好。西班牙火腿博物館以單一的食品，設計了一個遊客體驗路線，裏面運用大量的多媒體影像，從一個房間到另一個房間，講解整個西班牙火腿的歷史及製作過程，

甚至包括專門用來製作西班牙火腿的豬是怎樣飼養的，及至烹調火腿的種種方式，串連成完整的故事流程。參觀者最後會抵達試吃地點，可買一杯紅酒或白酒，試吃不同的火腿。整個體驗非常有趣，結合地方文化、商業文旅等各項要素。我自己的感悟是，參觀者在獲得知識與娛樂後更加「懂」了，因而更願意為產品買單並為之宣傳。我與太太就好像其他遊客一樣，覺得自己「見多識廣」，買了好一堆火腿產品送贈親友，還發了朋友圈……其實像酒莊旅遊、威士忌酒窖體驗等，這些在當時的中國還不是很成規模，故我們若能在歷史長河上汲取養分，將傳統的企業產品轉化為吸引現代消費者的體驗，便能產生巨大市場價值。燕之屋是可以依循這條路線發揮其潛力的一個品牌。

以前到巴塞隆拿火腿博物館參觀的經歷，為我後來思考燕之屋的設計帶來靈感。

碗燕——品鑒標準

來源標準
東南亞野生金絲燕
進口優先選擇權

成品標準
形態：絲帶狀、長度為10厘米
成分：0亞硝酸鹽、內含燕窩6克（不少於一盞）

製作標準
挑毛標準：黑點不大於0.2毫米
蒸煮標準：120度、1,140秒
工藝標準：國家專利（先封口、再蒸煮、營養無流失）

品嚐標準
顏色：白色剔透無雜質
香氣：淡淡雞蛋香
口感：口感清甜
尾韻：（增加一些行為，讓人回味的感受）

我和李董就是以西班牙火腿博物館打開話匣子，大家都認同不少中國品牌只聚焦快速銷售產品，卻忽略去提煉企業以至行業背後的文化。我認為怎樣將食品變成可供體驗的文化很重要，這文化本身不是要吹噓自己有多厲害，而是如何能把文化變成讓大眾明白的「常識體系」。當時我就舉了紅酒作為例子，在整個紅酒產業鏈中，有品酒師的培訓、有產地和年份的研究、有葡萄品種的分類，甚至乎如何開瓶、如何選擇杯型來品嚐紅酒，都有一定的專業學問，眾多有規範的知識圍繞着紅酒文化。我們為何不能將這套機制，引進至中國某些深厚的傳統飲食文化中？說到這裏，我和李董都興奮起來，想到無論是燕窩或茶，只要堅持不懈地教育消費者，那麼打造出來的品牌就不止有文化，且有具引導力

的品鑑體系和文化理念，品牌就很容易做深，而不是停留於自我吹噓說有多厲害，但民眾卻摸不着頭腦，不得其門而入。

很多行業的領導者都對我國文化有深厚的感情，所以跟企業老闆聊天，你不能只顧談設計、談銷售，而要能提供如何將傳統文化精粹帶回當代生活層面的創意方案，使品牌更有感染力和穿透性。因此我們談到如何將燕窩變成可體驗、可品鑑的文化，以此回應歷史文化與設計的關係。能說到客戶之所想，才是達成合作的基礎。這是燕之屋案例背後最重要的生活體驗與理解。同樣的思考也落到茶葉品牌上，這在後面的文章會再作介紹。

我們若能在歷史長河上汲取養分，將傳統的企業產品轉化為吸引現代消費者的體驗，便能產生巨大市場價值。

全方位的品牌體驗

對於燕之屋，我們想做的，就是希望通過建構「可傳播的燕窩品鑑標準」，例如在何地何時採哪類燕子的燕窩，燕盞、燕條、燕角、燕碎的分類知識及質素標準，甚至不同燕窩在品嚐時的口感差異，來豐富品牌內涵以提升產品溢價空間，增加品牌價值及強化品牌優勢，樹立整個燕窩文化行業的標準楷模，進而提升人們的生活文化品質。

為達到上述目標需要長期的投入，也要帶動行業一起去推動。在燕之屋品牌建構方面，我們先從梳理品牌文化開始入手，到品牌形象、產品包裝、銷售空間設計、代言人拍攝等方面，讓人們更容易深入理解燕窩文化與品牌的品質。

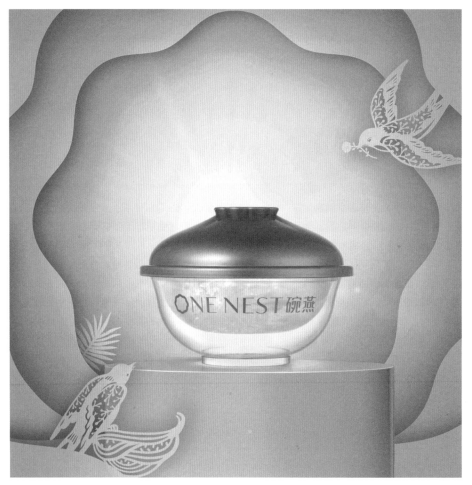

品牌的新商標和撇口碗、剪紙等設計元素。

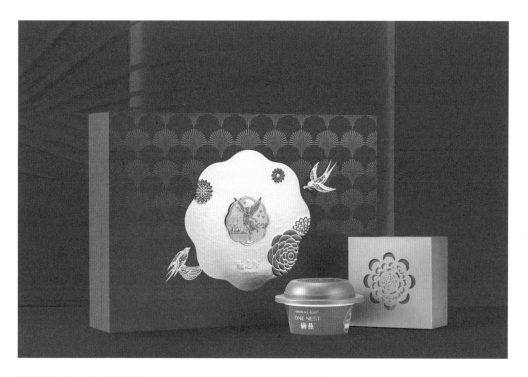

限定產品和包裝也有具中國工藝特色的「剪紙」圖案，延續品牌的專屬風格。

燕之屋品牌一直以「燕窩女神」作為其商標的核心形象，代表溫婉如花、青春永駐，我們在品牌升級時以此為基礎，抽取其中花的形態為品牌核心符號，應用到商號「One Nest」（碗燕）的字體設計上，取代了原有的簡單字母「O」，更新的商標設計在店面招牌上效果突出。我們同時將花的形態用在碗燕的碗蓋設計上。因燕窩以前是帝王名門的珍饌，所以在設計盛載碗燕的器皿時，我們參考了據說是古代帝王名瓷之首的「撇口碗」作為碗的形態，又以皇室的「蓋碗」形態來設計碗蓋，既與品牌符號花的形態契合，亦帶有古代瓷器之優雅特質，彰顯品牌的價值。

碗燕除了自用，也是送禮佳品，代表了人與人之間的深厚情誼。我們追溯燕窩來源，呈現了「東南亞野生金絲燕，一輩子的一夫一妻，分泌黏液為愛築巢，成家養子，後至舊窩被廢棄可供採摘」的故事。我們把這份情誼以具中國工藝特色的「剪紙」來呈現，設計成品牌專屬圖形。剪紙的風格可表達出中國文化基因，又因其層層相疊、錯落有致的效果，創造了產品包裝、宣傳以至門店設計的視覺美感。同時，基於產品的節慶屬性，企業於每年中秋和農曆新年都會推出限定產品和包裝，我們根據已梳理出來的品牌元素，整合出針對不同節慶主題的限定款式包裝。其中以 2019 年中秋推出的新款「自熱鹹碗燕」最為突出，因為中秋後氣溫開始轉冷，能夠自動溫熱的碗燕帶給顧客溫暖，我們在設計時便將這熱騰騰的氛圍以意象化的方式表達出來，更配上「海上升明月」的概念來契合中秋主題。

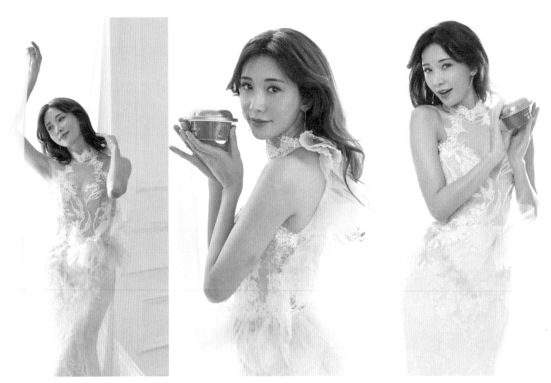

2018 年，林志玲成為品牌代言人。

2018 年，品牌邀請林志玲為代言人，我們負責攝影指導，並設計了新的主視覺海報。攝影指導的工作包括規劃場景、服裝道具建議、光線色調指導，甚至代言人的動作表情建議等，以結合不同消費場景的特質，使代言人與品牌形象能恰當融和，產生最大的宣傳和市場價值。我們把林志玲的形象與標誌中的燕窩女神形態結合，給品牌帶來更年輕的時代感，與整體形象提升緊扣在一起。

燕窩門店雖日漸增多，但人們對燕窩門店究竟該是什麼風格並無概念，我們以此為目標，希望能塑造燕窩門店的市場標杆。為配合品牌溫暖和尊貴的特質，我們挑選了金黃色為門店設計的主色調。由於專賣店和商場櫃台的空間差異大，為了統一銷售點的視覺形象，我們規劃了一整套空間設計規範（Space Identity）。當門店面積足夠大時，可同時設有品牌接觸區、深度了解區和 VIP 區三大板塊；當店舖面積較小時，可刪減其中的板塊，甚至只保留標準櫃台。

我想特別講解品牌接觸區。此區的目標在於吸引顧客進入店內，並讓他們迅速感受到品牌氛圍，以及理解產品，當中包括產品展示、新品促銷、五感體驗、品牌文化和收銀等完成銷售流程的必備功能。前面曾提及，我們希望將碗燕的工藝和標準等信息傳遞給顧客，為免卻人們無法在短時間內消化大量文字信息的弊病，我們設計了創新的「五感體驗台」，將這些信息通過更直觀的方式傳遞給顧客。在體驗台上，顧客可以通過影片看見金絲燕生活的環境，能聽見金絲燕在叢林裏的叫聲；在拿起聽筒的一刻，氣味開關隨之打開了，讓人聞到燕窩的清甜香味，同時在旁邊的櫃台上看到真實的燕窩食材，此時店員遞上一碗碗燕供顧客試吃……人們在短時間內經由五感對眼前這碗碗燕留下強烈的印象。

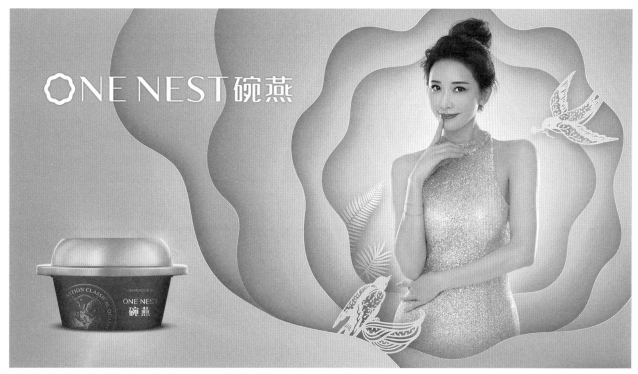

我們負責攝影指導，使代言人與品牌形象能更好地融和起來，產生最大宣傳價值。

作為品牌設計公司必須準確回應企業文化與人們的生活文化，多面向地處理品牌價值，並能夠提供更完整的設計輸出給客戶，真正為顧客建構全方位的品牌體驗。

這幾年我們有意向地多做健康食品類型的品牌，無論是燕之屋，或下一章介紹的五谷磨房，強調的都是健康的生活形態。在中國經濟高速發展的趨勢下，中產人口不斷增加，整個社會呈現對消費升級的追求。社會形態在改變中，人們更強調健康生活，對健康的食物、質素好的食品和產品有着熱切需求，並持續增長。關注健康生活形態的設計，讓更多同類型的公司找到我們，因為這些公司如今更加需要建立令消費者印象深刻的良好品牌印象，以幫助它們在市場立足。零食快銷品的設計需要的是顧客直觀的反應，相比之下，健康食品的設計則要帶出有質素的生活模式，具有一定的市場教育屬性。但究竟是怎樣的生活模式？如何透過設計將這些信息帶給消費群？當中需要很多的溝通和理解。故我們作為品牌設計公司，必須準確回應企業文化與人們的生活文化，多面向地處理品牌價值，並能夠提供更完整的設計輸出給客戶，真正為顧客建構全方位的品牌體驗，這也是我們公司的價值所在。

設計市場的更新與消費市場一樣迅速，今天，設計公司所需要面對的已與早年很不同。在七八十年代，中國品牌還不多，企業的品牌意識也沒有那麼強，靳叔作為設計界的大師，在設計商標時，把企業的品牌觀點表達出來已經可以了。但隨着時代改變，現在的客戶身處複雜的營商環境中，會問「除了設計，你還可以帶給我什麼價值？」我們作為設計公司，要不斷證明給客戶看，我們的設計不止做得美觀這麼簡單，當中還涉及很多文化梳理和創意改造，能夠為企業帶來龐大的商業效能。

門店及櫃台設計以金黃色為主色調，設有不同區域供顧客了解產品和選購。

3-2

古老
變時興

八馬茶業

要做好一個茶葉品牌，必須在大體系之上、在歷史長河中，找到屬於自己品牌的獨特形象，以及品牌與歷史發展之間的關係，才容易讓人辨認且記住。

靳劉高設計前前後後打造了很多茶葉品牌，從靳叔與 Freeman 早年設計的車仔紅茶、立頓中國、曉陽茶行，到後來我在內地接觸到的徽六、猴坑茶業及八馬茶業等。茶是一種十分古老的農產品，也是今天人們的日常飲料，要使一個茶品牌能追上潮流，緊跟時代的更替興衰很重要。猶記得 2010 年八馬茶業接洽我們的時候，全國茶葉品牌的商標大部分都是用茶葉、茶壺或書法字來設計，我們為八馬茶業做的第一件事，是將它的商標與芸芸茶葉商標區別開來。

在十多年前，內地設計行業仍未流行「視覺錘」（Visual Hammer）、「超級符號」這些行業術語，可是以我們對品牌理解的經驗，明白要讓消費者記得一個品牌，必須在視覺上「一錘下去」就令他們有深刻的印象。而八馬茶業當時用的書法字商標，無法使它在諸多茶品牌中脫穎而出。

八馬茶業在當年已是一個優秀的品牌，是歷史悠久的茶號，產品質量好，銷售渠道廣，業務範圍涵蓋種植、研發、生產和銷售，掌門人王文禮先生更是國家級非物質文化遺產安溪鐵觀音製作技藝代表性傳承人。但正因為當時品牌形象缺乏個性，讓人大大低估其品牌的價值。

茶葉行業有着一個龐大的體系，根據中國茶葉流通協會統計，2017 年我國的茶葉企業總數已達六萬餘家，2019 年內地茶葉銷售額超過 2,700 億元人民幣。可是在我看來，整體市場仍是茶企各自打造自己的文化，沒有相對統一的品嚐機制去引導消費者。行業沒有形成絕對的行業老大，各家在複雜的市場競爭下各自維護自己

的「山頭」，對茶葉各有各的說法，所以消費者的教育成本很高。

茶葉可分為綠茶、白茶、黃茶、烏龍茶、紅茶、黑茶六大基本類別，還有再加工茶，每種類別之下再細分品類。要做好一個茶葉品牌，就必須在這個大體系之上、在歷史長河中，找到屬於自己品牌的獨特形象，以及品牌與歷史發展之間的關係，才容易讓人辨認且記住這個品牌。

八馬茶業創立於 1736 年，前身為名揚東南亞的信記茶行，掌舵人王文禮的先祖，相傳是乾隆年間在安溪發現並培植出鐵觀音的禮學家王士讓。商號流傳至 2010 年時，其企業文化定位是「商政禮節茶」，主攻禮品市場。這也符合當時內地的情況。國人禮尚往來，為開拓及維繫人際關係，故對送禮市場需求蓬勃，茶作為健康的飲料，又有深厚的文化底蘊，作為送禮佳品，市場盈利可觀。

基於上述茶葉行業的實際情況，我們在更新品牌形象時需要突顯「禮的文化」。可是禮的文化概念很抽象，較難將之圖像化，要如何創作一個讓消費者易於辨認及理解的印記呢？八馬茶業本來用的是一個「二人見面打躬作揖」的圖案作為品牌，我們覺得需要重新尋找一個更符號化的形象去傳達品牌的主張，於是藉着公司的名字「八馬」進行發散思維，探索「為何是八馬？」「馬又代表了怎樣的文化？」「如何建立馬和茶的關聯性」等問題，從「中國馬文化」上着手發掘品牌符號的可能性。

在品牌形象上，我們提出了用馬作為核心符號。最初八馬茶業得悉我們的建議後提問：「為何用馬做標誌？會否表達不出茶的文化？」因為當時內地的茶企一般都是用茶葉或者茶壺作為標誌，他們認為我們用「馬」作為企業形象及文化象徵符號太超前了，擔心人們見到馬時無法聯想到公司是賣茶葉的。當時我們也進行了討論，着重闡明品牌形象其實是看「識別性」：一是公司名字本身就是「八馬」，需要挖掘並表達其名字內涵；二是茶與馬在中國歷史文化上久有淵源，如「茶馬古道」，或「普洱茶在馬背馱運發酵變成熟茶」等的傳奇，將「中國馬文化」結合到品牌內涵中，反而會是一個非常符號化、具傳播力，又能與品牌有強烈關聯的形象。我又借「愛馬仕從賣馬具開始，發展到國際時尚品牌，仍保留馬車標誌」作為商標的例子，與客戶開玩笑說：「八馬要做百年品牌，八馬當然就是茶業界的愛馬仕。」

背後的道理，其實是讓品牌形象由直觀的品牌識別，在經過多年的堅持和沉澱後，富有更多的內涵和價值。最後，我們以北齊的儀仗馬為基本型，用「八字型」的馬鞍覆蓋至馬腹，創作出胸前「頷首無語，胸帶紅纓，大禮而不言」，專屬八馬茶業的「禮儀馬」形象標誌，並說服客戶接受了我們的建議。

八馬茶業的標誌設計出來後，成為當時內地茶行業獨樹一格的標誌，讓人耳目一新。這個標誌至今仍是內地茶行業中非常具有代表性的品牌形象。後來別的茶業客戶甚至跟我說這標誌符號提得相當「狠」，因為他們在馬年的時候都不敢用馬的形象作包裝推廣，怕跟八馬茶業的標誌撞上，可見這匹禮儀馬的形象如何深入人心！

「禮儀馬」的標誌深入人心，讓人一看到就會聯想起八馬茶業。

不過我覺得標誌裏只有一匹馬，未免太單薄了，需要進一步挖掘相關的文化知識，並擴展到視覺的應用，豐富品牌相關的圖案組合。我們當然從中國的馬文化入手。在眾多資料中，我們覺得傳說中周穆王駕車用的八匹駿馬，與我們對品牌形象的想法尤其匹配：五胡十六國隴西安陽人王嘉所撰的《拾遺記》，在述及周穆王時寫道：「王馭八龍之駿：一名絕地，足不踐土；二名翻羽，行越飛禽；三名奔霄，夜行萬里；四名超影，逐日而行；五名踰輝，毛色炳耀；六名超光，一形十影；七名騰霧，乘雲而奔；八名挾翼，身有肉翅。」八馬各有其名，稱號威武大氣。唐代詩人元稹也寫有《八駿圖詩》，起首四句是：「穆滿志空闊，將行九州野，神馭四來歸，天與八駿馬。」描述了八駿的精氣神，又具有溫文爾雅的風範，符合尚禮的儀式感。上述這些珍貴的中國文學，進一步豐富品牌故事。我們從中國馬的藝術素材中提煉出最有代表性的八駿形態，轉化成平面圖案，與標誌的演繹同出一轍，對應周穆王的「八龍之駿」之名，成為八馬茶業的專屬延展圖形。這組圖案深得客戶喜愛與認可，一直圍繞這故事製作出許多衍生的產品與禮品。

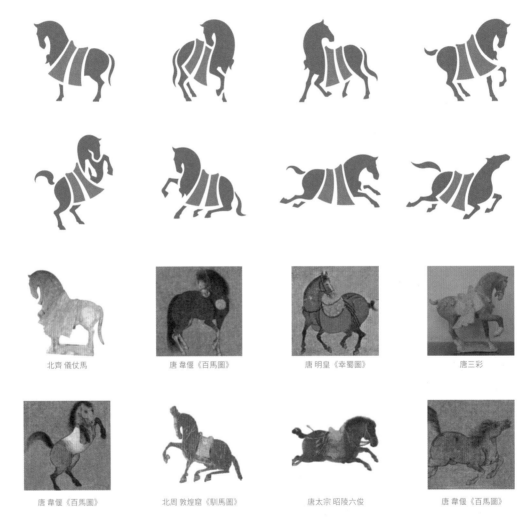

北齊 儀仗馬　　　唐 韋偃《百馬圖》　　　唐明皇《幸蜀圖》　　　唐三彩

唐 韋偃《百馬圖》　　　北周 敦煌窟《馴馬圖》　　　唐太宗 昭陵六俊　　　唐 韋偃《百馬圖》

我們從中國馬的藝術素材中提煉出最有代表性的八駿形態，轉化成平面圖案，成為八馬茶業的專屬延展圖形。

爾禮與觀想

我們與八馬茶業的合作時間很長，繼設計商標後，開始了整個產品包裝體系的重整工程。當時中國茶行業的包裝風格同質化嚴重，紅茶都用紅色，綠茶就是綠色，把不同品牌的綠茶、紅茶擺在一起，也分辨不出來，故此我們的包裝更需要在市場上有所突破。配合新設計的形象，我們策劃了兩款高端的茶禮品，一款是普洱「爾禮」系列，另一款是鐵觀音「觀想」系列。

普洱被譽為「能喝的古董」，雲南普洱與茶馬古道可說是自古以來獨特的文化標誌，這讓我們思考如何把普洱茶包裝得既古樸又有嶄新的調性，去配合品牌的形象更新。我們搜尋了一些較少使用的包裝材料，最後選用了「水松木」來製作包裝，既能體現產品的古韻和厚度，其質地又有一種透氣感，與普洱茶茶性相配。在當時而言，這種茶品包裝是相當新穎的。在外觀設計上，我們從茶文化歷史中找靈感，發現了北京故宮藏的清光緒年間「普洱金瓜貢茶」。當時的貢品把普洱茶壓成南瓜狀，我們以此為原型，把南瓜茶餅的形態設計成木盒上面的把手，成為整個包裝畫龍點睛之處，古雅而現代。我們把這個系列冠以「爾禮」之名，來表達「尊貴禮品」之意。整個系列有圓形茶餅、茶磚，也有散裝茶，我們以此名稱統一風格，延展至不同產品形態的需要，設計出整個系列的包裝。

「爾禮」系列，木盒上面的把手呈現南瓜茶餅的形態。

鐵觀音「觀想」系列的命名則與禪學有少許關連。鐵觀音是半發酵茶種，結合了綠茶的清香、紅茶的濃郁。鐵觀音這名字來自這種茶本身「烏潤結實沉似鐵」，但「味香形美如觀音」，我們將之演繹為「觀其形，想其意」，用一種較富禪意的方式表現「一花一世界，一葉一菩提」。設計用溫潤的陶瓷燒製成微波的水面，陶瓷的光澤恰似波光粼粼；水面托起一片金屬葉片，沉着冷靜，借此表達一種剛柔並濟的人生觀。恍若雕塑般的包裝，着實花了我們很大的精力和時間去打磨，但看到成品的那一刻，也同時感到釋然。現在回看，不得不承認這個包裝有點過度，但總體而言不失為一個令人印象深刻的茶禮包裝。當時一盒茶賣至八九千甚至過萬元人民幣，配襯的包裝設計也要反映這樣的價位。而且為了帶出整體品牌形象的提升，我們需要在店內突出一些高質量的產品包裝，讓顧客耳目一新，這兩款包裝就起到這種作用。

「觀想」系列以陶瓷水面上的一片金屬葉片，表達剛柔並濟的人生觀。

銷售空間系統設計

2011 年，我們受邀為八馬茶業設計旗艦店，這也是我們第一個從品牌到包裝、推廣，再到空間設計的整體案例。

在開始空間設計之前，我帶團隊前往幾個茶行業興盛的城市進行考察，發現茶業店舖無論大小，風格大多雷同：古樸厚重的紅木家具、描龍繡鳳的桌椅、金碧輝煌的牌匾，放眼所及皆是大紅明黃，非常老舊傳統。茶葉店就一定要是這樣嗎？我們想要嘗試突破行業的同質化，將新中式的概念，還有八馬茶業的文化符號與空間相結合，打破傳統老茶館給人古舊刻板的印象。我們覺得，是時候要開創新一代的茶品牌空間了。

我們希望品牌形象能更融合在銷售空間中。禮儀馬是品牌的標記，我們便根據馬的大小設計了一面馬形迎賓牆，代表馬迎天下來客。夜間店舖打烊後，迎賓牆的燈仍發亮，讓路過的人仍能看見這匹馬。若干年過去，路人見馬如見店，能立即知道這是八馬茶業的店舖，成為

了店舖的 Signature（簽名式記認）。我們以品牌形象的整合性為整體考量，去設計家具、燈飾、陳列台與店面的視覺環境，把「八龍之駿」的輔助圖案融入在店內的一些角落，把硬裝與軟裝結合起來。店內設有私密的 VIP 包廂，供商務人士品茶、開會談生意，是當時剛流行起來的商業生活形態。全新的品牌整合形象設計，讓八馬茶業的形象變得立體起來，品牌文化與中國文化、茶文化融合在一起，品牌內涵也因此而更豐富，令受眾有更深刻的印象。八馬茶業的品牌整合形象設計獲廣泛好評，更於 2011 年獲頒「最成功設計獎」。

搶眼的馬形迎賓牆，典雅而不落俗套的設計，為客戶吸引了不少新顧客光臨。

說到這裏，我想起一個有趣的小插曲。我們設計的第一間八馬茶業旗艦店在深圳福田商業中心區，重新裝修後再開業時，客戶突然着急地來電，告訴我們很多老客戶都不來了，說沒有了古色古香的味道，這也讓我們擔心了好一會。但一段時間後，客戶又很開心地告訴我們，雖然品牌和空間設計更新後讓他們丟失了一部分老客戶，卻也因此吸引了更多新客戶，拉動了增量客群，這正是他們本次更新品牌的初衷。我們藉着設計的力量，讓品牌追上時代的快速轉變，趕上品茶消費群體不斷年輕化的傾向，或多或少也帶動了這個趨勢。由過往的 50 後、60 後，至如今 70 後、80 後都成為了茶葉消費族，新一代的審美不再一樣，無論是企業，或為企業打造品牌體驗的設計公司，都必須保持高度的敏銳度，來應對消費者口味的差異和生活習慣的變化。我認為從時代更迭的速度來說，內地比香港甚至外國都要明顯，差不多五年就會迭代更新，對不同行業的發展軌跡均影響甚鉅。因此我們在 2011 年完成第一階段的品牌提升後，還繼續為八馬茶業進行子品牌的升級，

以趕上消費趨勢的變化。後面將介紹三個子品牌升級的案例。

我們與八馬茶業合作十多年，由最初將傳統茶品牌化，至慢慢迎合消費者的年齡層、消費者生活形態的副品牌設計，見證了茶葉市場的轉變。茶是政商世界的人情貨幣，是作為禮品的消費模式，以前的人送茶傾向講求檔次與包裝，可說是「喝茶的人不買，買茶的人不喝」。後來茶葉逐漸回歸自用，消費場景逐漸年輕化與生活化，成為人們逢年過節的伴手禮，整體市場變得更加理性。消費者想要清楚知道自己送的是什麼，收禮物的人也想更加清楚自己收到的是什麼，這些都反映在品牌對外輸出的語言上，包括品牌價值、廣告語、包裝設計、推廣畫面、銷售模式、門店設計等各個方面。時代變化對行業不斷構成新挑戰，企業必須自我調整，通過品牌更新、產品升級等，讓品牌適應時代的軌跡，持續貼近新一代的生活形態與品味，以免被市場淘汰。

無論是企業，或為企業打造品牌體驗的設計公司，都必須保持高度的敏銳度，來應對消費者口味的差異和生活習慣的變化。

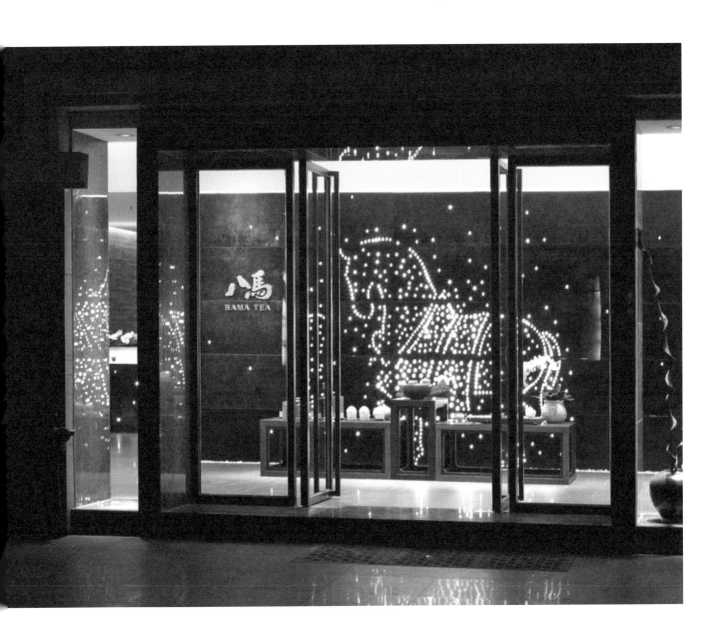

子品牌一：賽珍珠

八馬茶業本以鐵觀音發源，後來發展成綜合型的茶葉品牌，旗下有很多子品牌，最重要的子品牌叫「賽珍珠」。這是八馬自研的鐵觀音茶品品類，將濃香的鐵觀音炒到一顆一顆的珍珠形狀，故名「賽珍珠」。其製造方法屬於製茶人 13 代傳承下來的技藝，乃國家級非物質文化遺產濃香型鐵觀音代表。賽珍珠的文化背景豐厚，品牌形象如何體現這種價值感呢？我們在打造這個子品牌時，先提煉品牌內涵，豐富品牌故事，繼而將之轉化成視覺語言，讓顧客理解品牌，感受到產品的價值。

賽珍珠經過八道工序研製而成，我們由此提煉出「八味人生」的品牌概念：「人生的歷練，如過虎度門，一門一風景，八道工序，在歷練之間，體會八味人生。一生追求，一生升華。」我們把品茶、八馬品牌與人生感悟連繫起來，讓人認同品牌所表達的人生觀，從而產生價值觀念的共鳴。而我們也通過設計，把這種品牌價值和感悟融合在品牌核心形象中 —— 選用一把八葉展開的君子扇，像八道門，也是層層過渡的八味人生；最後鑲嵌一顆珍珠，代表最終的升華。在品牌主 KV（Key Visual，主視覺）設計中，我們為了更能演繹好品牌價值理念，與插畫師阿澀合作，創作了八幅插畫，代表八道工序和八味人生，配以廣告語「奢侈的味道是傳統」，相得益彰，通過這樣一幅畫面，把品牌的文化和價值集中地展現出來。產品包裝也是根據茶葉的等級，簡約地通過顏色與材質劃分，以品牌符號顯示出高檔的品質感。

子品牌二 ： 鹿與茶鯨

2017 年，中國茶市場的消費趨勢進一步年輕化，八馬茶業也規劃了一個新品牌，針對更年輕的飲茶人群。九五後的年輕人喜歡「新、奇、特」，也愛天馬行空，所以我們從命名開始，希望能找尋切合年輕人喜好的表達方式。茶界有本人盡皆知的著作叫《茶經》，作者是有着「茶聖」之稱的唐代茶學家陸羽，連起來說就是「陸羽茶經」。我們將之命名為「鹿與茶鯨」，玩了一個普通話的「諧音梗」，用當時流行話來說有種「不明覺厲」（網絡用語：不明白但覺得厲害）的感覺。「鹿」與「茶鯨」，兩個跨界物種難得相遇，表達一種珍稀的情感。在信息化的時代，品牌需要先讓人記住，人們才會去了解其背後的歷史，所以概念有趣、好記是新品牌吸引人注意的首要標準。這個概念由公司的一位年輕同事提出，我也覺得頗有趣，便依此方向進行設計。最終定稿的標誌看上去既像鹿角，也像鯨魚的尾巴，有點可愛，將茶的厚重感化解，也是對時代脈搏的把握。

客戶最終在 2020 年才正式推出該品牌，針對年輕人追求便捷、簡單的消費習慣，開發了膠囊式茶球，一顆一泡。因為球體茶在當時還較少見，我們在包裝設計上，採用了「星座」的概念，「鹿與鯨的星座」，打開外盒看到的是一顆顆「星球」。有別於以往茶葉包裝風格的跳脫設計，走向更年輕化的路線和概念。

隨着時代的變化，設計語言也需要發生改變。目標顧客群一直在更新換代，不同時代的「年輕人」習慣個性也大不相同。最初八馬茶業母品牌注重文化厚度，到幾年後鹿與茶鯨的年輕化路線，看到品牌願意跟隨時代作出不同的嘗試。

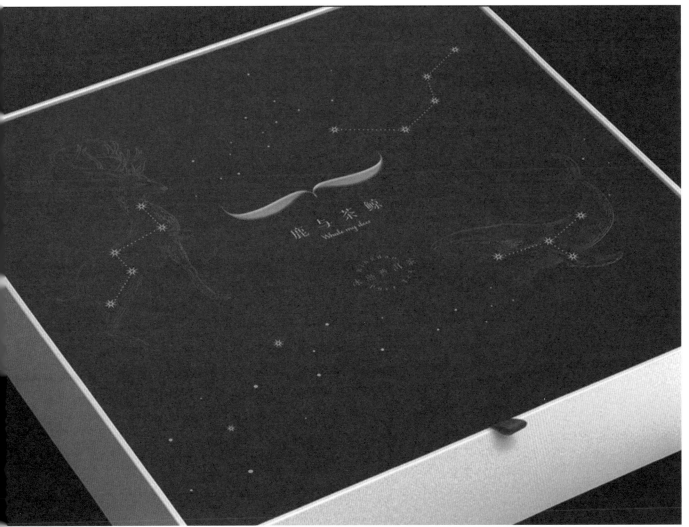

鹿與茶鯨的標誌看上去既像鹿角，也像鯨魚的尾巴。

子品牌三：八馬掌門茶

掌門茶是八馬茶業在 2020 年前後推出的另一個新品牌。「厚禮」的年代過去了，但年輕人開始喝茶，伴手禮的時代又來了。茶行業也在不斷的改革換代，客戶在八馬茶業體系中，規劃了另一種售茶的模式，希望在傳承茶文化精髓的同時，也能結合市場的需求，開創新型高品質「文化商務茶」。

八馬茶業屬於綜合型的茶品牌，銷售的茶品類多，產品多，門店多，渠道多。顧客往往分辨不了哪一款茶更加好，為何這個比那個貴，因為茶是一個有門檻的消費，各有各說法，你要認識茶品，又要知道當中很多知識才能真正入門。可與此同時，人們對以茶送禮的需求很大，例如送給長輩或商務贈禮，怎樣才能建立流通的價值標準呢？所以顧客很需要一個品牌和對應的包裝去幫助他們辨認，送的人知道送的是多少錢，收的人知道收的值多少錢，並藉此獲得群體認同。

八馬茶業因為上下游的渠道皆廣，很多內地頂尖的茶吧也會由八馬茶業供貨，所以企業希望在其網絡基礎上挑出最高品質的茶品，以一個統一的產品容量與標價方式去銷售，這樣顧客只需要相信品牌的選擇，可以在相對誠明的價格體系上選購茶禮。八馬茶業找我們討論品牌策略時，我就想到以「掌門茶」來命名。在我們看來，每個茶號都是一個門派，每一派都有自己的獨門絕技，門派可以出很多大師，但是「掌門」只有一個。八馬茶業尋找這款茶的「掌門」，我們來轉化當中的文化價值與視覺輸出，再匯集於一盒茶禮裏，定下價格，明確清晰。

一方茶恰似印章，代表權威、身份、品質、誠信等品類符號。

掌門茶對應的目標消費者身份是行業中的精英，涵蓋70後到90後三個年齡層，他們認同掌門茶傳遞的極致追求與精神氣度，也是有文化並易於接納新事物的一群人，定位為「精英的首選茶」。「掌門」不光是產品品質的象徵，同樣也是對目標精英人群，以掌門的最高品質，禮敬那些在企業中的掌舵人，對品質和卓越的極致追求。

對應「掌門茶」的名稱，我們在設計上以印章方罐的概念，一方一泡茶。一方茶恰似印章，代表權威、身份、品質、誠信等品類符號。既然是掌門，必有「掌門令」，我們從令牌中提煉出設計的創意。令牌起源於中國古代軍隊發號施令用的虎符，是使用者身份地位的體現。在設計上，我們根據客戶挑選的八大名茶品類，

為每一款茶提煉出專屬的元素，並與令牌結合，讓每款茶都有直觀的圖形，配以專屬色系，強化掌門般的身份地位。

在品牌主畫面設計上，我們用了「千里江山圖」作為靈感，創作了一幅山脈連綿的長卷軸，八位掌門佇立在八座山頂上。在銷售門店的設計上，我們同樣採用了「印章」作為整體布局和陳列的形態，色調雅致奢華，鞏固品牌的統一性。

3-3

為一片茶葉
建一所
博物館

猴坑茶業

一家企業的建立和發展，如何能實質地改變社會面貌，以至影響身處其中每個人的生活水平。

茶博物館在內地廣而有之，雲南昆明、四川雅安、浙江杭州的茶博物館比比皆是。但老實說能打動我的不是很多，因為感覺大多茶博物館是在陳述歷史或傳奇，缺乏一些真實動人的故事。直到去了安徽黃山一個企業園區內一家面積不過 2,160 平方米、單單為一種茶葉而建的太平猴魁茶文化樓時，我卻被深深觸動了。這間私人博物館見證了太平猴魁傳人方氏家族，與自幼在猴坑成長、學習植茶製茶的人，對自己家園懷有的深厚感情。走進茶文化樓，我們眼前所見的是企業自主收回來的、具百年歷史的老物件，看到猴坑茶業對發揚太平猴魁所作出的貢獻，令我們感到動容。經過這次現場走訪，我們對猴坑茶業的文化背景更加充滿敬佩，希望將猴坑的歷史故事從文化樓裏帶出來。

方繼凡，太平猴魁第五代傳人，也是國家級非物質文化遺產項目綠茶製作技藝（太平猴魁）代表性傳承人，是黃山市猴坑茶業有限公司（下稱「猴坑茶業」）的董事長兼總經理，同時也是黃山區新明鄉三合村黨支部書記、村委會主任。初見方總，他就是我想像中村領導的樣子：黝黑的臉上帶着威嚴，感覺是在農村幹過苦活的樣子，有點不怒而威。他看見我的第一眼也是愣了一下，可能感覺我有着一副城市人嬌生慣養的樣子，按他的說法是「像個小屁孩」，當然這也不妨礙兩個看上去南轅北轍的人展開交流。

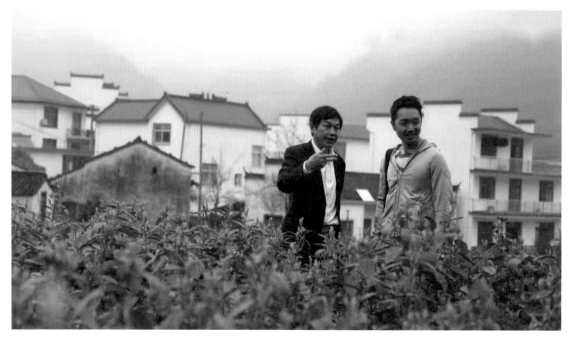

方總（左）親自帶着我們參觀猴坑村和茶文化樓，詳細介紹品牌的歷史和故事。

方總親自帶着我們參觀茶文化樓，每一層樓、每一個物件都不放過，為我們詳細介紹品牌的歷史和故事。見到他如此用心收集祖父輩植茶、製茶、賣茶的各種歷史資料，還花大量心神去進行梳理、展示，與人分享時那種從心底感到自信的樣子，令人忍不住動容，對他刮目相看。

太平猴魁的核心產區叫做「猴坑村」，是黃山腳下的村落群，包括猴崗村、猴坑村等，那裏大部分的村民都以種植採收茶葉為生。第二天一早，我們從縣裏開了一個多小時的車，去村裏考察茶園。一路上風景秀美，道路崎嶇蜿蜒。走到半山腰，離村口還有一段距離的地方，方總下車向我們介紹對村子未來的規劃。這時天空下起了小雨，山下水聲潺潺，遠處山霧繚繞，讓我們不禁感歎，這大自然的氣息真是讓人身心舒暢。我們正聊着天，有位老人家從村口走了出來，撐着傘在路邊停下望向我們，等方總與我們聊完後，再走過去握着方總的手，用方言跟他說了幾句話就走

了。等我們後來進村，有不少村民都熱情地邀請方總往他們各自的家裏去。聽說村裏常住的村民不多，以老人為主。當時看見挨家挨戶門也不怎麼關，方總一會兒走進這人家，一會兒又逛到別家去，像每棟房子都是他自己家那樣，讓我們對這位村支書和茶企的老闆，有了更立體的認識。

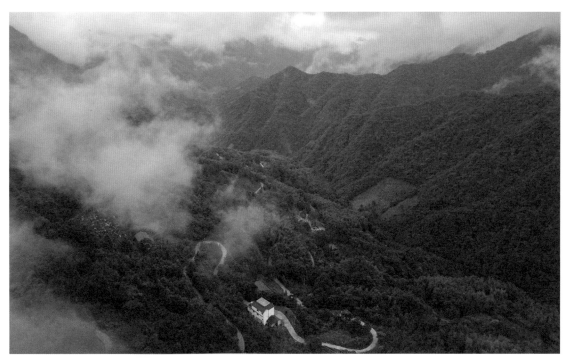

猴坑村位於黃山腳下，風景秀美，村民大多以種植採收茶葉為生。

後來我們才知道，這條村原本是「貧困村」，是方總帶領着村民通過種茶、製茶而慢慢走上小康之路。如今，不少村民已在鎮裏買了房子，平日都在鎮裏生活。每年的清明節前，青壯年們才會在村裏共濟一堂，因為採茶製茶是需要大量勞動力的。這也讓我切實感受到一家企業的建立和發展，如何能實質地改變社會面貌，以至影響身處其中每個人的生活水平。

太平猴魁前身是清光緒 26 年住在這一帶的村民王魁成（1861-1909），將精選的一芽二葉炒製成「王老二魁尖」。而方總祖輩三代都是採茶人，祖輩方南山（1871-1941）在 1910 年受南京葉長春茶葉店建議下，與方先櫃、王魁成之子王文志及老夥計張富榮四人，共同製作了四斤魁尖，帶到南洋勸業會和農工商部展銷，備受好評並獲獎。人們為免混淆，特將茶業以猴坑產地為名，定為「猴魁」。方南山更將猴魁帶到海外，一舉拿下 1915 年巴拿馬萬國博覽會的金獎，是第一批揚名中外的茶葉。後來，太平猴魁發展成中國十大名茶之一。

方總有系統地把「家庭文化背景」、「製茶工藝」、「榮譽認證」與「茶周邊相關」的歷史資料和文物收集起來。太平猴魁茶文化樓，就是用來鋪陳講述這些品牌獨有的歷史和故事。其中不乏名人對茶葉的褒獎，例如國父孫中山先生的題字：「飲杯猴茶，如得知己，可以無憾。」如果不去這個博物館，或是不聽方總的講解，其實一般人是很難接觸到這些資料的，對品牌的認知也就更少了。因此我們想以此為基礎，重新梳理品牌的文化內涵，提煉品牌價值，將之轉化成視覺語言，讓品牌故事、品牌價值能更有效地呈現於顧客面前。

「猴魁兩頭尖，不散不翹不捲邊」可說是太平猴魁的標誌性特色。

三塊金牌傳遞品牌的故事與價值

其實猴坑茶業在找到我們之前，品牌的銷售渠道穩定，是地方絕對的優質企業，基本上能拿的政府民間獎項都拿了一遍，掛滿三面牆。換句話說，品牌不升級也能有一部分銷量。但市場形勢在變化，企業若想繼續擴大和發展，便得思考如何面對市場的挑戰。

我們去考察了黃山市幾家猴坑茶品牌的銷售門店，包括在黃山步行街中間一家比較大的門店。當時的銷售店面相對來說偏傳統，一條街看過去，幾家茶品牌店都差不多，裝修風格古樸，放置了很多中國傳統家具、對聯、字畫、重要歷史事件照片等。我們看了一圈發現，最突出的問題在於，市面上的太平猴魁有幾塊錢一杯、幾十元一杯，到幾百元一杯，普通人很難通過一杯茶來判斷哪一家店才更權威、更值得購買。茶的價值到底通過什麼來體現？品牌如何定位？這是當時方總找上我們，希望進行品牌形象更新工程的原因。

我們在規劃這個項目時，不只考慮品牌形象、包裝設計這些單個板塊的內容，而是需要理解品牌的歷史文化後，從內在文化梳理到視覺輸出進行全方位打造，包括後續體驗館的設計和宣傳影片都由我們來規劃執行。

前面提到，猴坑擁有非常豐富的歷史文化資源，我們在梳理後，為其提煉並歸納了「人」、「村」、「茶」三個重點板塊，「一方水土養一方人，一條村成就一件事，才得以讓太平猴魁世代流傳」，缺一不可。三個板塊，三個故事，三種價值，我們通過圖像化的形式將其視覺化，讓口耳相傳的故事有了具體的畫面。

第一幅畫面：人，指的是方氏，方繼凡，他作為國家級非物質文化遺產項目綠茶製作技藝（太平猴魁）代表性傳承人，改良了太平猴魁製作的技藝。他的祖祖輩輩從來沒有離開過猴坑，是地道猴坑人，亦最了解如何融合這裏的陽光、氣候、土壤，以種植出最好的太平猴魁。太平猴魁只產在猴坑，一年一季，於谷雨前後二十天採茶，製作工序不算多，但是捏要用什麼力道、壓要有多少分寸、烘需要怎樣的火候，每一道工序經歷超過百年的承傳。方總自然是猴坑茶業最好的代言人。

品牌符號既是「猴王」，也是「茶王」，代表猴魁的最高標準。

第二幅畫面：村，指的是核心產區「猴坑村」。當地流傳着一個「猴王與茶」的民間傳說：相傳早年黃山一帶的猴谷住了一隻猴王，牠哺育了一隻小猴，一天小猴因貪玩走失，猴王心急如焚，四處尋子，並病倒在路上，幸獲猴坑村民救治，猴王為報答救命之恩，便從山上採下茶葉贈予村民，豈料村民以此製成的乾茶香高味醇，深得民眾喜愛，因為茶產於太平縣猴坑，又為茶中魁首，遂命名為「太平猴魁」。這個傳說既然與「猴」有着密不可分的關聯，我們就順勢為品牌打造了個「猴王」的品牌符號，既是傳說，「猴王」也是「茶王」，代表猴魁的最高標準。

第三幅畫面：茶，講的是太平猴魁歷史上獲得的最高榮譽「巴拿馬金獎」。「方南山帶着太平猴魁榮獲巴拿馬金獎，赴美弘揚茶業」。正源，也是茶品質的保證。

在設計上，三幅畫面構成三塊圓形金牌，成為品牌故事的縮影，也是品牌價值的體現。三塊金牌成為品牌的視覺印記，在廣告畫面、包裝、門店內都有呈現。在品牌價值的提煉上，我們緊扣「溯源、正源」的價值點，把品牌真實的資料和歷史最大化地呈現出來，也因此為其創作廣告語：「猴坑茶業，只做源頭好茶」。

猴坑猴魁代表着最正宗的太平猴魁。

最高規格與大眾化禮品茶

猴坑茶業有兩款核心產品，「猴坑猴魁」以及「清靜雅和」系列，分別代表着猴坑茶業最高規格的產品和面向大眾消費者的高端禮品茶。

猴坑是太平猴魁的核心產區，代表着太平猴魁的最佳產區，於是我們建議客戶在品類名稱上建立產品認知壁壘，將最核心的產品命名為「猴坑猴魁」，佔據產地與品類的最高地位：在太平猴魁中，以「猴坑猴魁」最為珍貴。

歷史舊物件，是時間的見證者，也是品牌文化傳播的敘述者。在「猴坑猴魁」的包裝設計上，我們梳理了當地村民記憶最深刻的事件，將猴坑傳統的製茶工藝，以及口耳相傳的歷史故事用老照片展示出來，以視覺化的方式傳播品牌精神。在包裝打開的那一刻，讓人感受來自百年前的那份精氣神。國際上很多百年的奢侈品品牌都有自己一套歷史文化的梳理，從文獻、照片、收藏品到歷史事件，一切都在背書着傳奇。猴坑的茶葉包裝，也可以裝上這份底氣。

「清靜雅和」系列的包裝設計採用不同的顏色，以區分不同規格的禮盒產品。

參觀店面時，顧客對售貨員說的一句話引起了我們的注意：「給我拿一下那個紅色盒子的茶。」這看似平常的購物流程，其實說明很多消費者並不能理解產品在名字上的區別，但他們會通過包裝顏色決定他們首先想要看到哪款產品。於是，我們在「清靜雅和」系列的包裝設計上，採用不同的顏色區分，縮短顧客與產品的距離。

黃山自古就是聞名天下的旅遊勝地，徐霞客在遊覽黃山後，曾說過「五岳歸來不看山，黃山歸來不看岳」；而黃山又以奇松、怪石、雲海、溫泉四絕聞名。「清」、「靜」、「雅」、「和」分別代表四款不同規格的禮盒產品，結合黃山當地「松」、「山」、「雲」、「泉」特色風景，讓產品與當地的文化形成連接。品牌包裝系統讓整體的品牌價值感更強，整體性也更強。

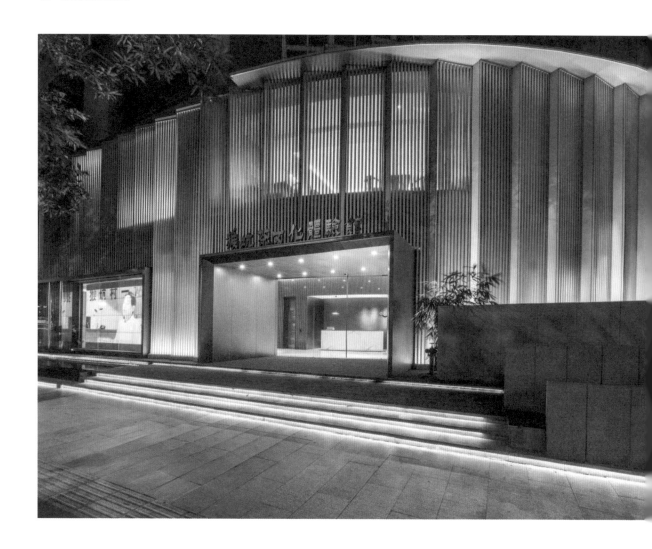

文化體驗館展示茶文化根源

因緣際會，我們得以把「猴坑茶文化體驗館」帶到深圳。館址位於商業中心區裏一棟商業大廈的一樓和二樓，除了茶葉文化、產品包裝展示外，也包含茶文化交流、沙龍會議等功能。我們在空間設計上融入了新中式的高階風格，希望在城市中呈現山湖懷抱的意象，又不失高端商務的屬性。文化體驗館需要展示猴坑猴魁的茶文化根源，我們把之前在黃山博物館看過的一些歷史資料進行了複製，放在體驗館中展示，包括國父墨寶、赴美獲獎祝賀信、巴拿馬的世博會金獎獎牌等，與產品包裝的文化展示相對應。

這是猴坑茶業走出安徽的第一家體驗店，需要讓不認識猴坑猴魁的人能欣賞它的價值，品嚐它的味道。那麼，人們首先要從認識茶葉開始。猴坑猴魁只取核心產區的「兩葉抱一芽」，採摘的高標準加上製作的高標準，直接影響成茶品相和口味。「猴魁兩頭尖，不散不翹不捲邊」，優秀的猴魁有着獨一無二的品相，其大葉綠茶與

平常見到的小片茶葉很不同，剛採下來有手掌那麼大。但我們沒辦法展示新鮮的茶葉，所以在門店設計中，我設計了一塊水晶磚，中間都有一片鐳射雕刻出來的立體「兩葉抱一芽」，拼起來成為一面水晶磚牆，當人走進這家店時很容易被這面牆吸引，視覺效果震撼。

我們每做一個項目，都會去當地考察，與人近距離地交談，體驗地方風土，選擇動人心弦之處，這樣才能在眾多信息中抽取有效內容進行設計的轉化，豐富品牌價值，猴坑茶業就是一個非常典型的案例。中國有很多有意思的人，造就了很多有意思的企業，他們一輩子苦心經營的事業與產品，豐富了我們當下的生活，也連結傳承着我們古老的文化。在歷史長河中，我作為一個創意職人，與一位村領導偶爾相遇，一片茶葉就如滄海一粟，而念頭一轉就是吉光片羽。如何理解並轉化背後的文化與價值，至最終我們喝到這杯茶時，會更有體會。

體驗館展示了猴坑茶業相關的各種珍貴歷史資料複製件。

我們每做一個項目，都會去當地考察，與人近距離地交談，體驗地方風土，選擇動人心弦之處進行設計的轉化，豐富品牌價值。

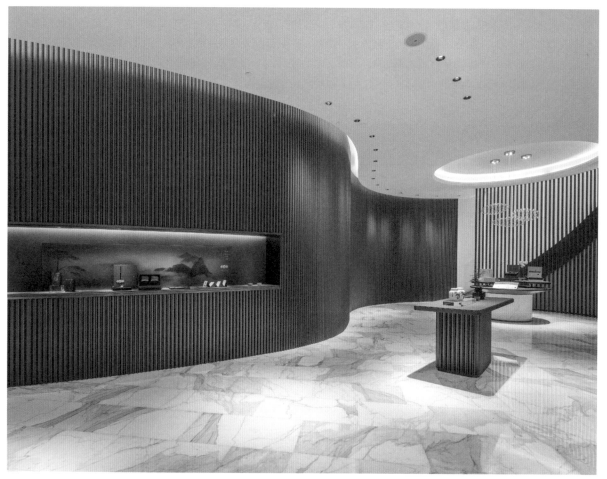

深圳的猴坑茶文化體驗館融入了新中式高端的設計風格。

由鐳射雕刻出來的立體「兩葉抱一芽」水晶磚牆，視覺效果震撼。

3-4

文化之間的紅線

東京中央拍賣

最後一個關於歷史文化的設計項目是東京中央拍賣（Tokyo Chuo Auction）。古董，流過歷史文化長河，一件件跨越了百年、千年之物，由一個人的手中轉到另一個人手上，是一種「惜物」之情，也是文化之間的「傳承」。

東京中央拍賣是一家成立於 2010 年的日本拍賣行，是日本首家以公開形式拍賣中國藝術品的公司。2013 年時他們為開拓香港藝術市場業務，於香港成立東京中央拍賣香港有限公司，及至 2018 年 10 月 11 日，東京中央拍賣控股有限公司於港交所主板正式掛牌上市，股票代碼為 1939.HK。東京中央拍賣經過不斷努力，如今已是日本最大規模的拍賣行。

東京中央拍賣的市場定位是「專注於中國藝術品的拍賣行」，積極推動中日文化交流，主要經營中國古美術、書畫、茶道具、陶瓷器、古銅器、文房具、現代美術和珠寶等藝術品的拍賣業務。其實自唐代開始，很多中國器物都流通到日本，日本有着珍視舊物的文化精神，一代一代地將古物傳了下來，在中國近代戰亂動盪的時期，日本成為了很多中國珍寶的避風港。隨着中國經濟發展與國力的提升，近年很多古董通過拍賣從日本回流到中國。

我與東京中央拍賣社長安藤湘桂交流時，發現他對中國文化歷史非常熟悉，也非常熱愛，這種熱愛驅使他去從事拍賣事業，感覺他更像一個文化人多於一個商人。我們要為東京中央拍賣重新設計企業形象，我覺得原有的品牌形象「拍賣槌」，與一眾拍賣行形象大同小異，只表達了行業屬性，無法代表品牌對中日文化交流與東方藝術嚮往的精神。

安藤湘桂社長（左）熟悉並熱愛中國文化，也對古董拍賣行業的本質有很深刻的理解。

拍賣，其實就是傳承，把一些文化裏有價值的瑰寶，由一個欣賞它們的人傳給另一個欣賞它們的人。雖然這是一個轉手的商業行為，但本質上起到把文化梳理與保存的重要作用。安藤湘桂社長對這個行業有很深刻的理解，他提出的觀點我也非常認同。

在做這個項目的時候，我回想起自己生活裏的點滴。我曾跟隨父輩參與了一些收藏愛好者的沙龍聚會，記得當時每個收藏家都會帶上自己的珍藏品來分享，大家圍坐在一起談論着收藏的故事：在哪裏收回來，哪些名家經過手，經歷過什麼時代的變遷、磨難與歌頌一件物品所具有的歷史與文學價值往往成就其藝術價值。收藏這行業水很深，知識門檻很高，我不太懂，但光聆聽他們講述也覺得非常有趣。懂得古董的人，很早以前已開始去搜羅從中國流傳到日本的一些精品，所以他們收藏的中國藝術品也是用了日式包裝。一盒盒一層層珍而重之地保存着老祖宗的東西，一眼千年。我作為一個設計師，看到這些古董的精美包裝也感到很有意思。

收藏家會以繩結和結實的盒子保存珍寶，並不時分享及交流，對古物愛惜而感恩。

日本人喜歡保存舊物，把喜歡的東西一代又一代地承傳。他們的包裝裹一層外一層的，把藏品用心地保護起來，我覺得連一條繩帶都很有儀式感。與人分享時，他們會把藏品小心翼翼地打開拿出來，戴上手套，一個一個傳閱觀摩，猶如《蘭亭集序》中所描述，一群人坐在一起，互相分享自己收集得來的寶物。以前沒有手機來向別人展示自己的生活，只能透過這樣的形式來分享文化的寶物，所以文人圈和古董收藏圈的文物都是這樣傳下來的。看完後，他們再清潔乾淨將之好好放回盒中綁好繩結。在我眼中，這些繩結的盤繞和包裹物的關係，既是保護與珍重，亦是惜緣與感恩，蘊藏着古老東方文化的傳承與人們對藝術品的尊重。這個令我感到印象深刻的生活片段，在做東京中央拍賣項目時被勾起，成為設計的靈感。

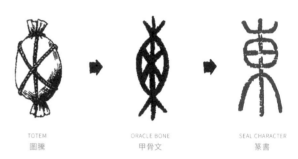

TOTEM
圖騰

ORACLE BONE
甲骨文

SEAL CHARACTER
篆書

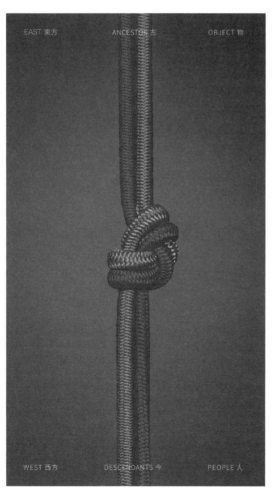

EAST 東方　　ANCESTOR 古　　OBJECT 物

WEST 西方　　DESCENDANTS 今　　PEOPLE 人

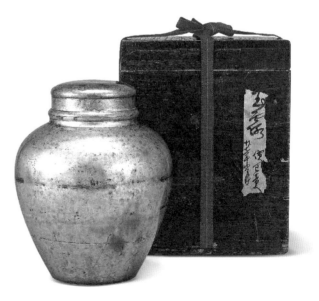

這是我由東京中央拍賣的「東」字和古董包裝的繩結為靈感，延伸轉化的最終設計。

在我們做不同的項目、要表達不同的文化時，我們可以重新去找尋文化中的一些交合點，可能會發現相似的根源，一種跨越當下地域的共同感動。

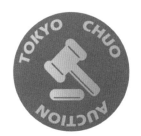 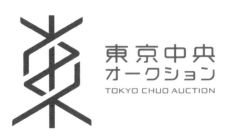

與傳統的「拍賣槌」舊標誌（左）相比，新標誌更能反映古董與人的連繫和文化的傳承。

我很認同收藏這件事就是一種文化傳承，讓我想起東方文化中紅線的意義，代表了緣份與天意，就好像盒中珍寶上的紅繩結，你能不能結緣與打開？當中有多少代人的凝視與回首？所以我們產生了用紅線去表達我們跟前人、古今的關係，把文化串連起來。

我在做品牌形象時有了這個概念，繼而想到，東京中央拍賣的「東」，既是指東京，也可以包含東方文化，可以從文字入手。翻查「東」字的字源，得悉原來「東」字最初是指一種袋子「橐」（tuó，粵音「託」），這種袋子的特點是沒有底部，裝了東西之後用繩子從兩端紮緊，打了兩個結，成包裹之意，就是「東西」了，多妙的寓意！我們的設計就用了紅線依東字的象形文字盤成了一個圖案，如此一個「結」，代表了連接東西、連接古今、連接人與物的種種緣分，是一種「以物結緣」的精神。包裹打結的日語表達是結び（Musubi），翻譯為中文是掛勾，也有結緣的含意。這同時與日本傳統「水引藝術」互相呼應，水引藝術文化是日本繩結的一種，蘊藏祝福。當這些含意交織在一起時，最終帶出了我們為東京中央拍賣設計的品牌形象。

原來生活中令你有感覺的東西，不會立即反映到你的設計中，而是可能埋藏在腦袋裏很多年，不知哪一天就突然冒出來。在我將設計意念講給社長聽時，關於祖父輩的收藏故事展現了我自己對古董、藝術品的理解和情感，也是這個故事打動了他，讓他採納了我們的方案。

這個形象設計最讓客戶滿意的地方，不單是商標的形象變得漂亮，提升了美感，也覺得我們理解他們公司文化的情結，並展現了他們發展事業背後的企業理念。推動企業繼續往前發展的，其實就是這樣一種對文化的追求、對人與人之間的連繫之在意，以企業的標誌立意，推而廣之，向大眾表達傳承文化的抱負。

雖然有時候不同地方有屬於自己文化的獨特語境，但在東方文化裏，也有許多相同的部分。在我們做不同的項目、要表達不同的文化時，我們可以重新去找尋文化中的一些交合點，可能會發現相似的根源，一種跨越當下地域的共同感動。

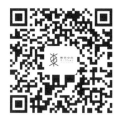

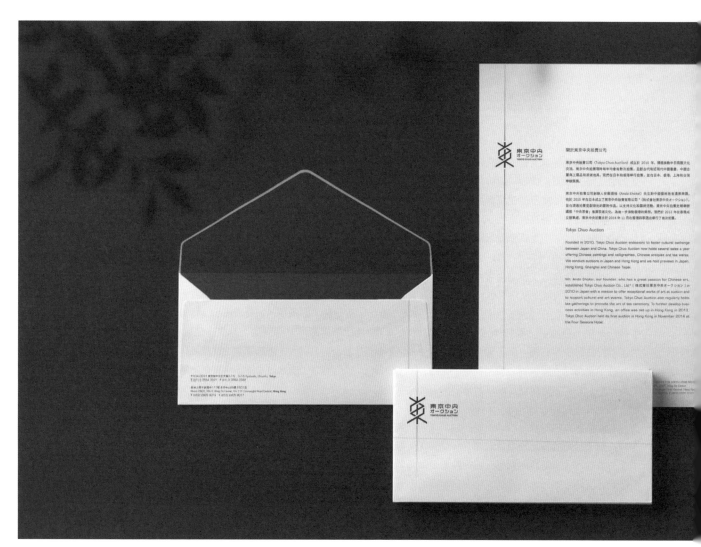

帶有新品牌形象的視覺設計。

Chapter
章節 4

章節範圍

信息化時代的生活

Introduction
引言

我想說說當下的生活，從城市、歷史文化帶到當下。為何要說當下？因為中國文化現在正經歷着巨大改變，出現很多斷層，而當下又是一個互聯網時代，其信息化社會的進程發展得很快，幾年變化就翻天覆地。在着重交流互動（Interactive）的當下，有一句話讓我有深刻體會：「功能是必須，情感是強需。」這句話描述我們現在擁有的無論是物件或產品，其實當中的情感才是人們最強烈的需求，因此作為設計師，我們需要思考的是如何在當下社會的交流互動中為設計賦予情感。這點其實也回應了我對生活的理解──生活不止是柴米油鹽那麼簡單，而是我們怎樣用心去生活，以及在生活中獲取可以互相共融共情的情感，這更重要。

Contents
章節目錄

Chapter 章節

4-1

設計師跳的廣場舞

土耳其旅行

儘管設計總會跟隨一定的形式，但有時候當我們嘗試改變思路，將之變成一種不僅好玩還可以互動的方式時，或許更能提升大家的興趣和參與度。

你有沒有數過自己一天拍了多少張照片？又看過多少張朋友圈的照片？點了多少個讚？飯桌上美味或糟糕的食物；盛裝出席晚宴，又或晨起的睡眼惺忪；與戀人一起看日出，或失意時的一杯酒；世界發生了什麼，而我們又有什麼想法……現代人已習慣隨時隨地暢所欲言，舉起手機拍攝生活、分享自我，這種信息的傳播方式逐漸被習慣，覆蓋率逐漸超越傳統媒體，也影響着品牌傳播及商品的營銷。

談及大媽跳廣場舞，你可能會認為這是內地日常生活隨處可見的場景，沒什麼特別；但當我們說「生活是設計的全部」時，所有生活的經驗和細節，都可以在最意想不到的機會中獲得轉化，成為創造力的來源。正如在本書序言中曾跟大家分享，我習慣在日常生活中用手機記錄生活點滴，無論是自己感興趣的包裝、街道上偶遇的場景，博物館裏的藝術品，只要對我稍有觸動，我便會拿手機拍下來，並分門別類好好儲存。因為經驗告訴我，不知道突然哪一天，這些生活點滴就可以轉化為設計中的奇思妙想。例如大媽跳廣場舞這個案例，就是我

如何把日常生活場景提煉成企業文宣的例子，而一切又與信息化時代裏，究竟什麼照片或畫面才能更有效傳播信息相關。

2019 年，靳劉高設計組織了一次前往土耳其的旅行。公司旅行總免不了要拍些團體照留念，作為行業知名設計公司的自我要求，集體照肯定不能只穿件同一顏色的 T 恤、戴頂一樣的鴨舌帽，一眾「團友」們拉起橫額拍照吧？雖然旅行前公司一直在趕項目，但我還是覺得難得兄弟姊妹聚首出去一趟，必須弄出點特色。除了要有點創意、好玩，也要有點文化特色，這樣才對得起靳叔、Freeman 一起帶團的旅行嘛！

要體現旅遊目的地的文化特色，首先我們從土耳其的建築、牆磚、裝飾等圖片中提取常見的三種顏色：紅、白、藍，以及土耳其獨有的圖騰與花紋，配以土耳其旅遊活動中常見的熱氣球，作為我們這次旅行的主要徽章。第一步很「EASY」！

我們以土耳其獨有的圖騰、花紋和常用顏色,設計了這次旅行的周邊產品。

第二步,我們想:國人出門,能否搞點什麼具中國特色
的元素呢?有天晚上,我經過一個廣場,剛好看見大媽
們在跳扇子舞,每人兩把扇子,揮動起來歡愉又整齊。
我隨手拍了下來,覺得畫面十分可愛又搞笑。突然靈感
來了:我們能否把中國民間的扇子轉化成我們整個行程
拍照的道具?立刻上網找供應商查詢一下,下單訂製還
來得及。最終,我們設計了一系列的「KL&K Design」
(靳劉高設計)土耳其旅遊周邊產品,並為每位同事配
了兩把扇子。這樣大合照時就不用有人背着沉甸甸的大
橫額,而是「化整為零」,每人拿兩把扇子代替,行動
更方便,合照時大夥兒一起打開扇子,就是一道風景,
妥妥的「到此一遊」照!當然每位同事,包括我,在去
旅遊的那個星期,天天都在社交媒體上載照片惹仇恨,
大家看到我們的照片都忿怒地點了很多讚。

公司有很多女生喜歡拍照，這兩把中國扇就變成大家拍照時的道具，通過人與扇子的不同組合方式，展現了年輕人充滿活力和創意的一面，也帶出我們公司在各種文化中遊刃有餘，創意豐富且靈活多變的特質。讓人意想不到的是，這兩把扇子竟變成我們與陌生人之間交流互動的工具 —— 同事拿着扇子的搞怪動作吸引了許多身處這些名勝古跡或旅遊熱點的外國朋友的好奇，有些人還跟我們一起玩了起來。在以弗所古城（Ephesus），一群人浩浩蕩蕩，每人都拿着這兩把扇子。幾位外國友人看到我們也很興奮，想跟我們一起拍照，於是我們現場教了幾位國際友人中國舞常用的 Ending Pose（結束動作），並很開心地把扇子送給他們，祝他們稱霸土國廣場！

這兩把時尚化的中式扇子，成為了我們在當地展示中國文化的道具；扇子便於攜帶，需要拍照時能隨時打開，解決了拍團體照時形象統一的問題，改變了平常遊客照的呈現方法，同事也玩得開心。這案例說明設計如何能「Jump out of The Box」（跳出框框）。雖然手段很簡單，但只要你跳出框框，結果就很不一樣。因此我認為這是一個極佳的例子，向設計師，甚至需要設計服務的客戶解釋在面對同樣的需求（如本案例是拍公司旅遊照）時，可以怎樣運用創意思維，以文化的角度去思考，讓同樣的需求有不一樣的體現。

外國朋友看到我們的扇子，也興致勃勃地走上前，跟我們一起拍照。

後來，在回程的路途上，公司特意給每人發了紅、藍兩種顏色的筆和幾張空白明信片，讓大家隨意畫出在土耳其之所感所見。無論同事有沒有美術功底，都能在指定的色彩下，畫出自己想表達的土耳其特色，出來的效果也都非常好。我們回到公司還製作了一個小型明信片展覽。這也算是品牌色彩規範的作用吧。

總而言之，這個案例既說明了信息時代下影像傳播的重要性，一人一部手機的當代拍照文化，如何能變成幫助人與人之間互相交流的創意；也示範了設計如何能重新演繹我們的本土文化，探討了如何改變常規的設計形式，提升大眾互動參與。雖然這只是公司內部的自娛自樂，但說起來也反映了我如何理解生活，如何使設計創意與生活互動。

到了 2021 年，我們公司也安排了一趟澳門的旅行。當時正值新冠肺炎疫情，身在香港的靳叔與 Freeman 因檢疫政策無法同往，我們在感到可惜的同時，也在思考如何能帶上他倆一起拍照，且好玩又吸引眼球。於是我們便設計了印有他倆原大頭像的硬卡紙，隨身攜帶，用來在旅行時拍公司團體照：我們先拍一張正常合照，再拍一張全部人戴上他們頭像的合照，當我們把照片上傳至社交媒體的時候，就來個三連發。因為效果奇特，再次引爆了朋友圈！在電腦後期加工盛行的新時代，我們的做法可說是逆向而行，反而引來更多人的議論和關注。這同樣也是以照片的傳播效能為切入點的思考方式。

同事們畫出在土耳其的所感所見。

儘管設計總會跟隨一定的形式，但有時候當我們嘗試改變思路，將之變成一種不僅好玩還可以互動的方式時，或許更能提升大家的興趣和參與度。設計師應該思考怎樣能把生活上的靈感，變成我們可以自娛自樂的表現。好玩的設計，能吸引年輕人，打造消費群體，為企業開拓市場。

在內地城市化、信息科技化、互聯網化的當下，我們設計師怎樣去作出反應並與時共進？相信這個案例，以及本章接下來介紹的設計，會為你帶來一些啟發。

4-2

愈活愈年輕的家庭健康CEO

五谷磨房

我們梳理出品牌與消費者溝通的關鍵詞，並透過設計全新的品牌形象和包裝來增強品牌魅力，傳遞品牌的價值理念，提升顧客的共鳴度與品牌價值感。

信息化時代市場的特徵之一是消費型態轉變迅速，尤其是在內地，以我的觀察是每五年就更換一種型態，或許將來會轉變得更快也說不定。但其實現在每五年一次的消費型態轉變，已經讓很多行業與企業面對重大挑戰，品牌經營策略不免捉襟見肘。當中健康食品市場的轉變絕對是一個能反映現時情況的極佳例子。

2014 年，健康食品品牌「五谷磨房」找到靳劉高設計，與我們展開合作。當時他們已是內地天然食補穀物行業的領頭羊，在內地 200 多個城市的 2,000 多家大型超市中設有直營專櫃，2018 年更在香港證券市場主板上市。我們與五谷磨房合作至今，期間擔任企業重要的戰略夥伴，在包裝設計以至產品路線、市場營銷方面出謀獻策，見證這家中國第二大天然健康食品公司如何在信息化時代的市場不斷摸索前行，看着健康食品消費者如何跟隨時代而變化。

在靳劉高設計與五谷磨房合作至今的八年間，品牌經歷了三次自我更新，靳劉高設計在當中負責的範疇包括品牌形象設計、包裝設計、空間設計，以及宣傳形象影片的攝製。這屬於在內地消費升級背景下很重要的品牌設計案例。企業初期強調「自家生產的優質五穀、原產地、無添加」等原生態營銷策略，隨著內地急速發展的互聯網銷售環境，而逐漸倡導品牌屬性與生活感營造這些消費者更能輕鬆明白的特性，使企業旗下的產品線能更直接與目標客戶的生活想像與生活經驗扣連；子品牌「吃個彩虹」更加透過當代「網紅」對自我生活主張的描述，以新品類打進年輕消費群體的認知。

讓我從 2014 年說起。當時五谷磨房計劃提升品牌形象，我覺得舊商標看上去就像一顆豆子，客戶解釋那是在草原上升起的陽光。雖然品牌名字傳遞的信息直接，

一看就知道與五穀有關，能直接了解到產品所屬類別，但在同品類的競爭市場中，這個名字與其他品牌的名字也很接近。穀物品牌要不就叫「什麼谷」，要不就是「磨什麼」，而且各個品牌形象同質化嚴重。同時，我們發現五谷磨房發展了不同類型的產品，但它們的包裝風格迥異，視覺系統比較混亂，缺乏統一性。企業希望通過與我們合作，打造針對新一代家庭主婦及年輕白領的市場，集中向新一代家庭群體進行推廣，讓這些消費群體能對品牌產生共鳴，同時提升品牌的價值感。

靳劉高設計十分注重實地考察，為深入了解企業的整體狀況，我們特意走訪設有五谷磨房銷售專櫃的商場超市。有趣的是，我們首先會聞到把五穀磨成粉時飄溢的香氣，然後循著氣味飄來的方向，就能找到檔位。我認為這是五谷磨房的市場切入點，就像烘焙店的麵包香，總會惹人垂涎而引起購買慾，氣味辨識度很高。

當消費者走近櫃台了解時，可以看到五穀由原料現磨成粉的過程。早期內地消費者普遍還是會對食品安全、食材來源有疑慮，因此所見即所得、能看到粉狀產品是由真材實料現磨所成的品牌，更能讓人產生信任。同時「營養顧問」，即售貨員會趁機講解五穀對身體健康的各種好處，藉以建立顧客的品牌認知。可是當時的數據顯示，首次購買產品的消費者，只有約 20% 會重複購買產品，有 80% 的人買過一次後便沒動力再次購買，原因是什麼呢？在品嚐過五谷磨房的各個產品之後，我們知道問題不在口感與健康原因上，而是粉狀的產品形態，人們天天吃會容易膩；產品又注重無添加、無防腐劑，開啟包裝後存放一段時間就會令人感覺不新鮮，從而產生嫌棄心態。此外，品牌的個性弱、視覺信息傳達不明顯、缺乏自身應有的獨特品牌符號、包裝缺乏吸引力等，都是我們要解決的問題。

以「家」為核心理念

新設計（右）以兩棵樹相連，建構出一所房子的形態，以一點與弧線勾勒出一個笑臉，代表「自然的成長，家庭的關愛」。

五谷磨房的核心理念是「堅持做讓年邁的父母和年幼的孩子放心食用的產品」，品牌價值強調「本來自然，何須添加」，凸顯出健康家庭的本位思想。為了使五谷磨房成為與時代共同成長的品牌，保持其在營養粉市場的領導地位，我們梳理出品牌與消費者溝通的關鍵詞：「健康、天然、誠信、關愛」，並透過設計全新的品牌形象和包裝來增強品牌魅力，傳遞品牌的價值理念，提升顧客的共鳴度與品牌價值感。

我覺得品牌的核心情感就是「家」，我與團隊特別希望設計出一個簡單的符號，可以代表「自然的成長，家庭的關愛」。我們用了兩棵樹相連，建構出一所房子的形態，以一點與弧線勾勒出一個笑臉。而換個角度看，樹的形態抽象地代表着父母對家庭的呵護，笑臉又像個被抱在臂彎的孩子。這個洋溢着健康與家庭關愛的標誌設計，簡單而富有親和力，傳遞品牌願景，同時寓意企業不斷成長，以及「以人為本」的經營理念。

標誌上的圓點延伸變成品牌的延展圖案，包含了對各種穀物的描繪與自然的世界觀。

標誌上的五個點，寓意了自然的果實，也對應了五穀豐收。圓點延伸變成品牌的延展圖案，包含了對各種穀物的描繪與自然的世界觀。圖形建構帶出了品牌所要展示的豐富信息。客戶非常喜歡整套方案，公司團建時還以我們設計的圖案為員工分組，印製了各自組別的服裝。

隨着商標的更新，我們全方位替客戶改良高端銷售專櫃的設計，創建新的自然生活風格，增加了 POP（Point of Purchase Advertising，賣點廣告）的比例，讓產品「自己會說話」，豐富了陳列的展示效果，利於品牌配合時尚高端超市的產品布局。

健康食品跟追求高品質生活的新一代相遇的過程是怎樣的？在品牌形象改革的階段，我們仍然着重於品牌天然無添加的健康風格，透過產品包裝凸顯天然的原材料，包括使用較多文字來表達它的賣點，如益生元、八珍、奇亞子穀物、DHA、EPA、無添加等，另外也會在包裝背面印上原材料來源及相關的詳細資料。這些都是與產品特性掛勾的包裝設計，作為教育消費者的過程。我們也聯同「合力映像」一起為五谷磨房拍攝品牌宣傳片，內容也是要突出企業產品原料與品質控制方面的優勝之處：選、洗、焙、鮮、檢，內容比較「硬廣」（硬廣告，即在報章雜誌、電視等傳統媒體上看到的廣告宣傳），着重表達食材的品質與價值感。我們直接邀請五谷磨房創辦人及集團董事長桂常青女士及其他女性高層參與拍攝，她們的身份既是企業的領導層，也是「家庭的健康 CEO」，帶出五谷磨房如何堅持對健康產品的追求，「令天下的媽媽放心」這種情感共鳴。

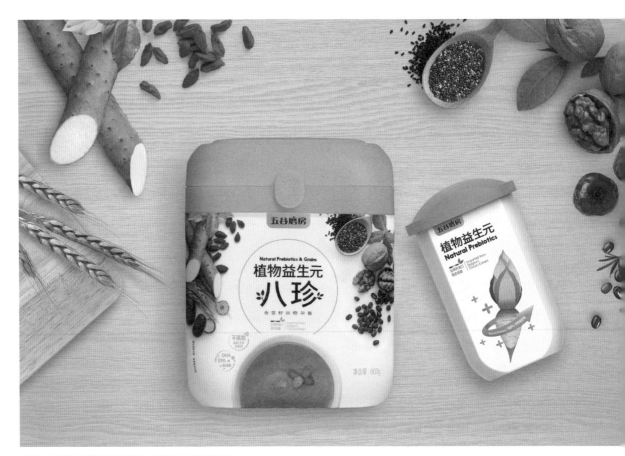

我們改良了品牌高端銷售專櫃的設計，創建新的自然生活風格。

2015 年，我們經過重整品牌定位格局後，創造出新一代的拳頭產品（Hit Product）「植物益生元八珍」——從往日的鐵罐包裝，轉為專利 PA 包裝，產品推出後亦能順利達到每月預計銷售量的標準，更增加了消費者對產品的認知度。這是第一個階段的品牌更新，鞏固了品牌使用無添加的優質食材和作為健康食品的形象。但品牌僅作為健康產品是無法令消費者產生高頻次的複購，所以下一步需要對產品定位作出調整。

在品牌形象提升之後，客戶與我們合作推出更多營養粉伴侶產品，令口味更豐富，滿足消費群體的不同需求。成功推出新產品的經驗，促使我們往後有更緊密的合作，擴充周邊系列的產品。除剛才提及的針對普遍家庭用戶的核心產品之外，客戶還推出了一部分更具有針對性的養生功能產品，例如女性顧客需要含有膠原蛋白成分的產品，而男士們則適合含有黑枸杞穀物粉的補身產品，所以我們也設計出個性風格匹配與具有相應價值感的包裝。而「個性配方」系列則針對不同人群的需求，我們透過插畫表達產品中的不同配方，以針對不同的消費人群；至於負責在專櫃推銷的售貨員，則會在銷售終端先了解顧客的健康情況及體質，再選擇適合的配方介紹給顧客。品牌的產品包裝，其實涉及消費群體生活模式的打造，品牌需要作出揣摩與引導，再以產品作全方位的包圍。此後，我們更新了五谷磨房所有的原料包裝，在視覺上形成整體的品牌風格，在零售層面提升品牌的價值感。

五谷磨房所有的原料包裝也一併更新，形成整體的品牌風格。

變幻原是永恆

時代在變，人群在變，生活方式在變，品牌也需要改變。2018 年，五谷磨房在香港證券市場主板上市，第二年，獲百事可樂以 10.2 億港元入股，使企業對自己的品牌信心大增。而其產品的網購銷量，亦從之前只佔整體銷售額的 20%，逐漸攀升至 40%，甚至是一半的比例。因應信息化時代的網購趨勢，品牌需要思考適應網絡時代的新銷售技巧與手法。雖然五谷磨房產品針對「年輕媽媽」這個消費群體的目標並沒改變，但隨着時代的變遷，新一代的「年輕媽媽」有了不一樣的接收資訊渠道和消費行為。

前文提及我們如何努力讓五谷磨房與時並進，品牌經過數年的形象打造，過程中企業漸漸意識到新一代消費群體的龐大消費潛力。日本殿堂級設計師原研哉曾說過「所謂設計就是慾望的教育」，即設計師透過提升人們的慾望水平，來令他們獲得更美好的將來。現代消費者除了要求了解產品的基礎信息，還希望產品能滿足自己的感性需要和對生活的了解，而這些需要和了解又往往受信息化時代下的網絡 KOL（Key Opinion Leader，

關鍵意見領袖，又稱「網紅」）所引領及左右。所以面對當代市場的這種變化，品牌必須作出突破。例如當國潮（即帶有中國傳統或文化元素的潮流）逐漸成為新風氣，五谷磨房便於 2019 年跟「故宮食品」合作推出養生丸產品，在健康零食概念下開闢創新路徑。

養生丸有着中國傳統食品、國貨零食這些元素，而故宮作為中國傳統文化殿堂級的象徵，與養生丸的形象十分吻合。不過要成為與故宮 IP（授權商品）合作的品牌亦非易事，首先企業需在質素方面獲得認可，而且要繳納高額授權費用，才可讓產品與故宮聯名，成為「朕的心意」故宮食品。在設計上，我們要使養生丸與五谷磨房自家品牌融合，讓人一看就能認出產品與故宮有關，卻又具備五谷磨房的產品包裝視覺特性。

設計要展現故宮的文化元素，可從多方面入手，包括建築、花紋、顏色等。但我認為在信息化時代，包裝設計需要配合傳播渠道，那麼我們的包裝是否能在「網紅」直播「開箱」時留下更多畫面？我們希望能具體地傳播

故宮的故事，讓網紅有更多東西可以「Show」（展現）給觀眾。「Show」或「秀」，是信息化時代十分重要的特徵。由於五谷磨房是健康食品，顧客以女性居多，所以我們想到可在設計中創造「美人」的感覺。我們從故宮藏品：清代的《胤禛美人圖》入手。這組絹本畫作共有 12 幅，描畫 12 位漢服的宮廷美人在品茗、讀書、縫紉、賞蝶、觀雪等的情景。我們借用這些美人，再配以故宮窗紋和照壁的紋路元素，來作故宮養生丸的包裝設計。製成品既符合現代審美，也保留了傳統優雅的感覺：外封套包裝是鏤空的窗花圖案，內盒則是美人肖像，當消費者從封套取出產品時，宛如美女從深閨之中探出頭來。養生丸特設送禮包裝設計，把它翻開可讀到當中饒富詩意的文字；印上古雅圖案的紙卡採用立體造型，可作為心意卡，或純粹當作裝飾品擺放在桌面也不錯。這就是我們如何善用故宮元素所設計的包裝巧思。

構思設計初期，我們已考慮在一些社交平台，如小紅書、抖音進行「開箱」直播，讓這富有古雅故宮風格的設計呈現在鏡頭前，觀眾能看到包裝如何打開，以及產品細節的展示，使傳統的飲食概念在直播時產生「好玩」的時尚感覺，達到二次傳播的效果。要知道做網上

養生丸特設送禮包裝設計：印上古雅圖案的立體紙卡可作為心意卡。

直播時大談食材有多健康，往往令觀眾無感，反而產品包裝在視覺上好看、拿起來好玩才最重要，這樣才能真正通過網絡「種草」（內地網絡術語，意即宣傳某種商品的優異品質以誘人購買）。

我們借用故宮藏畫中的美人圖，配以故宮窗紋和照壁的紋路，作為養生丸的包裝設計。

從強調「食材」到講求「生活態度」

在第一階段的品牌改造時，我們仍着重突出品牌原料安全健康。當品牌進一步成熟，消費者也對品牌品質有了信心，在第二階段，品牌的重點轉向為突出健康的生活方式和生活態度，尋找心智認同。五谷磨房的創新在於將人們生活中最日常的五穀雜糧等食材，用一種更快捷、更科學、更營養的方式帶到人們的餐桌上，成為現代家庭的一種生活習慣。新產品研發引領現代家庭健康飲食的養生方式，必須配合更貼近新時代的年輕化設計，才易於「入屋」。我們協助五谷磨房在 2020 年推出了「Y10」這個子品牌，作為「益元八珍」的 3.0 版本升級產品。單從命名方式，我們就一改以往的思路，且新包裝也摒棄了展示食材圖片信息的設計。採用如此純粹的命名方式和簡化傳播信息，是

因為現代生活中大部分產品都擁有很多傳播途徑，但新一代的消費者卻很直觀，沒太多耐性，所以簡單直接易記相當重要。

我們希望能創作代表高品質生活的符號。Y10 在五谷磨房品牌中代表了新一代健康飲食的精神圖騰，當中具備了「符號化」及「年輕態」兩個重要的要求。「年輕態」即是年輕的態度，Y10 當中的「Y」代表「Young」（年輕），「10」的意思是「十分」，可衍生為十分快樂、十分健康、十分美麗、十分營養的意思，繼而使消費者產生共鳴。年輕人都是十分敢拼、十分相愛，也十分健康、十分勇敢、十分有態度，把 Y10 結合起來理解，就是「屬於我的年輕十分」。

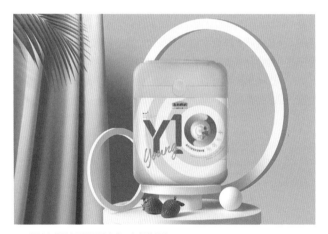

Y10 標誌中的粉紅圈圈圖案象徵了年輕的態度。

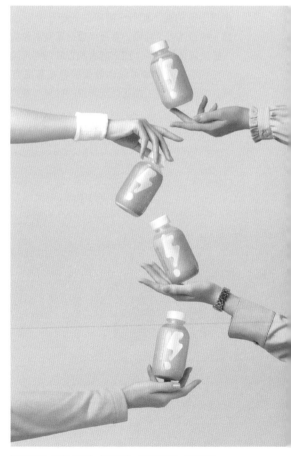

「閃電料理」中的「閃電」代表快速，也象徵瘦成一道「閃電」。

這個產品不只面向年輕人，其實任何年齡層的消費者，都渴望保持年輕的身心，所以 Y10 的品牌定位是「年輕十分，十分年輕」。整體來說，在資訊爆炸的時代，產品與品牌定位已經從以往只追求表達準確的特性，過渡到向新一代消費者對簡單易入腦的信息要求靠攏，當下的品牌設計需能傳遞抽象的產品認知，藉以迎合消費者的生活方式和生活態度。

人類的美學也好、生活也好，其實像一個鐘擺，一邊是繁，一邊是簡，時代的美學在繁簡中間擺動遷移。而當今時代正從繁瑣回歸到簡約，從繁多的信息轉變為簡單的資訊，從具象發展過渡至抽象。Y10 這個品牌名稱呈現出品牌自信的一面，通過新產品帶出更有時代態度的品牌理念。

信息化時代需要簡潔、易明、直接的傳播技巧，在 Y10 的全新標誌中，粉紅圓圈圖案象徵了年輕的態度，標誌即宣言，視覺非常集中。在線上網紅 KOL 推廣日益重要的時代，「顏值即正義」，包裝也直接代表了品牌健康與時尚的態度。食材原產地不再是包裝的第一層次，信息都被安排在側後方，只有在 KV（Key Vision，核心視覺設計）推廣中才加強了天然材料成分相關資訊。整體產品包裝變得更有時代感，予人大品牌的感覺，流露自信的態度。

這個產品包裝推出後，企業在小紅書、抖音中進行推廣宣傳，反應良好，很多人因為新包裝而選擇購買，打開了增量市場。本身愛吃五谷磨房產品的消費群人數眾多，然而也有一些人認為吃這類健康食品會構成心理負擔，即是生活中樣樣都要講求健康，不夠瀟灑，嫌麻煩，所以品牌希望以更輕盈的姿態來吸引更多年輕人。

在 Y10 之後，五谷磨房還推出了「閃電料理」和「五谷星球」系列產品。「閃電料理」是代餐奶昔，針對有纖體減肥需求的消費者，並比其他同類型產品多了一份營養健康的屬性。「閃電」代表快速，也象徵瘦成一道「閃電」，我們由此出發，為產品打造高顏值、高記憶度的視覺符號。而「五谷星球」則在五谷磨房已建立且獲廣大消費者認知的「好食材」品牌形象之上，更新了傳統經典的包裝，藉藝術化的表現手法融合時下比較流行的「元宇宙」概念，打造網紅包裝「小黑罐」（核桃芝麻黑豆粉），配合明星網紅直播種草，創下了網上熱銷 500 萬罐的佳績，也成為網購平台「天貓」的「雙11」活動年度爆款，不可謂不驚人。這些其實都迎合了信息化時代下，客戶對產品要直觀、容易傳播，和有互動參與特質等的需求。

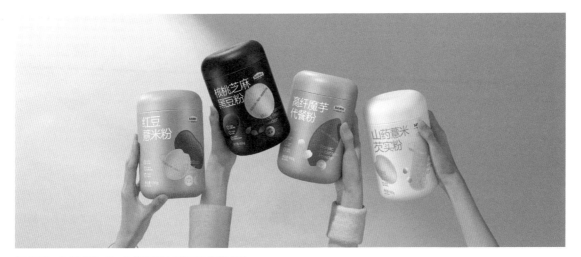

「五谷星球」的「小黑罐」（左二）曾創下網上熱銷 500 萬罐的佳績。

創造健康小吃新賽道

如果以上五谷磨房各種產品品牌的營銷屬於企業第二階段的產品創新,那麼新品牌「吃個彩虹」,就可說是企業踏入了發展的第三階段:新品類品牌的戰略創新了。五谷磨房希望以企業在原料與生產上的優勢,開拓「谷物燕麥+多種凍乾水果」的配方產品,透過生產富含多種穀物及不同顏色蔬果、既方便又營養均衡的日用食品,打開營養粉以外的新賽道,一個可以獨立於五谷磨房發展的新品類。

前文講述了不少「符號化」和「年輕化」的創意手法,而這次我們從構思品牌名字開始,更要考慮到品牌的核心價值與新時代傳播媒介的關係。根據美國癌症協會推薦的「彩虹飲食法」及中國營養學會發布的《中國居民膳食指南》,我們與客戶在構思時,便抽取了「每日彩虹配方」的概念,將產品命名為「吃個彩虹」。在視覺上,「彩虹」被提煉出來,成為貫穿整個品牌的符號,並以「彩虹微笑」來締造歡樂愉快的情感印象;而反過來的彩虹亦像一個碗,承住了食材,給予人食慾。

麥片食品過往一直給人「老人早餐」的印象,是為了健康才吃的難吃食物,但我們能透過品牌及包裝設計,將之改變成為年輕化且能隨時隨地食用的健康食品。由於五谷磨房採用凍乾技術,使吃個彩虹的水果燕麥片比同類產品的果乾更酥脆,吃時更有口感,所以我們亦在包裝上呈現這種「大果粒、新鮮水果」的優勢。而在包裝上,麥片與果乾由上至下散落分布,延續品牌予人輕鬆愉悅的感覺。

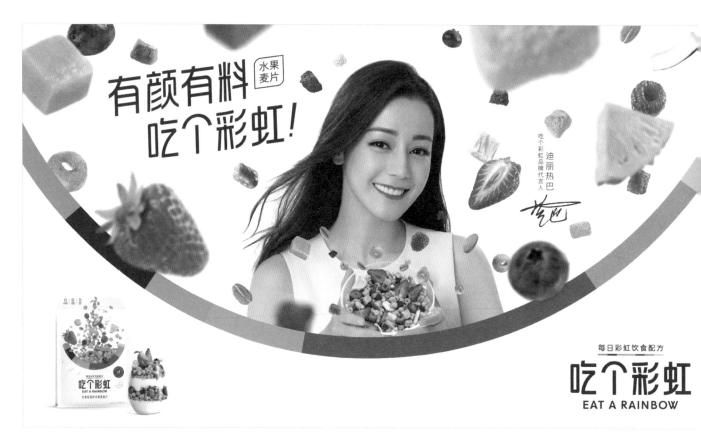

品牌方找來內地明星迪麗熱巴擔任代言人。

包裝設計呈現產品新鮮健康、吃起來令人輕鬆愉悅的感覺。

品牌方找來內地健康食療權威機構「丁香醫生」來深度合作，研發食材配比，確保產品是科學認證的營養健康，真正「能吃出彩虹」。品牌名字在信息化時代易於傳播，當中含意又有健康飲食法則背書，品牌還重金請來美麗且多吃不胖的內地一線明星迪麗熱巴，成為吃個彩虹首位代言人，並在她的生日推出產品，抓準傳播熱點，使產品年輕化的方面更為突出，品牌能立即在網上瘋傳（微博話題閱讀量達 8.8 億），很快就在全國獲得了良好的銷售業績（網購平台淘寶天貓的「618」活動上市銷售超過 20 萬袋）。如此完美地結合產品研發、營銷戰略、創意設計、熱度推廣的全方位組合，在當年的食品界轟動一時，成為追捧的對象。

這些年來我們跟五谷磨房長期合作，使我們看到企業不斷調整品牌定位，在信息化時代無間斷地創新，採用能吸納更多年輕人的推廣元素，改善產品的展示方法，並歸納到整套產品的開發思維中，多方面呈現生活體驗如何反映到創意上。這也給了我們團隊很多靈感，觸發了不同的創作機會，隨着時代的變遷與品牌一起成長。

客戶的心聲

[對談 Dialogue]

Q: 靳劉高設計 **A:** 桂常青女士
-
五谷磨房食品集團董事長

Q: 在五谷磨房的發展中,創意與設計對品牌的成長與營銷起到哪些價值或作用?在未
來的發展中需要哪方面的創意賦能?

A: 兩方面價值——

(1) 品牌活化:在年輕人的消費主場,五谷磨房的品牌印象相對傳統,需要依賴不
斷創新的創意設計表達,來活化品牌印象,讓消費者,特別是年輕消費者能更直觀
感受品牌和品類的差異化,重點是價值感。

(2) 佔領心智:五谷磨房品類的消費者教育成本偏高,在信息碎片化的時代,信息
傳達清晰、設計跳脫有質感,這些都能更好地幫助我們吸引顧客光臨,並且快速了
解品牌和產品,同時理解品牌核心。

在未來的發展中需要的創意賦能——產品包裝自帶傳播性和話題性。

Q: 與靳劉高設計合作的過程中,有哪件事情給您的印象比較深刻?

A: 在溝通(Briefing)以及創意啟動階段,靳劉高團隊會很主動了解品牌的生意邏輯和
項目訴求,比如不斷提問,比如直接去到賣場,研究市場環境,和顧客聊天,將這
些過程中提取的有效信息整合,作為策略基礎,這點在合作過程中印象比較深。在
創意執行的過程中(如攝影執行),靳劉高團隊對於突發狀況的處理和應對也比較穩
妥,專業度很高。

五谷磨房食品集團董事長桂常青女士

Q:　在第一次企業整體形象升級時，靳劉高設計的整合思路和設計出品，是否有助於企業更好的梳理品牌？在該次升級後是否有明顯的效果，像是提升了品牌的影響力和實際銷售額之類？

A:　整體視覺形象升級，對於品牌辨識度提高有直接幫助。特別是在大賣場環境中，品牌主色讓櫃台有跳脫感，視覺符號的房子形象，讓消費者對品牌「純天然零添加」的印象深化。

Q:　在您印象中認為，靳劉高設計在業界是相對來說收費偏高的公司，那您是出於什麼考慮，後續也一直持續選擇靳劉高設計？是已經磨合得比較好及有效率，還是靳劉高設計對項目的態度、出品的質量，還是其他？

A:　多次合作下來，其實已經有一定的溝通基礎和默契，靳劉高團隊會站在五谷磨房的角度去思考項目意圖及目標，對於需求的理解和策略梳理是比較優秀的，同時對於創意及出品質量的把控也很嚴格，會做很多細節的預想和打磨，這點很讚。

Q:　在這麼多合作中，您最喜歡的一至兩個出品是什麼？為什麼？

A:　Y10、吃個彩虹。這兩個作品將產品形態、產品願景、品牌年輕化等訴求，通過簡單的符號、前衛的色彩運營、有設計感的字體綜合表達，形成有差異化和記憶點的視覺錘，一氣呵成，簡約但不簡單。

Q:　您有沒有什麼建議給靳劉高設計，幫助我們做得更好、更適合企業需要？

A:　合作的整體感受其實是已經很好了。如果創意執行過程中的溝通能化整為零，可能會更理想。（又及：靳劉高設計的習慣是一個月提案，這一個月有點神秘且漫長，有種等開獎的感覺。）

《上新了·故宮》
埋下的創意靈感

2018 年《上新了·故宮》節目拍攝現場。

2018 年，我參加了與國潮相關的文化類電視綜藝節目《上新了·故宮》。這是一個別開生面的節目配置：首先，這是故宮在 1980 年代後首次開放給節目組入內拍攝，還涉及到很多從未公開過的地方與珍寶。節目主持由當紅流量明星周一圍等作主持，每一集還有其他明星加入互動，扮演穿越時空的角色。我擔任其中一集的特邀嘉賓，作為設計導師，引領一組大專設計學生創作文創產品，而這些產品會通過淘寶眾籌的方式公開發售。這是一個結合文化 IP、流量傳播、文創產品與線上營銷推廣的嶄新組合！我起初一聽，也不得不佩服製作人想法的融會貫通。

我參與的那一集主題是「孝莊與順治」，我們首先透過傳奇皇太后與皇帝兒子的故事尋找題材，誘發文創方向。那次拍攝的地點是故宮內的慈寧宮，我帶領學生們通過皇后的故事尋找靈感，也看了很多宮內的門牌、窗戶雕花等設計。當時有兩個女

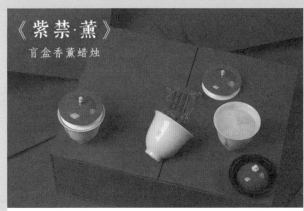

上新了故宮《紫禁·薰》盲盒香薰蜡烛

以慈宁宫斗匾、孝庄太后和顺治皇帝的画像为创意灵感，以此为基础设计有温度的文创作品——《紫禁·薰》香薰

2065%

2664	103.3万元	5万元	已结束
成交数	已筹金额	目标金额	剩余时间

风险提示　众筹并非传统商品交易，存在一定风险的... 〉

同學，一個想做香薰蠟燭，一個想到做盲盒文具，最終我們與節目組將皇帝和皇太后的故事結合，以慈寧宮建築、孝莊太后和順治皇帝的畫像為創意靈感，以瓷杯承香薰，頂蓋皇冠帽，設計成「紫禁·薰」盲盒香薰蠟燭。盲盒蠟燭以淘寶眾籌方式售賣，在節目播出的同時給觀眾線上下單，結果成績斐然，產品籌得 103 萬元人民幣，比預期超額 20 多倍！另一集的節目更有一款文創睡衣創下了籌眾 1,000 萬元人民幣的佳績，讓我驚嘆不已。這個經驗對我來說是一個有趣的啟示，除看到國潮需要將博物館的 IP 重新引導到生活創意產品外，也認識到企業和設計師均要學懂善用網絡流量的法則去進一步賦能，營銷效果才能倍增。

身在內地，有很多機會參與專業工作以外的交流，這些不同生活體驗都會藏在我心裏，成為靈感的種子。及至我要為客戶創作一個新設計時，如五谷磨房，剛巧也是與故宮合作，之前的經歷所埋下的靈感種子，就得以發芽生長。

4-3

有情
飲水飽的
故事

愛漫天然飲用水

一瓶純淨水，口感味道分別都不大，但市場上還是有數以千計的品牌和種類。其實簡單如飲水，都可以透過品牌設計開拓不同類型的市場群體，從塑造人們對生活的理解入手，創造品牌的無盡商機。

我們談論產品品牌，說的不止於形象故事、消費市場，有時候意識型態也能開創一個新格局。怎樣可在產品策略上更對應潮流？如何做包裝，才能在新一代媒體上備受注目？以下就談談純淨水品牌「iRoman」愛漫天然飲用水的案例。

iRoman 的投資者是一家深圳地產企業，其二代掌舵人是位「80 後」，除了文商旅的地產業務外，還投資了電音電競等娛樂事業，對「玩」頗有研究，是個妥妥的「年輕人」。這位客戶萌生了一個具創意的產品概念，想針對年輕人設計一款不一樣的瓶裝水，可以成為「社交貨幣」的工具。他舉例：「當一個男孩碰到一個喜歡的女孩，他可以不用什麼鑽石、玫瑰花之類的東西去向她告白，而只要給對方一瓶水，女孩就接收到

『我喜歡你』這信息。」我們初聽這念頭時還一下子不知道該給什麼反應，雖然覺得有趣，但仍有點不肯定會否太脫離現實，導致我反問自己是不是真的不理解現在的年輕人都在想什麼，是要把設計做出初戀的感覺嗎？但本着「客戶的問題就是自己的問題」的專業操守，我們還是認真地去做了一個調查研究。

其實推廣瓶裝水並不容易，因為自 19 世紀初第一瓶包裝礦泉水誕生後，直至今天，已有太多包裝實例，倘若再推出平平無奇的瓶裝水，想突圍而出便很困難。iRoman 的品牌對象是 15 至 23 歲的年輕人，即接近 1995 至 2010 年出生的「Z 世代」，也就是在互聯網科技孕育下成長的新一代。他們可能是學生，或是剛剛投入社會工作的一群，往往有着很多消費標籤，亦是一個龐大的消費群。根據品牌研究公司 Zebra IQ 發布的《2019 年 Z 世代報告》之統計數字，中國內地的 Z 世代大約有 1.49 億人，是世界各地中數量最龐大的一群，相當於「每十個人中就有一個 95 後、00 後」。而根據 2018 年年底 QQ 廣告與凱度（Kantar）聯合發布

我們想把 **iRoman** 打造成在特定消費場景下屬於年輕人的「社交貨幣」，對應街頭、時尚、情感等的標籤。

的《Z 世代消費力白皮書》，當時就估計於 2020 年，Z 世代的消費力佔整體消費力的 40%，即「每 100 元消費中有 40 元來自 95 後、00 後」。這些數據看起來有點誇張，或與真實情況有出入，但無論如何上述數據確實反映了核心消費群體的大趨勢。

因此我們的研究乃針對調查這批 Z 世代年輕人究竟怎樣看待瓶裝水這消費品。靳劉高設計過去一直為不少瓶裝水做包裝和品牌設計，例如經典的屈臣氏純淨水，客戶都在強調水的水源、品質，甚至對身體的功能等。可是這次的研究結果卻告訴我們，上述有關水的本質等因素對年輕人來說都是偽命題，他們傾向於認為「我不在乎我喝到的是什麼，重要的是別人看到我在喝什麼」，這絕對是信息化時代下年輕人的特質。客戶提出了一個我初時聽起來有點好玩的想法，但挖掘下去，也發現背後的命題有其獨特的視野 —— 年輕人買依雲水（Evian，法國礦泉水）是因為洋氣（國際感）；買巴黎

水（Perrier，法國有氣礦泉水）是因為高級；到星巴克（Starbucks）不是為了喝咖啡，而是為了拿着星巴克咖啡杯的那種姿態。所以我們決定把 iRoman 打造成在特定消費場景下屬於年輕人的「社交貨幣」，讓人看到我喝這瓶水，就會感到我很潮，是同一個圈子內的人，類似「Me too！」的一種感覺。即是說，我們要把一瓶水設計成「時尚社交水」，而所對應的標籤是街頭、時尚、情感等。

我們可以用許多已知的標籤去描述 Z 世代的特徵，例如分享、自我、乾脆等。而客戶創立的 iRoman，其品牌理念是「愛分享、聚浪漫」。客戶覺得這是一個跟分享與浪漫有關的品牌，並不單單以情侶為對象，而是想塑造出城市陽光青年的印象，希望為年輕人創造時尚的生活場景而服務，把這瓶水推廣成社交話題、群體互動的元素，更重要的是能讓人有拍照打卡的衝動。這是相當高難度的挑戰。

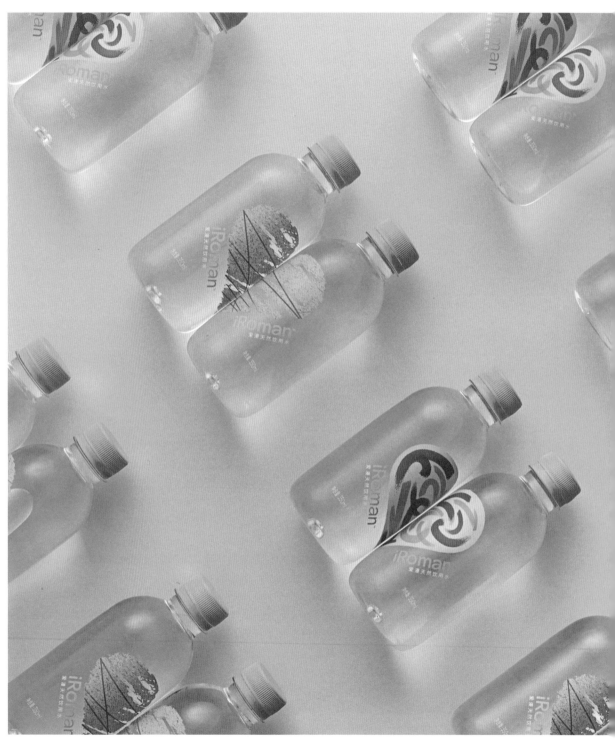

把水瓶拼在一起,就能形成不同的心形圖案。

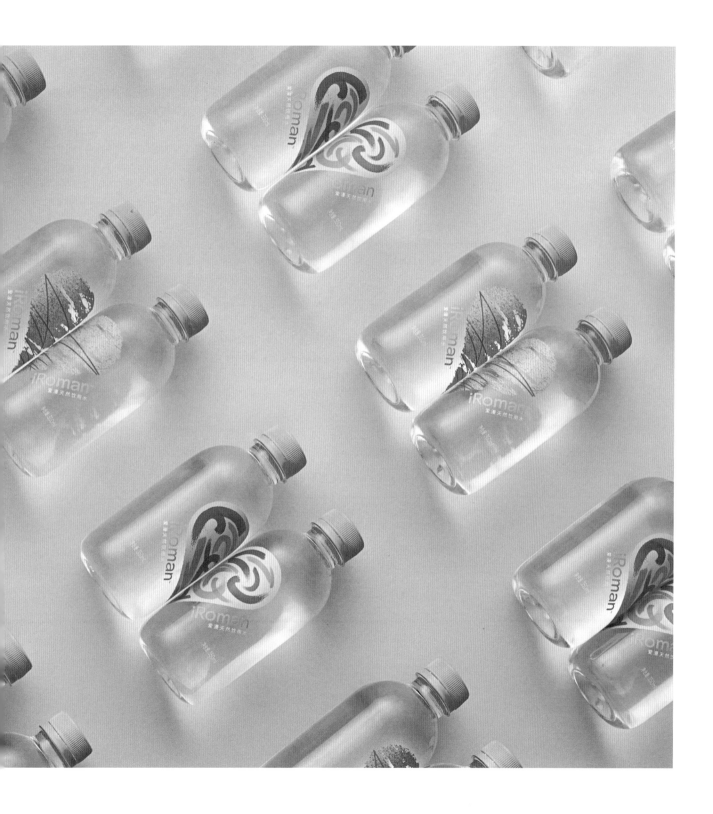

在接下委託後，我們與客戶團隊進行了多次頭腦風暴（Brain-storming），最終確定了一個別開生面的創意：CP 水（Couple Pairing，一對的概念）。一般的瓶裝水都是獨立售賣，但客戶則提出它可不可以是一對 CP 裝的、有浪漫互動屬性的產品。我覺得這是一個有趣的傳播點。在瓶裝水市場的藍海中，產品若只能滿足一般的功能性訴求，已很難打動消費者，我們為何不以情感訴求來突破呢？我們想到在每個塑膠瓶印上半個心形圖案，並設有多款不同花紋（Pattern）的心形供消費者選擇。當人們把手上那一瓶水跟別人手上的另一瓶水拼在一起時，便能構成一個完整的心形圖案，這不就是 CP 了嗎？

除此之外，我們也額外加入一些創意構思，例如把 A 款和 B 款不同花紋的半個心形圖案拼合在一起，再通過 AR（Augmented Reality，擴增實境）技術作簡單的掃描，便得出一些產品推廣或遊戲信息；甚至可以通過訂製個人化信息，或加入盲盒的概念玩法，實現真正 O2O（線上到線下）連動的社交貨幣。我們想通過這些讓年輕人感到好玩的手段，來創造各樣互動可能，鼓勵新的搭配及打卡機會，製造話題。由於該集團一直贊助不少電音活動，所以產品也在大型電音節中發布。從現場拍攝的圖片與影片畫面，可以清晰感受到產品創意確實讓年輕人很「心動」！

同品牌的另一款系列則從另一個角度洞察消費者對生活場景的需求。概念源頭是客戶老闆的另一個問題：「我喜歡去打球，一大群人喝水時，包裝一式一樣的瓶裝水，會令人搞不清楚究竟哪瓶是自己剛才喝過的。但你又沒有記號，所以只能各自撕開包裝招紙來區分，最後還是亂七八糟。」這的確是一個好問題，其實我們參與人多的活動時，如果有一個產品品牌可以順利地解決這個「痛點」（即令用戶深感困擾、急待解決的問題），說不定我也會改用這個品牌。最終我們確立了一個創意概念：在瓶裝水包裝上隨機印上 0 至 9 的數字編號，每個人把水拿到手上時，看一下數字，就不會搞不清楚哪一瓶水才是自己的了。而好玩的是，現在的傳播中有很多由數字代表的時代語言，例如「520」代表「我愛你」，「1314」代表「一生一世」，這個設計的另一個點子，是人們可以透過拼湊不同數字組合，讓瓶裝水成為傳達不同意思的拍照道具，令產品跟不同的社交環境融合到一起，所以一推出來的時候年輕人也很喜歡。

雖然 iRoman 瓶裝水不算是很大眾定位的產品，其企業的營銷戰略更多是在品牌推廣的層面，所以產品覆蓋率不算太廣。但項目洞察到年輕人都在營造一種不走尋常路的形象，擁有非常自我和自主的消費型態和消費意識。設計師需要仔細觀察新消費群體的特徵、要求，來讓產品的設計配合其生活態度和風格。千萬不要輕易否定最初聽起來令人感到不可思議的產品點子。回想投資人常常強調，希望透過 iRoman 瓶裝水來為人營造生活上的獨特個性，我實在佩服其腦洞大開，有膽識與想法，而品牌最終也有很好的回響。的確，信息化時代的創新產品必須要好玩、能互動、有個性，才能吸引年輕消費者，令他們產生共鳴。

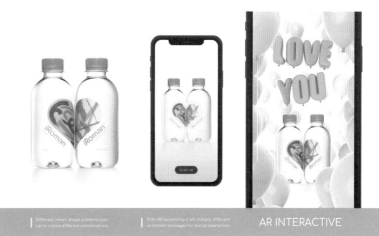

AR INTERACTIVE

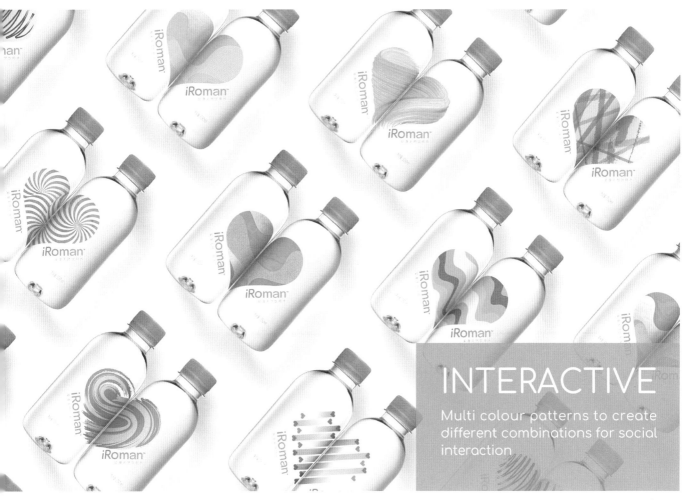

INTERACTIVE

Multi colour patterns to create different combinations for social interaction

AR 技術結合瓶標設計，用手機可以做線上創意活動。

4-4

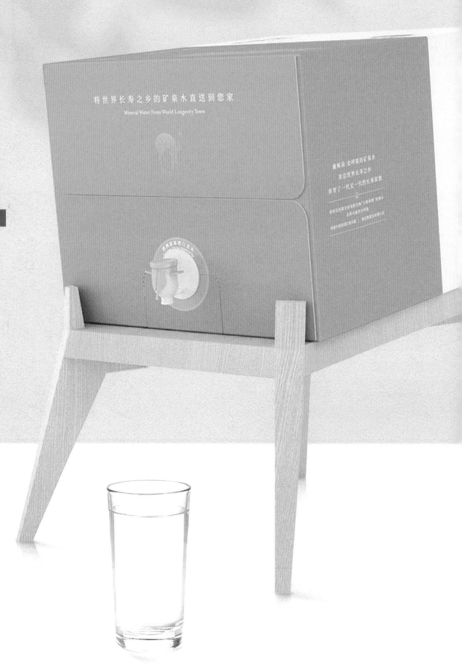

跳出盒子的飲水方式

鹿啄泉

同樣是水，同樣講求新時代、新場景，鹿啄泉的品牌戰略和設計風格就跟 iRoman 完全不一樣。首先，是兩者的目標客戶群很不一樣，鹿啄泉針對的是新一代家庭及高端白領；其次，是它既非瓶裝水亦非桶裝水的產品形態，並藉着新的包裝開創新的飲用場景，激發人們對提升生活品質的追求。有說創意就是要「Think out of The Box」，意為思想要跳出盒子、打破條條框框，沒想到這項目就是跟盒子有關。

我們與鹿啄泉的品牌創辦人吳深堅先生認識多年，從廣東著名飲用水品牌「鼎湖山泉」開始，一直合作到現在，吳總是我們重要的合作夥伴。

有一天，吳總帶我們到惠州博羅縣的一塊工地上，我們看到在一堆打碎的岩石中，有一泉眼不停地往外冒水。吳總很興奮地說：「這是我們勘探到地下 200 多米的岩層湧上來的水啊！專家檢查過，微量元素可是百分百的頂極好礦泉！」後來從各種科學檢查得知，這條岩層水的來源遠至阿爾卑斯山，乃慢慢穿過岩層狹縫流過來的水，水源可能已有兩千年歷史，被譽為「地心之水」。當客戶與水源專家們花了多年心血挖掘到這條水源時，他們高興極了，希望把它打造成一個具有品牌價值的水品牌，針對高端家庭用戶。

吳總的企業一直經營桶裝水，因為那是一個需要回收水桶、有地域性物流供應鏈屬性的市場，所以企業一直希望在產品設計上尋求突破，以便打開全國性市場。記得一天他拿着一個其貌不揚的紙箱跟我們說：「這就是新一代的家庭飲用水！」我們看着那個紙箱，還摸不準裏面賣的是什麼藥。直到看見他從紙箱裏挖出了一個水龍頭，一按，水就流出來了，才知道客戶是想要在市場上常見的三種飲用水型態（自來水、桶裝水、瓶裝水）之外，開創一種新一代的飲水方式：BIB（Bag-in-box，盒中袋／盒裝水）。

一般家庭飲用的自來水成本低、方便，但易受污染，有來自地表層、城市供水與大廈水管等的重金屬與有害物質滲入；客戶本身經營的桶裝水，由於水桶要回收，運輸成本高，而且有一定的距離限制，水桶經運輸與接觸飲水機時可導致「二次污染」；瓶裝水便捷但成本高，藍海市場上已有大量品牌，所以這三種型態都不是客戶想要的。客戶要做到的是「家庭盒裝高端礦泉水」：不用反覆回收，故可向全國發送；水龍頭真空排氣，不會有二次污染的危機，一次解決桶裝水原本的兩大痛點。另外，在信息化時代，客戶透過會員制讓顧客直接在鹿啄泉的網站下單配送，專屬的會員管理系統，增加顧客對產品的歸屬感和忠誠度。

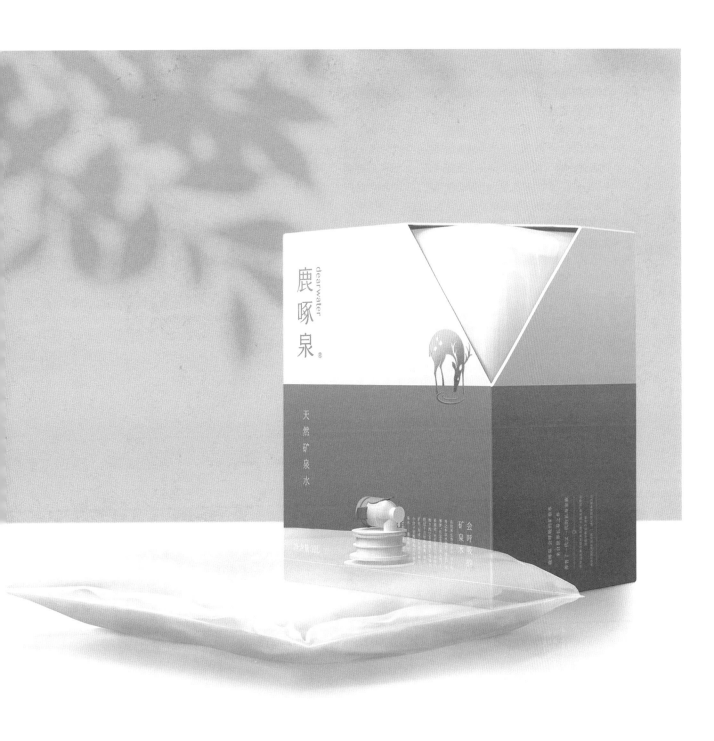

盒裝水是一種創新的飲水方式。

家庭盒裝水在內地一般家庭中並未普及，所以在創意思考上，我們要把它作為新品類去打造，對消費者的教育要求也較高。我們在創建品牌目標時，一方面需考慮「如何建立美好自然的聯想」，因為博羅的水源地周邊不是名山聖水，較難令一般人建立自然好水源的聯想，那要如何為品牌建立自然、高端、時尚的形象？另一方面考慮的是「如何創造美好生活的關聯」，因為盒裝水不是一般人熟悉的飲用水形態和使用方式，主流消費群體對家庭盒裝水感到相當陌生，外包裝就是一個紙箱，我們應該怎樣去讓消費者明白它是什麼？這些都是我們需要思考的要點。我們必須結合對生活的理解，才能重新把這些要素轉化成設計，讓人對新產品產生認知與共鳴。

最後，我們與客戶確立以「鹿啄泉」作為品牌名字與形象重點。鹿是中國文化中常見的動物，有福祿的吉祥寓意，又代表着靈動的生趣，例如北宋詩人梅堯臣的詩作《魯山山行》中就有「林空鹿飲溪」一句。鹿也常見於中國畫作，牠多遠離人煙，在林間深處喝未被污染的水。我覺得鹿兒低頭喝水是美好的神態，正如《聖經·詩篇》中有「我的心切慕你，如鹿切慕溪水」，所以用鹿來代表品牌是很形象化的處理。而且印象中鮮有飲用水品牌以鹿為形象，於是我們決定用「鹿喝水」的形態代表鹿啄泉，英文名稱則用鹿的英文「Deer」諧音「Dear」，自創名字「Dearwater」，也有渴慕美泉之意。「好水配好鹿，記住這頭鹿」，形象化地把品牌形象呈現出來，加上「會呼吸的礦泉水」這句帶有聯想性的廣告語，好讓消費者能對這個全新的飲用水品牌留下深刻的符號印象，傳遞品質感。

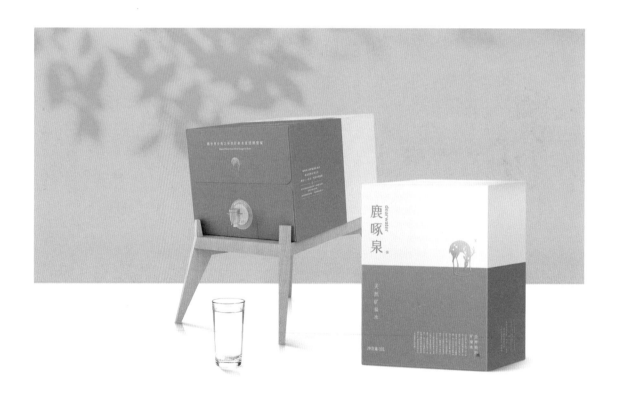

以一張圖就能清楚表達產品的結構與使用方式。

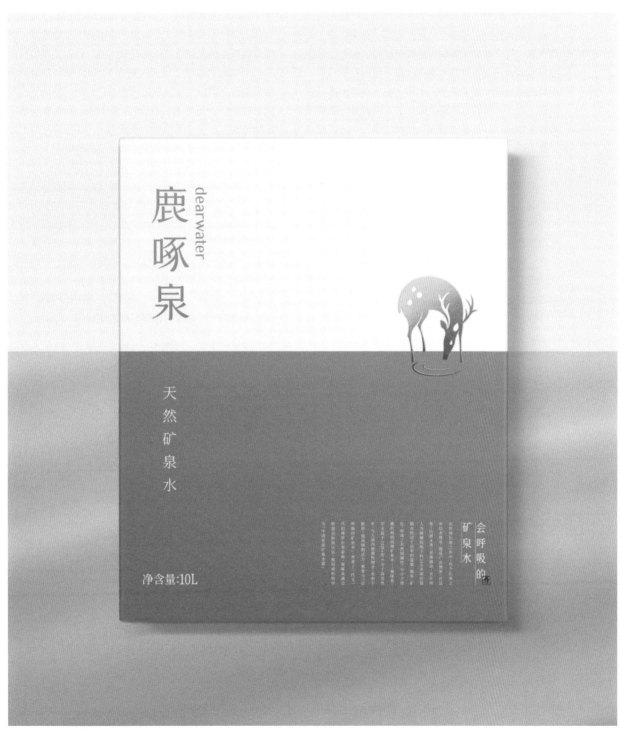

我們採用了上白下綠的簡潔分割，形成「靈鹿飲泉」的空靈意景。

鹿啄泉的包裝是一個方盒子，在設計上我們採用了上白下綠（馬爾斯綠）的簡潔分割，形成「靈鹿飲泉」的空靈意景，在中國文化與現代時尚中取得平衡。但在宣傳上只看到盒子是不夠的，消費者看不明白那是什麼，所以我們設計了一個放盒子的木架，把木盒放上去自成一角度，取出水龍頭就更容易取水了。消費者一看到水杯與盒子就能理解產品的結構與使用方式，以一張圖就能清楚表達，更勝千言萬語。

另一方面，為表達新一代家庭盒裝水如何創造美好生活的關聯，我們要通過不同的畫面去營造消費者與產品的使用場景。我們為此拍攝了一系列的 KV，去塑造高端家庭的用戶畫像，通過特定的生活場景，如家庭用餐、運動、沖奶、泡茶等，描繪出高品質的生活場景，直觀表達產品由誰在用、用在哪、如何用、有多好，清晰地展現品牌定位：對美好生活的追求。

除了直觀的圖片與影片，在塑造品牌時也需要講究視覺美學的調性，而插畫是品牌另一種重要的形象表達。博羅有着典型的廣東自然山水風光，照片很難表現其特色，所以我們邀請了荷蘭插畫家 Rafael 來創作屬於鹿啄泉的自然聯想，以獨特的構圖與色彩帶出時代感。我們也設計了一個名為 Lulu 的可愛卡通小鹿形象來鞏固品牌符號，有了卡通形象的表情包，也讓品牌在線上媒體與客戶社群溝通時能有更生動活潑的表達。

有時候我們不一定需要凌厲的創意才能凸顯品牌，像鹿啄泉的案例就反而需要一些貼近生活的表現手法。當然，如果是一種大家都熟悉的產品，很可能要設計得怪一點才能吸引消費者注意，但鹿啄泉作為一種新型態的產品，傳播的信息務必能讓消費者簡單消化，視覺的呈現需要更具生活感，讓人知道這個產品跟自己生活的真實關係。面對每一個案例，設計師需要剖析不同的產品或品牌特質，取得生活感與創意的平衡。

可愛的卡通小鹿 Lulu 讓品牌在線上媒體與客戶社群溝通時能有更生動活潑的表達。

一系列宣傳照片描繪出高品質的生活場景，清晰地展現品牌定位。

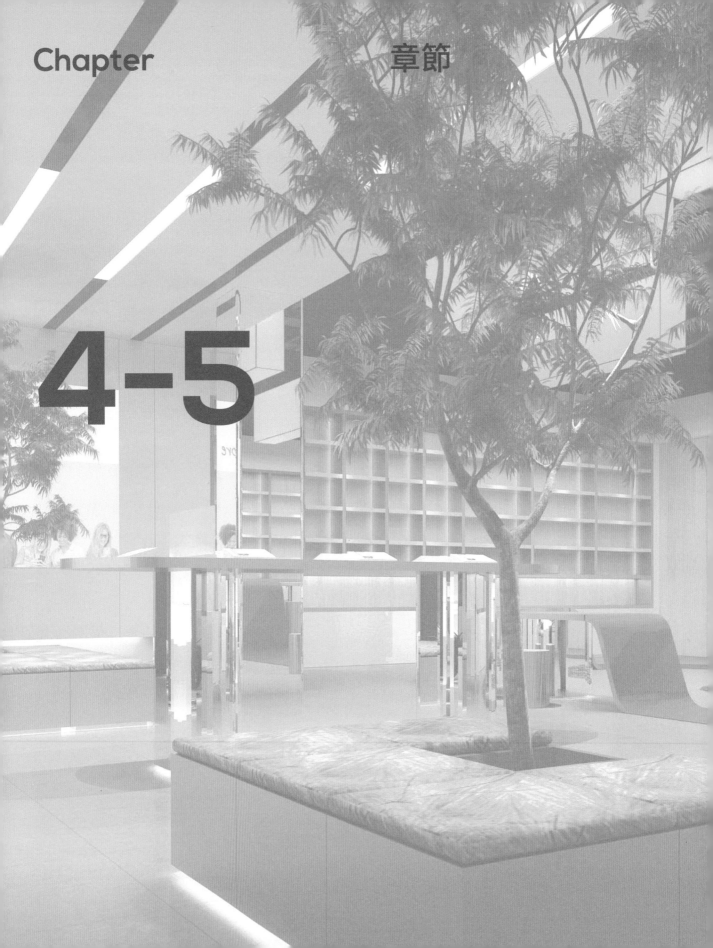

Chapter 章節

4-5

把科技公園
寄到
非洲去

傳音 Infinix

靳劉高設計最初進入內地市場時,以平面設計項目為主,但隨着客戶需求的變化,我們做的東西更多了,有品牌設計、空間設計、導視系統設計等。為何有這種改變?原因之一當然是公司謀求更好的發展空間,但背後真正值得思考的問題是:我們能為客戶、社會產生怎樣的價值?靳劉高設計經歷兩地三代的發展,來到今天,如何才能繼往開來,在傳承公司企業精神的同時,回應時代的變化?

手機品牌「傳音 Infinix」的案例,展現我們在資訊科技高速發展的時代,和中國崛起,營商網絡遍布全球的時刻,如何以設計專業,為科技企業全球化創造價值,協助傳音 Infinix 引領非洲手機市場。我們的團隊在深圳為 Infinix 品牌設計新一代通訊體驗店,並在東莞完成整間店的部件製作,再一並打包,越洋千里,送到非洲摩洛哥落地重組,實現真正的現代版「絲綢之路」!

傳音控股(Transsion)是全球新興市場手機行業的中堅力量,有「非洲華為」之稱,Infinix 是其旗下的手機品牌之一。早於 2018 年,傳音手機的出貨量已達 1.24 億部。根據 IDC(Internet Data Center,互聯網數據中心)的統計數據,傳音在全球手機品牌廠商中排名第四,更在非洲的市場總份額中排名第一。記得最初接觸傳音時,我們問過客戶,成為非洲第一大手機品牌的技術壁壘是什麼,他們回答說,就是能符合非洲人的生活需求,真正的為當地解決本土化問題。怎麼去理解呢?都說創意來自生活,大家都知道手機在今天的主要功用是隨時拍照、隨時上傳分享,可是基於非洲人的膚色,在大部分外國手機的鏡頭下就是一團黑,臉龐分不清層次。而傳音卻能早早體察到當地人如此重要的生活需求,通過技術來提升非洲人民在拍照時的體驗,由此可見一個外來企業對當地文化、種族的尊重,和對解決生活問題的洞察,通過積極行動換來的市場成功。這些都體現了中國人在異鄉的智慧與精神。

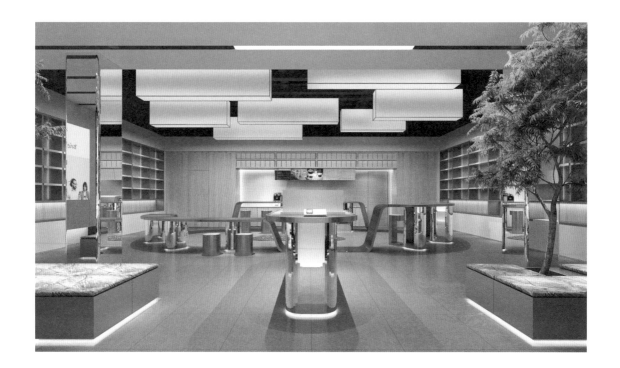

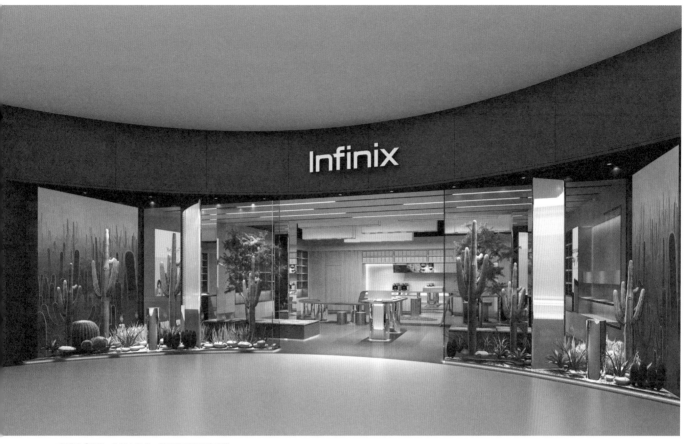

店舖以「公園」為核心概念，營造休閒自在的感覺。

當手機最初出現在人們生活中時，它的用途十分簡單，就是即時高效的通訊，消費者擁有明確的購買需求時，才會走進手機店接觸品牌產品。但隨着科技發展及手機的普及化，產品經歷了消費升級，即消費者不再滿足於純粹產品導向的銷售經驗，企業要打造富現代感的品牌形象，也必須滿足如今消費者更跳脫的生活體驗。為打破傳統的銷售空間經驗，擺脫一般科技產品門店給人的刻板印象，我們對 Infinix 摩洛哥體驗店的設計聚焦於如何創建一個「創意空間」，而不是「銷售空間」。我們混合了時尚、生活與互動這些概念，在摩洛哥的商場裏為傳音設計了一間「Infinix Park」。顧名意義，Park（公園）提供的是休閒感、自由的參與感，使 Infinix 品牌與新的生活模式結合，透過空間提供愉悅自在的體驗，使人與產品、科技與生活這些點能織成一張感性的網，就像我們走進公園，目的先是體驗生活。我希望店舖的空間能滿足人們在消費以外的情感需求，讓人知道 Infinix 不止是手機，更有 Infinix Park 這一個好玩的地方。

「公園」作為空間設計的核心概念，製造的是一個供人們自由耍樂的場所，故店內設有 Infinix 開發的 AR 影像互動區、生活電子產品區、咖啡專區等，並以一條以公園緩跑徑為概念的「科技紐帶」貫穿全店，串連起店內不同角落。我們在店內擺放了大量綠色植物，店內的座椅設計也圍着樹木而建，營造如公園般自然的感覺。顧客可一邊飲用咖啡，一邊體驗產品、參加工作坊或休閒聚會。人們可自由閒逛，享受科技為生活帶來的趣味。體驗店形成 Infinix 獨有的生活感，以這種生活態度去引導顧客購買 Infinix 產品。

摩洛哥有「色彩之城」的美譽，我們從其色彩鮮艷的建築和工藝品中挑選具代表性的顏色，以智能 LED 燈光裝置來呈現，透過現代設計語言去表達摩洛哥的城市文化，不但讓消費者感到時尚，其中暗藏的當地文化也令他們感到親切。為顧及摩洛哥消費者與中國消費者的身形差異，我們還從最貼心的生活細節進行設計，包括適合當地人的桌面高度、椅子承重能力和舒適度等，務求打造最能迎合當地人民的生活空間。

設計通過後，本項目的真正難處才正式開始 —— 體驗店的製作需全部在中國完成，但落戶地點卻在千里之外的摩洛哥，所以我們需要提前三個月在內地完成組裝測試，1：1 在深圳組裝樣板店，然後化整為零，將所有部件拆開打包，飄洋過海運送至摩洛哥。選擇這樣做，是因為客戶打趣說當地人「習慣用身體來量度尺寸」。當然這未必是真的，但為求達到較高的施工標準，我們仍決定採取這個頗誇張的做法。由於獨特的物理限制，我們在設計效果與簡化製作程序方面要作出平衡取捨，在項目成本控制方面亦耗費了不少心思。但最終一件件家具、燈飾、裝置等能在非洲重遇拼合，跨越了時空的限制，感覺非常奇妙，讓我想起了歷史中的海上絲綢之路，人類文明在這種國與國、地與地的連結中不斷被改寫，克服各樣的時空阻隔，努力奮進。

而我們在克服了各種困難完成項目後，也獲得了客戶的信任，不久後傳音決定讓靳劉高設計為其集團品牌進行設計提升。有說傳音是藉着「時間差」，把中國現今比較成熟的科技帶到非洲那些相對落後的國度去，藉此打開市場。話雖如此，卻也反映了傳音「Together We Can」（共創、共享）的價值觀，和「讓更多人體驗到科技的美好」的企業願景。因此，我們以「共建平台」的理念來設計他們的新商標，凸顯了企業在信息化時代藉着科技與大眾共建創新生活型態的宏願。

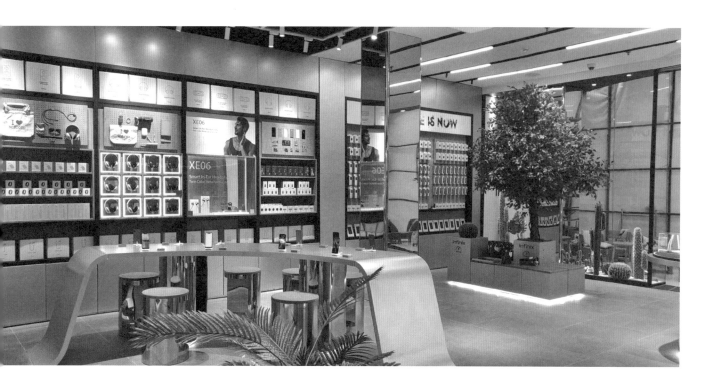

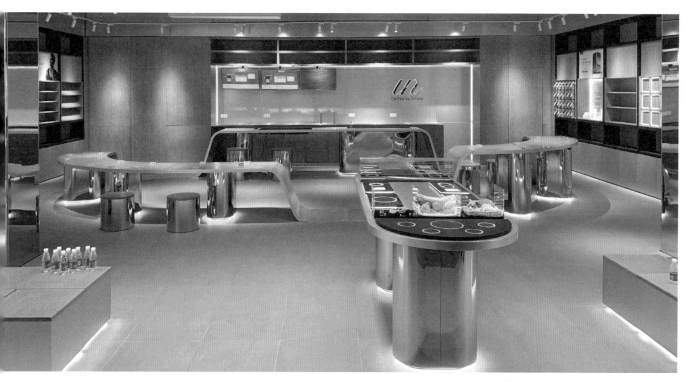

我們克服了各種困難，讓體驗店終於能在摩洛哥落地。

Chapter 章節

4-6

在書店裏
種許願樹

覓書店

2018 年初，中國書刊發行業協會評選出十家「全國最美書店」，由靳劉高設計的深圳壹方城覓書店成為深圳唯一獲此美譽的書店。這間書店最獨特之處是店內有一棵「深圳・覓夢想樹」，樹上掛了由 30,000 多人親手寫下的願望，成為了這座城市的一個情感座標。自 2014 年友誼書城找我們進行品牌更新與空間設計至今，我們已為其設計了共 25 家覓書店空間，最大的達 3,600 平方米。書店這些年能在內地蓬勃發展，與國家倡導全民閱讀的政策有關。書店遍地開花，彌補了內地圖書館不足的情況。下一篇談及的十點書店，也可以放在同樣的脈絡當中去理解。

友誼書城創立於 1991 年，是深圳最大規模的民營書城，十多間分店遍布各區，靠近住宅聚落，服務社區居民各種需要，除了賣書，也售賣文具、美藝用品，甚至影音器材與體育用品，是類似商超性質的書店。但隨着人們購買習慣以及閱讀習慣的改變，舊有的書店形態已經不再能滿足人們消費升級後的需求，書店若不及時改變經營模式，勢必成為舊區沒落的一角而漸遭淘汰。2014 年，友誼書城決定進駐即將開業的深圳龍華九方購物中心，邀請我們為書店重新打造品牌形象。我們認為，一間書店的品牌形象對讀者來說只是表面印象，他們在到訪書店時看到的空間布局和整體體驗才是重點。我們主動向客戶提議，願意適當降低設計費用以同時承接新書

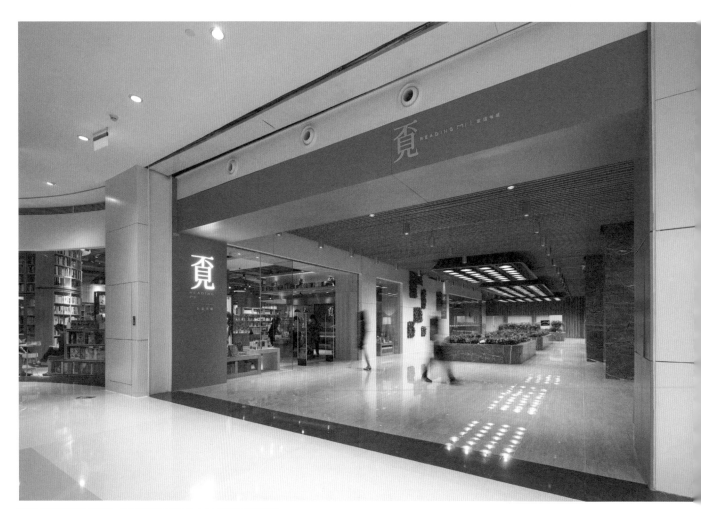

我們在不足五個月的時間裏，構思了首間覓書店（九方店）的品牌及空間設計。

店的品牌與空間設計。幸得客戶信任，繼而開展了這個與時間競賽的項目 —— 因為友誼書城在 2014 年 4 月接洽我們，而書店需在同年 9 月開幕，歷時不足五個月。

客戶最初傾向沿用「友誼書城」作為書店品牌，但我們認為如果想要進駐定位時尚的購物中心，便需要一個跟現代接軌的新品牌形象，一洗以社區顧客為中心的「上一代國企」書店風格。我們相信，既然要提升品牌格調，書店的名字就得配合其文化氣質，呼應年輕消費者的生活態度和自由精神。我們懷着這樣的想法，提出了以「覓」字作為書店名稱。初時只覺得這個「覓」字有趣，普通話拼音唸「Mi」，通「覓」字。再追溯字源，

發現字的含義也很貼近我們對書店精神的理解，於是便想到了「覓書店」這名字。乍看是「不」、「見」兩個字，但是把這兩個字結合就是「覓」。很多人也不懂如何唸這個字，這樣反過來就引起了關注。

客戶剛聽到這個建議時，坦言心裏忐忑，覺得會不會「店開着開着就不見了呢？」客戶是客家人，一般頗信風水，着重好意頭，看到「覓」這個單字，更是生僻字，少不免提出質疑。但我們堅信這個字的創意是有價值的，向客戶細心解釋，在信息化時代我們需要一個能引起公眾注意的話題，正因為你不懂得唸，就會提問，問了就能記住書店的名字。

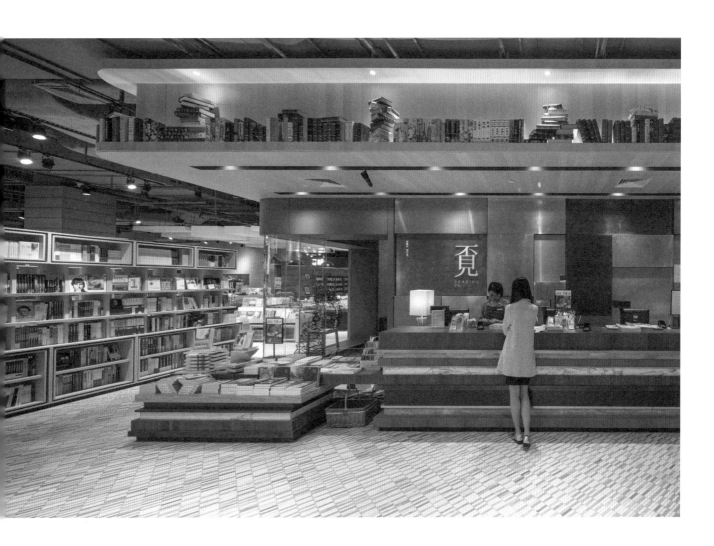

古時「覓」跟「覓」相通，在元代書法家張雨的書法作品《登南峰絕頂七言律詩軸》中，「覓」就通「覓」，只是寫法有別。從象形文字角度去了解，「覓」的上面是「手」，下面是「見」，原本的「狗爪邊」慢慢演變，最後成為現代的「覓」字模樣。因為我們看不到，所以才需要去尋找；對於不懂得的萬事萬物，我們從書本中尋覓知識、智慧和真理，這一點很切合書店的本質。所以當我們一看到這個字時，就有一種與中國文化根源共鳴的感受。「覓」字雖然是生僻字，但若果能引起人們共鳴與好奇，反而更容易傳播。最終我們成功說服客戶採納建議，讓他們明白在信息化時代，書店名字恰恰因為有爭議性，才能成為品牌的亮點。至於覓書店的英文名稱是「Reading Mi」，當中的「Mi」既是「覓」的普通話拼音，讀起來也象徵「Me」、「Myself」的「Me」，即是自我的尋覓。我們賦予了書店品牌的格局，從書店的命名與直觀明瞭的字體標誌，到具書卷氣的色彩圖形組合，最後延伸到整個空間設計。

「覓」字的演變。

覓
READING
Mi

書店的中英文標誌體現了從書本中尋覓知識與追尋自我的意思。

具書卷氣的色彩圖形組合。

「人書合一櫃」一推出就成為「打卡」熱點。

書店最動人的景致就是正在閱讀的人，故我們建議客戶盡可能在書店設計供顧客閱讀的座位。

覓書店是一家定位大眾化的書店，針對現代家庭、孩子，我們也以簡潔大方的空間形象來呈現書店的獨特氣質。在深圳龍華的首家覓書店有 1,000 平方米，我們規劃了能藏書 80,000 冊的書籍展示區、文創產品區、咖啡店，和兒童繪本館，每個區域嘗試以不同方式陳列貨品，為讀者帶來多元化的空間體驗。此外，我們設計了高身的環形書架，又在書架內設置了個人閱讀空間，我當時稱之謂「人書合一櫃」，人在櫃內，有一種被環形書架書海包圍的感覺，一推出就成為「打卡」拍照熱點。我們認為書店最動人的景致就是正在閱讀的人，所以建議客戶盡最大可能為書店的顧客提供可以逗留在書店閱讀的座位。雖然這樣的想法在一定程度上違背了商業原則，但我們堅持品牌形象和空間設計必須互相配合，空間才能講出品牌的故事，創造出完整的設計價值。這個項目於 2015 年獲得《透視》雜誌主辦的 A&D Trophy Awards、台灣金點設計獎、最成功設計獎等。

反映深圳精神的祈願樹

在獲得客戶的信任後，靳劉高設計在接下來的日子裏為
覓書店設計了眾多門店，包括在 2018 年設計位於深圳
壹方城、面積達 2,000 平方米的新一代旗艦店。這間
店的獨特之處，是當時客戶向我們提出了一項新挑戰：
因為書店就在區政府正對面，會有很多領導前來參觀，
所以設計除了滿足功能與美觀需求外，還希望能回應
「如何為深圳這城市賦予一種情感的印記」這問題。我
覺得這是一個很好的命題，重點是「如何用空間講好故
事」，從覓書店的文化角度去跟深圳產生連繫。深圳作
為一個在中國漫長歷史中誕生的新興城市，並沒有過多
的文化根基可供挖掘，當客戶提出要求時，我首先想到
的不是去講深圳的歷史文化，而一定是說深圳精神。

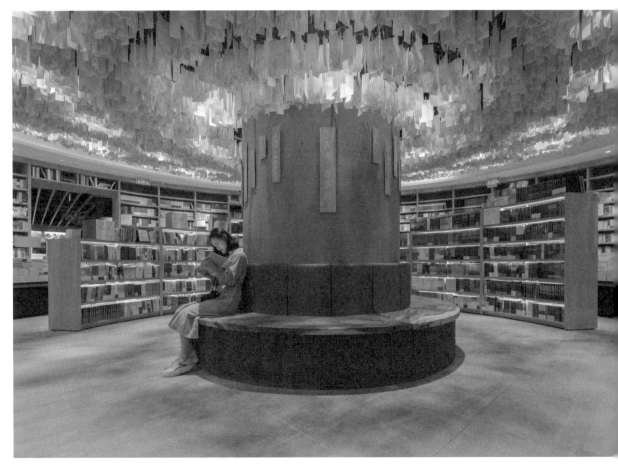

「深圳・覓夢想樹」留下了深圳人的思想和感悟。

我認為美有三個層次，是三種不同的認知，分別是「自然之美」、「精緻之美」及「抽象之美」。前兩者是可以透過肉眼看到的，但「抽象之美」是在精緻的事物表象之外，另一種概念上的感知。放於本案例時，我們需要的「抽象之美」，就是從不同的文化裏發掘到底有什麼東西值得我們借鑑，並足以構成品牌表達的方向。那要如何表現深圳精神呢？我尋覓了很多在生活中接觸過的精神經驗作為靈感，其中包括我於日本旅行時拍攝的照片 —— 在寺廟裏的一棵大樹，樹下掛了很多繪馬。繪馬為人們在日本神社、寺院裏祈願時用的一種奉納物，呈「家型」的五角形，一般由木板所製。日本人自古視馬為神明的坐騎，故有將活馬奉獻給神社來表示虔誠或祈願的傳統，但後來因活馬對信眾而言十分昂貴，對神社而言則飼養困難，故漸以木馬、土馬、紙馬等物品代替。現在大眾則習慣把願望寫在木板繪馬上，然後把繪馬掛在專屬的架子上。我所拍攝的巨大樹下掛滿祈願的繪馬，產生了一種人文跟土地互相連繫的和鳴，我覺得當中有一股精神的力量。這使我構思了以下意象 —— 在書店中創製一棵「深圳・覓夢想樹」，讓人們把夢想掛上去。

有說「上海是上海人的上海，深圳是所有人的深圳」，深圳人歸屬感的立足點，可以從「來了就是深圳人」這句經典口號反映。深圳是五湖四海的深圳，並且大部分市民是年輕人，他們來到這裏為自己人生尋找未來。包括我也是一樣，從香港來到深圳開創事業。深圳可謂是一個夢想之地，這也就是深圳精神所在。而祈願樹是人類對於幸福生活的盼望，在中國和其他亞洲國家也很普遍，所以在書店中央設置夢想樹很配合這個城市的內在情感需要。

「深圳・覓夢想樹」最初的設計手稿。

我為「深圳·覓夢想樹」寫下了這段文案:「來了,就是深圳人。一千個人有一千種生活,亦有一千個夢想,我們都要一個心靈的停泊處,讓知識與情懷可以滋養,讓生活繼續生長。在覓書店,讓我們種下『深圳夢想樹』,在『覓夢想籤』上,致自己、致親友、致夢想,就像一片葉子,和這座城市的所有朋友,在這個特別的空間裏,一起生長,發亮,共同創造集體的記憶。我在深圳,在尋覓智慧、夢想、自我,覓夢想樹屬於每一個深圳人,給尋覓的你我,一個同生的精神圖騰。」這段文字也刻在覓夢想樹的樹幹上。它把我的很多理念串連在一起,有時候是緣分、命運,通過品牌的創造、空間的創造,漸漸把我們很多的思想和感悟串連起來。後來每當有人訪問我,想讓我談談深圳精神,我都會帶他們去這家覓書店逛逛。可以說我通過覓書店的設計,找到了除本書第一章所提及的「爆炸」以外的深圳精神。

我們為「夢想樹」設計了一系列六張的「覓夢想籤」,籤上印有與深圳相關的歌詞或詩詞文字建構出來的深圳畫像,大眾可以在背面寫下願望,服務員再把它們收集起來,掛在位於書店中央的「夢想樹」上。書店開業大約兩個月後,「夢想樹」的頂部便掛滿了 38,000 多張書籤,視覺上頗為震撼。顧客也喜歡這種能互動參與的裝置,紛紛拍照分享,令「夢想樹」變成了書店的一個品牌符號,也是一個在書店空間裏呈現得非常好的品牌故事。我每次到書店,都會看看有哪些新寫的夢想籤,當中充滿了深圳人當下的體會、感想,記錄了人們對這個城市的願望。「深圳·覓夢想樹」為空間添上了靈魂,而這靈魂源起於我們對文化的感知,可以說是一個把人類共同性體驗放在設計上的例子。

這間書店的不同區域也有着不同的功能,我們在設計時會顧及讀者的整體需要,例如偌大的兒童空間「小小覓」,讓家長與小童可以有合適的互動空間,並舉辦幼兒工作坊與讀書會,很受家長歡迎。我們在 2,000 平方米的空間內設置了 380 個座位,有很多讓人能坐下來靜靜地看書的位置。在設計上可以對顧客這麼貼心,也要多得投資方的慷慨支持。

兒童空間「小小覓」,讓家長與兒童可以有合適的互動空間。

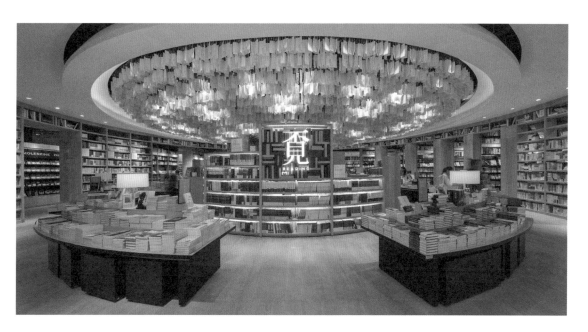

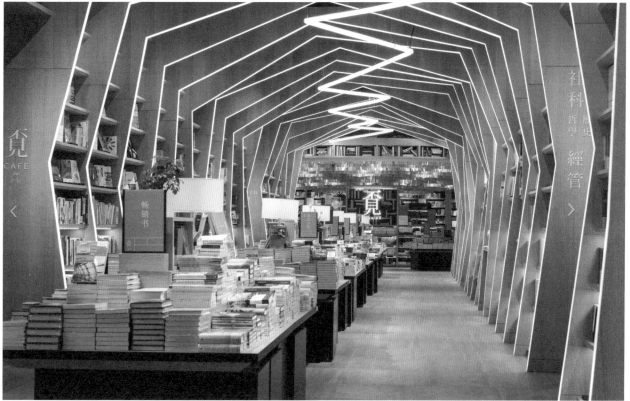

深圳壹方城覓書店於 2018 年獲選為「全國最美書店」之一。

呼應追求圓滿的中國文化

覓書店於 2018 年邀請我們設計位於東莞民盈・國貿城的另一家面積更大的分店，達 4,000 平方米，可以說是旗艦店 2.0 版。書店整體的室內空間設計採用了「書之光」的概念 —— 書頁被翻開，如白光般四散的形態。這較抽象的「書之光」，就變成了空間中的設計語言。我們於書店的過道位置設計了「引光道」，把人們從入口引領到書店的中央，過程就如走進了一本被翻開的書裏一樣，通過有序的光帶營造出主通道效果，這也成為了覓書店的另一個品牌印記。

由於書店特別大，我們想在書店中央做到「殿堂」的感覺，可以讓人經由「引光道」被引領到一個有儀式感的廣場。因此我們嘗試從不同靈感入手，參照世界各地的殿堂畫像，比如雅典學院、古羅馬元老院等古典建築作為參考，希望在書店中建構一個包圍式的中央空間，讓人到來就如走進一個圓形舞台一樣。我們把這個空間命名為「覓思壇」：通道的光帶在此匯聚，圓形的講壇構成階級座位，跟古羅馬的劇場相似，當舉行講座時，講者安坐中央，人們圍坐四周，講者與每一個觀眾的相互距離更親近，在這裏做過分享的嘉賓也深有體會，空間特別適合做演奏與朗誦表演。設計出來的效果與我們公司去土耳其旅行時，在埃皮達魯斯劇場拍攝的團體照很像，實在很能呼應本書「生活是設計的全部」這主題。

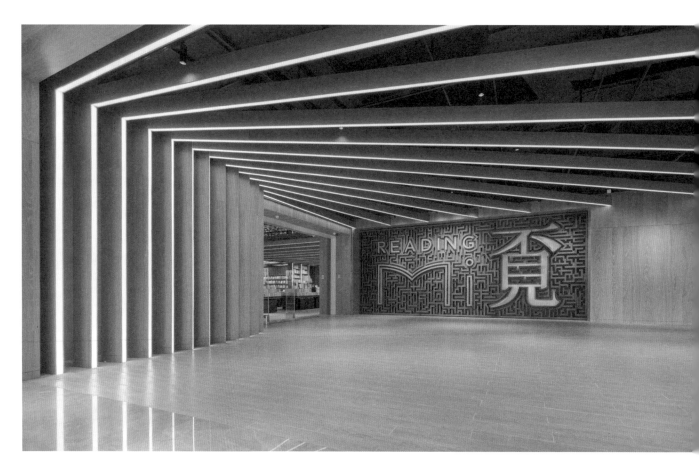

我們設計的「引光道」，讓人們走向書店時，就像走進了一本被翻開的書裏一樣。

圓形講壇的設計效果，與我們公司去土耳其旅行時，在埃皮達魯斯劇場拍攝的團體照很像，實在很能呼應本書「生活是設計的全部」這主題。

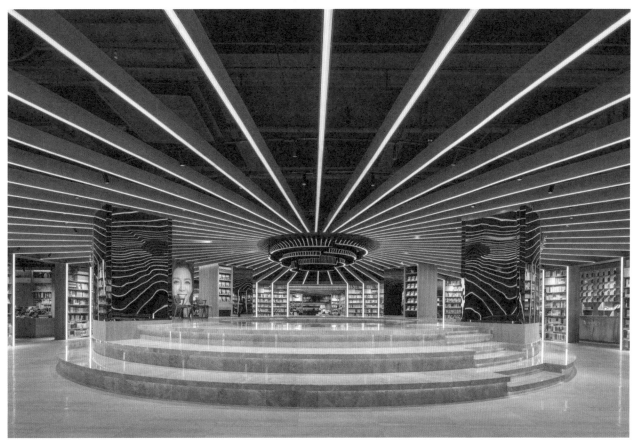

在書店舉行活動時，圓形的講壇設計有助拉近講者與觀眾的距離。

我們在兒童繪本館「小小覓」的天花上，掛了一個月亮裝置，讓人們有伸手便可以觸摸星空中月亮的感覺，亦作為讀者的打卡拍照熱點。這個美麗的場景，其靈感來源卻是我小時候常看的日本卡通《龍珠》中，主角使用「元氣彈」招式的著名場面。人的手上可以承着月球，沒想過我能把卡通場面在物理空間中呈現，而且比原著的畫面富有詩意。

這是我們負責覓書店品牌與品牌空間設計的發展過程及亮點，在滿足書店本身應有的人文、時尚格局，以及貼近生活的態度之餘，額外賦予它具文化根源的情感。圓形書架也好，圓形講壇也好，既是我們在書店設計領域的原創，其實或多或少也回歸到中國文化對圓通圓滿的根源感召，反映了怎樣從文化中找到根源。而要好好運用文化根源，則需要多方面的生活體驗來轉化，因為我們自身必須要有深刻的體會，才能令其他人產生有層次的共鳴。

我曾到訪某個在珠海的祠堂，內有扁額寫着：「自我不見」，我自然覺得跟「覓」字遙有呼應，但一直都未能翻查這句話的真正意思。可是我覺得這四個字不是說「看不見自我」，而是在尋找自我道路過程中的反省，有如王家衛電影《一代宗師》裏出自明代思想家王陽明的「見自己，見天地，見眾生」概念。在創意路上，一個人能走多遠，其實是自我挖掘的過程。雖然最初只是自我探索，但在探索的過程中我們會看到更大的世界、更大的社會，進而有胸懷眾生的思想。而這些最終都會加深我們對本我的理解，令人超越自我意識的枷鎖，創造不一樣的東西。

不說肯定沒人能想到，這個美麗場景的靈感來源竟是我小時候常看的日本熱血卡通。

Chapter 章節

4-7

閱讀
時代女性
的溫暖

十點書店

最後講的是「十點書店」，這是 2019 年一個品牌形象及空間設計的整合案例，也體現了創意如何來自於生活，並將客戶在線上的品牌價值與理念轉化為線下的體驗。十點書店，是由點至線到面的品牌創意構建過程。

十點書店本身隸屬於十點讀書，後者是當時微信公眾號上最大的「文化媒體矩陣」之一，通過圖文、音頻、視頻、圖書、社群、書店等多種形態的內容產品，覆蓋文學、電影、時尚、教育、出版等領域，總共擁有超過 5,500 萬的矩陣「粉絲」，主要的閱讀公眾號每日平均閱讀量高達 700 萬，是微信生態圈內數一數二的內容媒體，受到各方面以至投資者關注的新媒體集團。在這麼多元化的布局之後，企業接下來的思考是怎樣把它進行真正的 O2O，將線上行銷的資源投放到線下經營實體，為大量的讀者創造一個匯聚的地方。這也是信息化時代的特色，線上做得好，就會向線下發展，營運實體店，反之亦然，線下做得好，也一定會向線上發展，打開傳播面，與人們的生活連結。

我太太 Frannie，和我們的三個孩子。

十點讀書的「用戶畫像」究竟是什麼樣子的呢？我找來了三幅圖舉例說明。

書店標誌以時鐘上的時刻和指針，以及蒲公英為主要元素。

十點讀書的創辦人林少是 80 後的年輕企業家，他一直有做書店的心願，找到我們打造十點書店，希望書店成為內地一億女性心中首選的閱讀生活品牌。為什麼是一億女性呢？這說明了客群定位有一定的篩選，實質上是針對 24 至 35 歲、追求成長的「新知性女性」，也是十點讀書的主要聽眾或讀者。她們訂閱十點讀書時追求的是什麼？我認為是共鳴與自我成長。

當我開始了解十點讀書，去閱讀它的一些內容時，發現很多是屬於時下熱點的「雞湯文章」。怎麼理解呢？就是文章當中有很多鼓勵性質的信息，帶有成長意味，甚至有點刻意去引起共鳴。作為男性的角度可能對此不太感興趣，但換位來思考我就能明白了。我在想，十點讀書的「用戶畫像」究竟是什麼樣子的呢？我找來了三幅圖舉例說明：第一幅是畫了聖誕雪人的聖誕卡，雪人下半身的圓形是一個孕婦的肚子；第二幅是一個孕婦在肚子上繪畫了一個人形卡通；第三幅則是一個孕婦在肚子上繪畫了小老虎頭像卡通。其實這三幅圖的女主角都是同一個人，只是肚子裏的內容不一樣 —— 她是三個孩子的媽媽，也是我太太 Frannie。我覺得她就是我心目中的「新知性女性」，一方面作為全職媽媽在家裏帶孩子，因為我經常香港內地兩邊跑，所以照顧家庭的重任就交了給她；另一方面，她在管理孩子的生活以外，也會做很多其他事情，包括進修學習，例如學香薰精油，在鼓勵孩子學樂器時，她自己也一起去學，甚至和孩子一起去表演。在過去兩年，她獲得了很多專業文憑，包括香薰治療文憑、急救課程，甚至營養學及病理學等各種各樣的證書。我覺得太太是獨立自主女性的代表，

她既把生活的精力投放於家庭，也會積極去追求知識，既為家人更好的生活付出努力，亦從自我成長中獲得充實。當然她也會有心靈脆弱的時候，需要支持與陪伴。一天到晚忙下來，只有深夜才開始擁有屬於自己的時間。所以十點讀書的口號：「深夜十點，陪你讀書」，真正戳到很多女性溫柔的痛點！我認為中國新時代女性的 DNA，就是十點書店品牌的 DNA：「溫暖、陪伴與成長」。一個品牌需要抓住目標群眾的特徵與精神，才能獲得她們的認同。

在設計品牌形象時，我們認為「十點」是非常重要的。十點讀書那句深入民心的「深夜十點，陪你讀書」，說的是十點讀書都是每晚十點發文推送，以配合母親或事業型女性的生活作息時間。書店也是早上十點開，晚上十點關，剛好是從十點到十點，串連了線上的內容和線下書店零售，向消費者傳遞了品牌特色。

由時間與書本概念出發，我們聯想到把書脊變為時鐘上的時刻，時鐘的指針在書與書之間遊走。至於溫暖與陪伴的概念，我們聯想到蒲公英，這種形態輕盈的植物，卻予人很溫暖的感覺，一吹蒲公英，種子就散播出去，像一個文化的傳播者，很配合我們想把「時間、傳播、知識」這幾個含意變成十點書店共同精神的需要。最終標誌結合了書脊時鐘圖案，當中的指針指向十點，以及像蒲公英一樣，一吹就有一點被吹了出去的意符。客戶也很喜歡這樣的表達，他們還主動安排採訪，拍攝影片，把我對第一家十點書店的設計理念製成傳播內容。

實體空間如何與品牌精神銜接

溫暖、陪伴，還有成長的力量，這幾個關鍵詞是我們跟客戶都非常認可的，既是十點讀書、十點書店的核心價值，也同時是我們希望能通過設計傳遞的情感。十點書店在書店行業裏是非常有標杆性的品牌，因為它在嘗試建構一個真正的 O2O，就是怎麼把線上的內容跟線下作更強力的連接。十點書店是做文化內容的，但書店除了賣書之外，可以怎樣跟企業龐大的線上內容以及讀者的一些需求進行對接？營造品牌實體空間，必須講好品牌的故事。

為了講一個跟其他書店不一樣的故事，我們在首間十點書店的入口設計了一個「聽書裝置」，人們透過以蒲公英形態為靈感的互動裝置，可以在實體店免費聽到線上的內容。這樣有趣的靈感轉換，源於十點讀書其中一個重要版塊 —— 聽書，在線下呈現這個元素時，我就想做一個別具風味的裝置，有別於一般用手機來聽書，我希望能用一種比較有質感的方式來呈現。我在逛廈門的「舊物倉」（一個由舊煙廠改造而成、擺放了很多老物件的空間）時，看到一些古老的電話筒，回想起小時候通過話筒聽到聲音的親切感，所以希望在現代化的書店空間置入一點懷舊的元素，就像我們打電話給遠方的親友時，從話筒中傳來讓人感到溫暖的聲音一樣。這個裝置頂上的燈是會旋轉的，就好像一個時光機器，特別夢幻，我們將之稱為蒲公英燈。裝置也令十點書店門口成為打卡熱點。

首間十點書店裏設有不同功能的空間。

以蒲公英形態為靈感的互動聽書裝置，讓顧客在實體店裏免費聽到線上平台的內容。

首間十點書店的面積才 800 平方米，空間還劃分為「十點選書」、「十點咖啡」、「小十點」、「十點好物」、「十點書房」和「十點課堂」，可以說非常齊全，緊湊又不擠擁。要對不同功能的空間進行融合互通，需要對書店的運營很了解。比如我們把開放式的咖啡吧枱設置在書店的正中央，平時可作為咖啡廳，在十點課堂有活動時又可以變為別具特色的空間。十點讀書有很多線上的付費課程，網羅全國的星級導師，據說最厲害的導師，一年的課堂分成有上千萬元人民幣。由於他們是網紅導師，所以書店的十點課堂會邀請他們與網友會面，上實體課。十點書店開店頭一年已舉辦了超過 300 場不同類型的講座，滿座都是渴望成長的十點會員，與神交已久、陪伴自己已久的線上導師會面，是十點書店非常亮麗的風景。在課堂以外，還有一個「十點書房」，小小的空間，主力做一些小型展覽，內容小而美，着重文化的溫度傳播。「小十點」則是一個獨立的兒童空間，會進行繪本分享、讀書會等各種兒童與親子活動，為十點書店的顧客家庭帶來知識成長體驗。

在首店獲得一致好評後，客戶再找我們設計廈門的旗艦店。新店有 2,000 平方米，座落在廈門核心商業區上的中華城內，使我認為這樣的一間書店應該成為廈門的文化目的地，透過十點書店獨有的精神內核與城市故事，成為廈門的文化代表。於是我們提出了「文化燈塔」的概念，來盛載我們所說的「溫暖、陪伴、愛、自由、成長」的理念，並進一步挖掘廈門城市的精神文化。

我們在空間打造上，希望加入更多廈門本身的城市文化特徵，例如閩南的舊建築會有許多歐式的拱頂弧邊，所以我們在整個空間裏採用了很多弧形，天花也做成抽象的海浪，小十點設計成海灣主題，以及處處可見的閩南花磚等，都在呼應廈門海濱城市的印記。

若有機會看到這間十點書店的平面圖，你會發現整個設計像逛公園一樣，這是對應客戶希望打造「城市文化公園」的概念——空間處處相連打通，書店空間裏沒有完全阻隔的屏障，而是用半間隔去營造層次，一步一景，遊走中體驗驚喜。空間裏用了大量綠葉植物來裝飾，這些綠植的維護成本很高，但客戶非常堅持，想給顧客一種接近真實的自然狀態。的確，在書店裏面感受到的狀態與擺放仿真綠植給人的感覺會很不一樣，書店更能給人貼近公園的感覺。

旗艦店的入口是宏大的弧形，沒有一道能被清晰看見的門，給人感覺不像進入書店的大門，而是進入了另一個空間，以入口將內外的空間連接起來。在入口處我們也設置了新一代的燈光裝置，圍繞「燈塔」的主題，文字在光影裏面滾動，象徵了文化燈塔。我們也做了另一種聽書的裝置，像翻開了一本書的舊電話亭，形態更接近我最初的設想。

十點書店一直是有溫度的團體，選書顧問非常專業而用心，他們會在文化內容上去建構主題，結合書本、文創、兒童產品，甚至咖啡餐飲，開發出相關的主題推廣，在空間上組織特色展示與活動，結合線上的媒體傳播，給會員持續的新鮮感與知識成長的體驗。在「內容為王」的時代，以文化作為驅動力的經營團隊是十點書店的優勢，也給予了我們設計團隊非常多的知識交流與感悟。希望十點書店能繼往開來，成為那座始終照耀着獨立而堅定前行的都市人頭上的燈塔，用文化溫暖地陪伴我們，潤物細無聲地茁壯成長。

開放式的咖啡吧枱設在書店中央，平時可作為咖啡廳，有活動時又可以變為特色的空間。

中華城店的聽書裝置，像翻開了一本書的舊電話亭。

設計成夢幻主題的小十點。

我們在中華城店的整個空間裏採用了很多弧形和具閩南特色的花磚，以及大量綠葉植物。

中華城十點書店的入口有可轉動的燈光裝置，象徵着「城市的文化燈塔」。

生活的靈感與
設計的靈魂

位於中華城十點書店的十點書房,空間比首店的稍大,我在這裏策劃了書店的開幕展覽「10 Inspirations:生活的靈感 x 設計的靈魂」,展示了我的十個創意靈感。這間十點書房的天花跟地板同時可用作展示空間,所以人們走進店內,會覺得這不是一間傳統的書房,而是被很多格子包圍着的空間,裏面的導覽和置身其中的觀賞狀態也很有趣。在這次展覽中,我展示了十本影響我創意靈感的書,空間裏的兩張書桌呈現了自己的生活狀態,包括一些啟發了我創意的收藏品、桌面的工作、我寫的書法等。櫃體與地板則展示了我過去進行設計項目時留下來的一些手稿、設計打樣,當然也包括我挑選的十個自己負責的設計項目,介紹其中的靈感來源與創意思路。

十點書房是一個被很多格子包圍着的空間,其天花跟地板也可作為展示之用。

展覽對我來說是一個小型回顧展，也可以說是這本書的一個雛型。「生活是設計的全部」，我認為若要通過設計打動人，就必須找到生活的源頭。所以我去構思創意的時候，如果能找到生活中曾感動我的原點，就有更大的機會與能力把它轉化成一些能感動別人的創意輸出。我希望通過創意來連接生活的兩端，一端是生活對我的觸動，另一端是如何透過設計把成果呈現，並引領到大眾的生活當中。前者是輸入端，後者是輸出端，我是怎樣通過創意的過程來接通兩端，就是我想通過本書帶給讀者的內容，讓大家從而對設計核心的思考和價值有更深刻的理解。

Chapter
章節 5

章節範圍

我的生活藝術

Introduction
引言

我在香港中文大學念藝術系，我認為設計是應用藝術的一種，能落實到人們日常生活的層面，設計本身就是生活的藝術表達。本章我會透過如何在設計中滲入藝術的思考、個人化的藝術創作和文化策展的結合，細說藝術如何與生活融合，以至和品牌、社會文化結合，讓設計的藝術帶領我們回到生活的本質，真心生活，真心做事，並最終以設計回饋社會。

Contents
章節目錄

Chapter 章節

5-1

用藝術
去講一家
工廠的故事

容辰制罐

工業、工廠與藝術，像是風馬牛不相及的事情，但在我看來，萬事萬物都有其藝術、美學的本質，又或者藝術本身，就是能呈現與討論萬事萬物的一種介面。在容辰制罐（Tstar）的案例，我們就通過了藝術手法來改變傳統廠家展廳的呈現方式。

容辰制罐是廣東省東莞市鳳崗鎮內一家專業的馬口鐵罐生產廠家。馬口鐵（SPTE），即我們日常說的鐵罐，又名鍍錫鐵，是電鍍錫薄鋼板的俗稱，指兩面鍍有商業用純錫的冷軋低碳薄鋼板或鋼帶，當中錫主要起防止腐蝕與生鏽的作用。馬口鐵罐價格便宜，在許多產品的包裝上都能派上用場，如餅乾、茶葉等。而容辰制罐是領先行業的馬口鐵罐生產企業，目前在使用的主廠區及分廠共有 50,000 平方米，配備模具自動化加工中心及多條印刷鐵罐的生產線，生產力可達每年 5,000 萬罐。我們服務過的很多食品與茶葉品牌皆是其客戶，包括八馬茶業、猴坑茶業等。

2019 年，容辰制罐的現代化廠區落成，參照行業國際標準規劃設計。由於企業要搬到全新的辦公室，故來找我們做室內設計，範圍包括辦公室與產品展廳。在設計產品展廳的時候我發現一個問題，因為馬口鐵罐產品都是作為其他品牌的包裝，若把很多不同品牌的鐵罐放在一個展廳裏，視覺上會顯得很亂。這些可

供展示的製成品，從工藝上看，一個與一百個其實差不多，只展示製成品是展現不出容辰制罐自身的品牌價值的。我們思考的是怎樣去展示馬口鐵工廠的重要性，展廳的設計如何才能代表一個企業的高度，並能夠把企業的文化與精神傳遞給客戶，而後者會直接影響企業能否與客戶達成合作關係，所以我決定本次設計項目的理念是：如何把製造過程轉化成企業文化，以及如何從心理上打動走進展廳的客戶。與此同時，我想，我們能不能換個方法，做一些不太一樣的東西，把客戶進入展廳的過程變成一種體驗。這種體驗不單是把展廳變成藝術展廳，也是把工廠的生產過程藝術化地呈現。

記得我 2017 年時前往日本瀨戶內海直島的李禹煥美術館，那是由日本著名建築師安藤忠雄設計的，裏面展示了由不同物料製作的藝術裝置，如石頭、木材、鋼板、玻璃、紙張等，藝術家通過非常純粹的物料材質去帶出藝術性，展現手法十分簡約。那時我還拍過一張踏在一塊鐵板展品上的照片，人與藝術品構成了一種獨特的物理性關係，這種純粹的物料性與簡約藝術表達讓我留下深刻印象。這次日本旅遊的經驗，讓我在容辰制罐的項目中想到，能不能把馬口鐵這種材質以物料性藝術手法來展現，給予人一種新的體驗。

2017 年，攝於李禹煥美術館。

新廠房十分現代化，並參照行業國際標準規劃設計。

馬口鐵的原材卷筒、板材與製板模具。

其實我們在生活中經常能接觸到馬口鐵罐，這是很常見的食材包裝物料，但在製作成為不同形狀的鐵罐之前，原材料其實是一片片如紙張形態的馬口鐵片，原胚是銀色的，需要以模具去將它壓製成不同形狀、紋理的鐵罐。在到工廠實地考察時，真正讓我感興趣的，正是這些馬口鐵片的原材料形態，在切成一片片的鐵片之前，是一卷卷的、直徑達一米多將近兩米的圓筒！看到這麼大一卷的馬口鐵時，我感覺頗震撼，沒想到這樣精緻的鐵罐，原來是通過巨大的工業物料轉換過來。這個轉換過程給了我很多的想像，就好像拿在手上的古董如此精巧細緻，卻原來是從巨大的木頭或岩石精雕細琢而成的一樣，皆具有工匠精神。當然，做馬口鐵加工強調的並不是工匠手藝，而是一個高度工業化的過程，但我覺得在精神層面，可以通過藝術性的手法去呈現這種恍如工匠精神的內涵，因為所有精細的製作，都離不開企業的專注與人的用心。所以我選用了接近現代藝術的手法來設計展廳的過道，作為馬口鐵罐製作過程的另類呈現。

在新的大廳，我們用了「先隱後揚」的手法：在大門入口採用了黑色玻璃，開門進入，映入眼簾的是乾淨的前廳；接待處正前方放了兩卷碩大的馬口鐵原材料，在聚光燈照射下感覺就像當代藝術作品一樣，若不說明，或者還會令人誤以為是雕塑。我想帶給人這個企業堅如磐石的第一印象，大金鐵筒就起到一個「不明覺厲」的效果。人們穿過前廳，走到展廳與辦公室的分流過道上，就會看到馬口鐵的形態出現變化 —— 所謂「金生水」，我想將馬口鐵由很厚重的原材形態，變成很輕盈、像是水或布的形態，因此設計了從天花吊下來、如水波般的裝置，營造出柔軟的感覺，恍如掛着的布，但它的金屬材質正正構成了反差。這個裝置展示了由原材到原料的轉化，呈現了企業能剛能柔，靈動變通的形象。

前廳的設計手繪圖。

有時若要帶出真正想要展示的東西，並不需把
成品無限放大給人看。思考如何留白，用藝術
靈感去打開想像力，用靈動的手法帶出物品內
在的價值，可能更有效。

進入接待處，一眼就會看到碩大的馬口鐵原材料。

如水波般的裝置，營造出柔軟的感覺。

天花的裝置在過道裏成為重要的視覺焦點，同時整個空間的牆壁也鋪滿了同樣以馬口鐵製作的一片片金色磚塊。我們在磚塊的表面設計了獨特的紋理，讓它有更好的反射效果，在燈光照射下發出耀眼的光芒。這些磚塊的設計原理其實就是一般鐵罐的蓋子，通過企業精細製作的模具壓塑成形，表達的概念是以原料製作成材，水又生木了，化朽木為神奇。整個路線其實是從原材，到原料，再到以模具製作成形的工廠生產流程，但以很藝術化的方式表達。客戶完全沒想過可以這樣去運用馬口鐵，他們一直做食品包裝，沒想過馬口鐵也可以用來做裝修材料。我認為這些都是創意靈感，用來幫助企業呈現不一樣的文化面貌。

展廳的過道看起來簡約當代、有藝術個性，但透過設計傳遞的是企業文化精神：專業化取材、優化監控，通過達國際水平的規範化製作過程，造出精益求精的成品，底層闡明的是企業對專業製造的追求，內裏灌注的是企業對這個行業的專注、熱忱與熱愛。經過這些藝術的洗禮與企業文化的闡釋體驗，來訪者在心理上有了一定鋪墊，再被引到展覽最後的部分，即馬口鐵罐製成品的品牌展覽廳，就可以說是事半功倍了。

雖然我們用了一半的空間來鋪墊故事，最後的展廳面積只有原本規劃的三分之一，但這樣的設計讓容辰制罐獲得很多內地政府部門、業內人士與客戶們的高度評價，而且也間接促進靳劉高設計的潛在業務發展。因為當容辰制罐的領導跟不同品牌的客戶聊天時，總會被問及這個藝術展廳是由誰設計的，便順道為我們帶來了新業務。

我認為有時若要帶出真正想要展示的東西，並不需把成品無限放大給人看。思考如何留白，用藝術靈感去打開想像力，用靈動的手法帶出物品內在的價值，可能更有效。這樣的概念與下一篇文章說及的靳劉高設計辦公室令人「眼前一亮」的通道一樣，一個用作裝飾的裝置，也是一個手段，煥發的是不一樣的企業文化。

每一塊金色的磚皆是馬口鐵製的成品，與展廳的產品相互呼應。

品牌展覽廳陳列了不少供不同品牌使用的馬口鐵罐製成品。

5-2

文化差異
引爆
創意符號

眼前一亮

設計與藝術是我創作的一體兩面，前者是透過符號來傳遞客戶的價值，後者則是藉符號來呈現我的世界觀，並同時成為我在商業工作以外的連接點。

我認為平面設計師的主要工作就是創造符號，例如商標、品牌形象、包裝等，將客戶的價值變成具傳播力的符號推廣出去，創造價值。因此，我自身的創意思考邏輯就是符號化的過程，以致我個人藝術創作的符號性也特別強，本文介紹的「眼前一亮」系列作品和下一篇闡述的「天下太平」系列創作都是從符號出發。可以說設計與藝術是我創作的一體兩面，前者是透過符號來傳遞客戶的價值，後者則是藉符號來呈現我的世界觀，並同時成為我在商業工作以外的連接點，讓我有機會與不同類型的展覽、團體和社群連結，創作突破各種範疇的作品。

在本書第一章，我曾提及自己在內地出生，但在香港成長，於是普通話欠佳，故最初前往深圳工作時經常鬧出笑話。這其實反映了我在文化上的不適應。而「眼前一亮」的故事，也起源於此。

作為一家業務繁忙的設計公司負責人，天天開心地活在創作感召下的狀態是不存在的。我的日常是面對不同企業的高管，很多時候就是老闆們，他們會像要剝掉你一層皮似地圍着你問各種問題：「高總，你能為我們的品牌提升到行業第一嗎？」「怎麼你的設計值這個價？」給了我很多挑戰與難題。尤其作為一個「港仔」，初到內地工作時，我常聽到許多令我不明所以的表達方式，例如：「國際性」、「低調奢華有內涵，高端大氣上檔次」，我的橫批就是「一臉懵逼」！因為我發現客戶說的「國際性」，並非我所理解的、國際社會當下的「國際性」，而是要有「中國特色的國際性」。「低調奢華」呢，其實是要「低調地奢華」，本質還是要很奢華。對

文化的不同解讀，往往是我工作壓力的來源。記得早期與「金主爸爸」們開會，他們說的每個字我都知道，但整句加在一起就不明白了。尤其是北方的領導，他們話中有話，還要配上那麼一兩個眼神，給你去品一品。即使到了今天，有些說話我還是聽不懂。

再舉個有趣的例子，比如領導都愛說「設計要大氣」。我以前在香港時聽都沒聽過，只是剛入行做設計時才第一次從靳叔處聽到：「客戶領導」說設計要做得更大氣些。我想：吓？什麼叫大氣？Big Gas？這『氣』要多大才夠？我感受到了中國文化的博大精深與宇宙的虛無縹緲。那時真的捉摸不到「大氣」究竟指的是什麼，因為在香港的文化中不常見這個詞。後來我問過台灣的朋友，他們也說好像沒有這樣的用法。我認為香港其實是很「小器」的（不是「小氣」），因為香港地方狹小，基於物理局限、社會環境條件，香港人根本不會設計什麼「大氣磅礴」的東西，反而做出來的都是小而精緻，就像日本設計一樣，小的東西讓我們感到更自然與舒服，可見社會文化與環境會導致語境的差異。

直到我來到內地生活，看過北京故宮的磅礴氣勢，經歷過中原大山大河，體會到不同文化孕育的環境差異，才慢慢開始了解「大氣」與其他詞彙所指的是什麼，以至其對設計上的影響，以及到底要達到怎樣的要求、呈現怎樣的效果。文化的差異會反映在生活的各處，語境只是其一，但設計的形成與結果都是生活的回歸，所以如何去理解與演繹文化差異的微妙之處，既是挑戰，也是養分。

「眼前一亮」打卡點。

把表情符號融入創作

說回「眼前一亮」這個「梗」（即「哏」，原指笑點的意思）是如何得來的。話說向客戶提案時，最讓我感到頭疼的情況就是聽到客戶說：「這個設計沒什麼感覺，不夠眼前一亮。」每當聽到「眼前一亮」這四個字時，我就會眼前一黑，雙目一反。究竟多「亮」才叫「眼前一亮」？每次聽到這些難以定性的形容詞，我就會感到很困惑，所以最怕聽到「大氣」、「眼前一亮」、「國際性」這些詞，因很多時候這只是客戶對設計結果不滿意，又不想解釋怎麼不滿意的代名詞。不過同時我也慢慢覺得這個詞頗堪玩味，它提煉了一種狀態，又像是一個目標，激發起我想要創作一個「眼前一亮」符號的靈感。

當我們深圳公司搬遷到在八卦嶺的新辦公室時，我要創作一張邀請函，就畫了一個像表情符號般的笑臉，眼睛發出「Bling Bling」的閃光，代表我們是一家讓人「眼前一亮」的創意公司。我又將這個「眼前一亮」符號運用視覺錯覺（Optical Illusion）技巧立體化，成為公司入口旁邊的走廊牆身、地板到天花的視覺裝飾，圖案覆蓋了整條長十多米的走廊，視覺透視感非常強。而當你在走廊上找到投影這組圖案的原點，透過相機拍照，就能獲取一個完整的平面圖案。人在走廊上，便像身處平面與立體的交融處，置身於一個「眼前一亮」的打卡點。當然，很多地方用過這種透視視覺技巧，這不算很新奇的東西，但我想通過這樣一個平面加上立體空間的圖案設計，向客戶講一個故事：「設計必須找到準確焦點，才能讓人眼前一亮。」在走廊上，我還寫了「Blings™ your eyes，眼前™一亮」，簽了名。整個設計可以說是把生活中的吐槽變成了一個符號作品，通過這樣的演繹，跟客戶打開話匣子，帶出我們公司的企業文化，給來客留下一個深刻的印象。

「眼前一亮」符號也轉化成我個人在視覺藝術方面的探索，變成我專屬的標誌性符號，我有意識地把各種表情符號（Emoji）融入個人的藝術創作。表情符號是這個時代的產物，透過通訊網絡席捲全球，已被大多數現代電腦操作系統採納，普遍應用於各種手機短訊和社交網絡中，可以說是這個時代使用最廣泛的圖繪文字，傳遞人們的情緒與感受。於我而言，「眼前一亮」符號表達了一個直觀的感受：看到美好創意時的反應，也代表了我內心對從事創意工作與設計的初心 —— 創作所帶來的單純快樂，如孩子閃亮的笑容，溫暖而純粹。

我重新把符號從一個印記發展成整個「眼前一亮」系列，創作了不同的繪畫與雕塑作品，例如為十點書店的個人創作展覽造了一個「眼前一亮」眼鏡，人們一戴上就成為了行走的表情符號。又例如在一個地產售樓中心的藝術裝置委託中，我以「這個好，這個好，這個好」三個詞的音頻圖案轉變成立體的裝置，懸掛在樓盤模型上面，幽了地產推廣一默。

「眼前一亮」其實也反映了我的工作方法和性格與靳叔及 Freeman 的差異，以至我們在思考方法、創作意趣方面的不同。我的性格相對他們而言比較活潑，藝術表現的形式變化會更多樣化，時代氣息比較當下。藝術創作主要是表達自我，我希望以「輕」帶出自身成長的感悟與時代的關係。

戴上「眼鏡」，你也能成為行走的表情符號。

「眼前一亮」眼鏡手繪設計圖。

進一步探索視覺藝術

2021 年 11 月，由香港康樂及文化事務署藝術推廣辦事處與香港設計師協會共同籌劃、於佛山的和美術館舉辦的大灣區藝術展覽系列「創 >< 藝互聯」之展覽「共 >< 感」中，頗完整地展出了「眼前一亮」系列的繪畫作品 —— 我創作的 12 幅名為《12 星星》的畫作。「眼前一亮」的核心是表情符號，而每一個表情符號其實都在表達我們的一種情緒、能量。我認為人類創作的所有符號，都是想藉以表達某種能量的，包括宗教裏的十字架、萬字紋，國家的國旗、徽幟，企業的品牌標誌等等，都承載着人類的故事，傳遞某些能量。例如 12 星座的論述建構了我們恍似是與生俱來的屬性，別人會透過這些星座符號去解讀你，而你自己也希望在星座符號裏找到能代表自己的某些性格或特徵。同樣，虛構出來的卡通人物陪伴我們長大，我們為什麼喜歡它們？我認為是我們想在這些卡通角色、精神英雄中找到某些吸引着我們的能量，賦予我們安慰，獲得信念。《12 星星》就是以符號創造符號，用「眼前一亮」的表情符號作為基礎語言，拼出我小時候心目中的 12 個卡通英雄。作品以膠片製成，我像平時做設計一樣，在電腦裏完成圖形的排列，成為膠片的正面，但在背面則用噴漆隨性地繪畫，所以這系列作品一體兩面地表現了我理性的安排和情感的觸動。作品中的表情符號就像畫筆的筆觸，脫離了本身應有的意義，重新構建成 12 個卡通人物的形象。不同符號的混雜，互相消解了本身的象徵意義，而令人重新思考符號與人之間的關係。

《12 星星》作品。

「創 × 藝互聯」之展覽「共感」現場。

在展覽中,我亦與自閉症藝術家祝羽辰共同創作了《故事之輪》系列共十幅作品,用以與參展的另一藝術家林佑森的《銅林》系列進行對話。我們從迪士尼電影故事或電腦中選取了十句比較有意義的句子,例如《海底奇兵 2》(*Finding Nemo 2*,又名《海底總動員》)的「最美好的事都是偶然發生的」,或《風中奇緣》(*Pocahontas*)的「正確的道路往往不是那條輕鬆好走的」,並用電影中的角色作為靈感導向來創作。我用了敘事性的演繹來表達同樣的故事、同一句說話、相同的符號,在不同人的心裏都可轉化出千差萬別的意義與能量。我們通過故事去找尋生命的領會,卻又同時透過不同的虛構故事建構我們今世的當下。可以說,我整個符號系列的創作,是我就符號作為人類能量投影的藝術思考。

「眼前一亮」系列的創作過程,反映了我自己對文化的體會,同時作為平面設計師對符號的敏感度,將符號轉化為一種視覺溝通、視覺語言的探索。我相信,對生活好奇才會有靈感乍現。有時候生活是舞台,讓人們放開懷抱;有時候生活是分享、理解、挖掘、表達,然後讓創作自然生長。靈感的能量是創作的焦點,而只有找到焦點,設計才能讓人眼前一亮。

創作也可以很隨性，在公司後巷，拿着噴漆，繪出心中的觸動。

將生活能量
變成創意源頭

能量這詞語近年在內地聽得較多，但我理解的「能量」並不是「Power」或「Energy」這種力量，讓我嘗試從幾方面去講解這個對我而言頗為重要的概念。能量首先是「勢能」。在我工作初期，曾聽了一場易學大師的講座，受了少許啟發。他說人生做事，要看三種勢能：第一是你個人的勢能，即一個人的 Capability（能力、才能）好不好；第二是你選擇的行業、平台的勢能好不好；第三是你選擇做事的地方勢能好不好，即一個國家或城市的大勢，這三個層次的勢能會影響你能否做成一件事。簡單而言，如你身處的城市或國家正處於走下坡的形勢，固然會使你做成一件事的能量變小，讓你更難出頭。

這場講座給我的啟示是，即使你自己很有能力，也需要找到一個較可以「賦能」（Empowering）的平台去發展。這三個勢能給了我啟示，也令我決定由香港轉往內地發展，因為在我這個時代，內地可能比香港的勢能好，內地市場有更大的發展空間，令我的個人能力得以發揮。這是我對於外在能量的看法。

另一種能量是內在能量。我認為，近朱者赤，近墨者黑，你對一樣東西有興趣，專注下去，可能身邊亦會聚集一些志同道合的人，令整件事的能量變好。這亦是我

做藝術項目時容易結交到有共同價值觀或文化理念的朋友，匯聚更多力量做更多有意思的項目。

認為組織一間公司的內在文化，其實也是在結集能量的原因。內在能量主要是來自於價值觀的取向，包括可否往正向能量組建價值觀，例如我們以客戶的價值作為我們所做項目的價值取向時，可否從當中挖掘到一種文化內涵，或一種與社會共情的能力。這些價值取向所散發的能量，甚至會影響我們聘請到的是怎樣的人；而在公司做得久的同事們能否共享這些價值觀，更會影響公司的長遠發展。

而將能量觀念套諸於自己的事業和人生上，我認為在生活中亦需儲備這些能量。為何我說生活是設計的全部？因為這是能量轉化的過程，即將生活的滋養變成創意的源頭。同時，我們在生活中對文化藝術等興趣的探索，亦會變成推動我們做設計項目或其他工作時努力探索的動力。像是文化策展項目「ZEN・真心應物 —— 當代佛教生活美學展」或「香雲見萩 —— 國家非遺香雲紗跨界藝術展」，O.O.O. Space 舉行的講座，又或者「創 >< 藝互聯」展覽系列，這一類文化探索的項目，於我而言未必有很大金錢上的收益，反而是探索文化的興趣吸引着我參與其中。尤其是在做這些項目時容易結交到有共同價值觀或文化理念相同且有能力的朋友，可以和他們聯合起來再做一些別有意思的項目。

例如 2020 年在廈門舉行的「真心應物」展覽，要回應「當代佛教生活美學」這個大題目，就必須把很多相關的合作夥伴連繫起來。大家必須對如何真心去做手中的事業、如何在當下中國社會中追求一些形而上或物質生活以外的精神文化，有着相近的理念，並以此去推動「文化滋養生活」的社會形態。而在各種藝術項目因緣際會之下，我們更容易找到合適的人選及品牌來合作，故可以說，這些能量是會互相吸引的。

說起來有少許抽象，但我認為能量既是外在的勢能，也是內在的能量，外在能量與內在能量的互相吸引，最終能左右一個人的人生，以及一家公司、一個城市的發展。

Chapter

章節

5-3

從天下太平見中國文化

天下太平、香雲見萩

「天下太平」是我另一個個人藝術創作系列,英文名為「Peacefool World」,讀音像 Peaceful World(世界和平),卻帶了一點批判的意味。這也回應了我在香港成長的文化背景,令我剛來到內地生活與工作時受到一些文化衝擊(Culture Shock),從而生長出的一套視覺表達創作。而說到這個系列,要先從一幅古人創作的奇畫開始。

南宋的宮廷畫家李嵩創作了一幅奇畫《骷髏幻戲圖》,是一幅絹本設色團扇畫,現藏於北京故宮博物院。李嵩是一位喜畫民俗題材的畫家,《骷髏幻戲圖》的整個畫面構圖祥和歡樂,描繪一個攜家帶口的提線傀儡藝人之演出,細緻描畫了當時婦女與兒童日常生活中的歡樂場景。可奇怪的是畫中藝人與傀儡並非常人,而是白骨骷髏,雖然神情歡悅生動,卻非常超現實,甚至讓人感到駭異不安。據說宋元時期,骷髏乃是關於人性的常見隱喻。道家的齊物、樂死,佛家的寂滅、涅槃,可能是骷髏幻戲的思想淵源。該畫作到底是李嵩個人諧謔有趣之舉,還是體現了其思想淵源,一直是藝術史上的懸案。

現在於靳劉高設計的辦公室裏,也可見這套「天下太平」的臉譜。

《天下太平圖》燈箱裝置掛滿了長走廊，另一邊的骷髏形鏡面令參觀者能與作品互動。

我從事視覺設計工作多年，對符號比較敏感，可以說「我的底色是符號」。像李嵩的《骷髏幻戲圖》在中國畫史上之所以出奇，是因為象徵死亡與腐朽的骷髏並不常見於偏重現世主義的中國文化之中。如果此畫出現在中世紀重視宗教的西方文化下，自然就見怪不怪了。中國傳統文化向來關注現世的生活，「凡圖必有意，有意必吉祥」，「期望生活變得更美好」的心願一直建構了中國人的人文精神與符號閱讀。中國人對「福、祿、壽」可以有一百種寫法，對天下太平、美好生活的歌頌是無窮的，但對於人世的生離死別、社會危難，往往表現得隱晦內斂，甚至秘而不宣。對我而言，《骷髏幻戲圖》的魅力在於其符號象徵上的矛盾性，在一個天下歡愉的景象中反襯出虛實叵測、善惡難分的眾生相，讓人有許多的聯想與解讀，充滿藝術的挑釁與趣味。

於北京今日美術館展出的「天下太平 100」。

文化就是生活
的底色，只是
通過不同的故
事在上演。我
認為所有文化
現象都沒有絕
對的好或者不
好，只是一種
矛盾卻又相互
作用的存在。

《天下太平之曼陀羅》是由六面鏡子構成的反射空間，令空間呈現無限延伸的效果。

雖然李嵩生於南宋，距今 800 多年，但中國文化的變遷是緩慢而冗長的。中國人為了美好的現實生活而奮鬥，古往今來一樣——報喜不報憂，壞的東西盡量不說，意頭不好、不吉利都不說，我們有「百壽文」、「百福文」，但對死亡與危難避而不談，這變成我們文化裏面根深蒂固的特質。

在我剛到內地工作與生活的時候，更是到處都能發現這種社會現象。古往今來，文化就是生活的底色，只是通過不同的故事在上演。我認為所有文化現象都沒有絕對的好或者不好，只是一種矛盾卻又相互作用的存在。這是我的文化觀察與自身感受。

2011 年，是辛亥革命一百週年，我獲一個海報創作邀請，創作了一批圖案，把中國一些吉祥圖案、代表美好的圖形，套在一個個骷髏形態的輪廓中，形成了一種新的臉譜組合。寓意吉祥的圖案與象徵的死亡與危險的骷髏，兩種元素糅合在一起，產生了一種文化的對立性與矛盾感。當時我一共創作了一百個骷髏圖案，名為《天下太平圖》，讓人看到時感到既熟悉又陌生：令人熟悉的是它的文化元素與特徵，陌生的是呈現時會給人一種曖昧不明的感覺。藉着這些符號，我想帶出社會文化隱晦的衝突與共存，同時千人千面千故事，每一個面譜也像是代表了世間的千萬個體，既是一樣的又不是一樣的。有趣的是，每個圖案設計都有其文化象徵，但當我們去改變其表現形式時，卻可以讓它產生新的解讀，提出了新的問題。有人看到傳統與時尚的碰撞，有人覺得是人生百態、苦中作樂的符號，也有人看到交集混和的意象，反映出美好與矛盾並存的花花世界。當中產生了一種文化的批判性與戲謔感，善惡難分，利弊互見。

我覺得，藝術的表達，是在情感領會與表現手法之間，賦之以曖昧意趣與啟發，用人文關懷的內心探索前行。

2016 年，靳劉高設計成立四十週年的展覽「兩地三代

四十載」在北京的今日美術館舉行。我把《天下太平圖》製作成發光的燈箱裝置，掛滿了一整條 20 米長的走廊。在最初的增添吉祥圖案外，我開始加入網絡表情符號，作為這個時代的一種文化象徵，與傳統的圖案混和碰撞，豐富了骷髏面譜的構成。空間裝置的建構也引發了作品跟人的互動，「天下太平」系列也就有了全新的解讀。

後來我受邀參與 2017 深港城市建築雙城雙年展（深圳）外圍展：「摩登時代：理想與現實的進托邦」新媒體藝術展，並利用了鏡子的反射作用，創作了《天下太平之曼陀羅》。這個裝置作品借用了佛教中曼陀羅代表心中能量宇宙的隱喻，表達人與大千世界的相對關係。我在展覽的畫廊中，建造了一個 48 立方米、由六面鏡子構成的反射空間，呈現鏡面向四方八面反射的效果，空間變成可無限延伸。所展出的 38 個「天下太平」臉譜燈箱，像芸芸眾生，在無限的宇宙中萬象森羅。觀眾置身在內，除了有強烈的「打卡」衝動，也會通過光與物象的反射，或多或少感受到我刻劃的關於文化、符號、人性的種種交纏混和的能量。這個作品在藝術探索層面，當然比起之前只作為文化符號的視覺探索，有了它自身的生長，而且不同觀眾也會有自己的解讀。我自覺「天下太平」系列是一個有趣的發展過程，於此之中，設計與藝術的界線不再是那麼清晰，但終歸代表了我從生活中所悟所想的探索與表達。

由藝術思考到設計創意：香雲見萩

「天下太平」代表了我個人對人生哲學的思考。而從設計層面，這種藝術探索也逐漸發展成與其他單位的合作，其中就有由當代香雲紗傳播人、德璽見萩創始人邢莉莉發起，並與我聯合開發的「見萩 x 天下太平」服裝膠囊系列。對於這個跨界合作，我不單單只是參與平面圖案的運用，而是從服裝的概念設計階段已開始參與。

香雲紗是擁有 1,700 年歷史的古老面料，是承載了民族智慧的國家非遺手工藝，有着挺爽柔潤、色澤奧妙的物理特點，在古時更被稱為「軟黃金」，一直是一種高級的面料。我一開始就想着如何演繹一種新的國風概念，同時融入「天下太平」的理念與特色。當代男士服裝的款式相對女士較少，但我翻查中國古代服飾時，發現男裝款式變化是很豐富的。我從隋唐漢服與胡服的剪裁中獲得了靈感，例如將唐代圓領袍衣與圓領衛衣結合，胡服的對襟剪裁變化出富有運動感的外套，中式立領設計融入了飛行夾克⋯⋯整體系列在剪裁上比較中性，是希望能在正裝與時尚便服中取得一些平衡，再結合見萩香雲紗「無性別無年齡」的特點，達到傳統與時尚的碰撞，在混和與矛盾中構成不一樣的格調。因此「天下太平」面譜圖案不只是簡單的混搭應用，還讓古典與潮酷的符號融入當下人們的生活品味，並嘗試找到中國設計的當代語境，這是我創作「見萩 x 天下太平」服裝系列的野心。

「見萩 x 天下太平」服裝系列從漢服及胡服剪裁中獲得靈感。

共同突破：「打開天下太平的小盒子」

「天下太平」與「眼前一亮」可以說是我從平面設計的職業中自主探索的符號語言，藉着不同的創作媒介去豐富其內涵與表達手法，並嘗試與其他創作者共同創作，去突破藝術的邊界。

在 2021 年，我與廣州小盒子藝術工作室的邱翩老師以及一眾小學員共創了一個「天下太平 —— 符號的穿越與碰撞」工作坊。我們希望通過與小盒子學員們的交流，以「生命與想像」為題，藉「天下太平」作為一種符號的載體，讓孩子去創作他們「花花世界」的繪畫故事，所以就有了「打開天下太平的小盒子」這個合作計劃。

參與的學員由 9 歲到 19 歲，他們以骷髏面譜開展了各式各樣的腦洞：獅子王的西遊記、飛天小女警的西廂記、超人的武松打虎……中國文化中的經典故事，交集了各種童年回憶的卡通人物，建構出充滿敘事性、風格強烈的畫面。我把這些繪畫作品結合「天下太平」的圖案，創作出大大小小的骷髏鏡子裝置、椅子，與整套宴席餐具（由國瓷永豐源贊助製造），在「設計深圳 2021」的「Future Home 未來之家」展覽中，建構了一個藝術空間。

「打開天下太平的小盒子」嘗試藉骷髏這個代表生命和人之本質的符號，建構一個擁有強烈視覺效果，且充滿敘事性、隱喻性的體驗空間。空間內有一張恍如大排筵席的餐桌和供眾人入座的椅子，桌上羅列着杯、盤、碗、筷、茶壺等形形色色的餐具，牆上掛着眾多骷髏形狀的鏡子，這些皆是我與小盒子工作室的老師和學員共同創作的視覺藝術作品，一切都關於符號如何衍生意義及被解讀。餐桌和椅子隱喻了人的生活日常，象徵人與人之間的交往和關係，人們置身其中可以有無限想像。每面鏡子、每種餐具、每張椅子均蘊藏了一個有待觀眾發掘的世界，可供逐一重組和細味。

我為這空間寫下如此的序言：「這是一個關於符號的盒子，可能與餐桌的意義無關，但是與隱藏的故事相關。與暗黑的色彩無關，與反映的光芒相關。與骷髏的象徵無關，與生命的觀照相關。可能與鏡子無關，但與鏡子裏的你有關。」通過鏡子，不同的你看見不同的故事，引申出不一樣的思考，但無論這些故事是什麼，「這世間一切的深刻都是你」。

「天下太平」系列作為我的藝術創作，重新將我拉回視覺藝術的道路上，通過符號表達我個人對文化的理解，以至探索藝術的展示方式。靳叔與 Freeman 也有個人的藝術創作，靳叔以水墨表達其心源，結合傳統與創新，脈承香港現代水墨運動。Freeman 則是「椅子戲」，從兩性到政治到社會文化，用椅子作隱喻的符號去表達。兩位前輩的設計語言與藝術語言符號性都很強，這可能是平面設計師的特質，對我不無影響。我想我與兩位前輩相同的是，藝術靈感，必都是來自於生活。只有真切的生活感受，才能產生對自己有益的藝術靈感。但藝術的表達，相對於設計，是要高於生活的，要去追求生活之上的精神世界，讓人更接近自己的靈性，從而更專注自身與人世萬物。

藝術靈感，必都是來自於生活。只有真切的生活感受，才能產生對自己有益的藝術靈感。

在這個展覽空間裏的骷髏鏡子裝置、椅子、餐具等，皆是我和小學員們共同創作的視覺藝術作品。

真心就在日常生活中

除了「香雲見萩 ── 國家非遺香雲紗跨界藝術展」，我與德璽見萩創始人邢莉莉也於 2020 年聯合策劃了第 15 屆廈門國際佛事用品展中的「ZEN・真心應物 ── 當代佛教生活美學展」。佛學，對於包括我在內的很多人來說，都是看似抽象而遙不可及的學問。但佛教的生活美學是可以直觀的，像深受禪宗影響的無印良品與 Apple 等品牌，其設計成果都能讓大眾欣然接受。設計作為一個介體，可以帶領我們思考其背後的宗教、哲學與精神，如何真心生活，如何真心做事。我們相信，通過設計可以讓人與物產生一種新的關係，甚至改變人們回應自己、面對世界的方式。

我其實不算是佛教徒，以前去寺廟也去得不多，因為這次展覽的機會，邢莉莉為我與寺結緣，令我得以參觀了幾間寺院，其中包括湖北省當陽市的玉泉寺。這座古剎有近 1,500 年歷史，是國家重點文物保護單位。在因緣際會之下，我幸得與住持交流的機會，還在寺裏住了幾回，參加了寺院的早課，早上五時多便開始念經參禪。沉浸在寺院的氛圍中，令我有機會反思自身生活，以至於我們與世

僧侶服裝中的每一個細節也有着與佛教哲理相關的意義。

《紅塵》反映了佛教中「成住壞空」四劫的理念，帶出佛教的輪迴和涅槃精神。

界的關係。尤其在面對新冠肺炎疫情的特殊時期，思考出世入世的關係、佛學該如何在我們生活中呈現等，使我對是次策展的整個感受變得很不一樣。

我認為可以從三個層次去理解佛教：宗教性、哲學性、和中國文化的相關性。佛事用品展在宗教層面是佛教事業，但放到較為世俗的層面去理解，則是圍繞佛教而生的世俗業態，包括佛具、禮器、寺廟用品、祭祀用品的生產、製作、銷售等。邢莉莉除了經營時裝品牌「德璽見萩」外，還經營另一個當代佛教生活美學品牌「德璽利迦」，產品包括僧侶的僧袍服裝。我們希望以寺院服飾作為導引，呈現佛教的莊嚴與出世，讓觀眾通過服飾也能感受到背後的精神與哲理。

展覽名為「真心應物」，顧名思義，是如何以「真誠的心去應對世間萬物」，源於「以心傳心，以心印心。真心應物，不生分別」的禪學意境。一開始的寺院服飾展覽，乃富有佛教儀式感的展示，包括從天垂掛的布幕、若隱若現的動態投影，燈光聚焦照射在僧袍上，呈現很有儀式感的效果。其實僧侶服裝中的每一個細節不止具有功能性，也都包含着很多法道，代表着很多與佛教哲理相關的意義。

另外，我邀請了年輕藝術家組合「東長」展出名為《紅塵》的藝術裝置。有人認為我們不應在一個佛教展覽中展示佛像頭，因為這是對佛不敬，但我認為這是概念藝術，不應從這個層面去理解。東長本身是做創意首飾的，他們原先在古董市場買了一個玉石的佛頭，再以翻模技術複製這個佛頭，將之變成銅佛頭。由於翻模技術有冷縮熱脹的物理特性，每翻模一次，就會縮小一點點，且上面的細節也會遺失一些。藝術家把翻模出來的佛像再翻模，如此類推，佛頭越翻越小。他們共用四年時間，翻了 60 幾次模，最終把一個完整的佛像頭變成了一粒沙。我們覺得這個過程太有意思了，這件藝術作品反映了佛教中「成住壞空」四劫的理念，由成長到持續到敗落到毀滅，最終變成空滅的過程，將佛教的輪迴、涅槃精神帶出來，扣連他們對於佛教與生活的理解，藉此把觀眾由「真心應物」這個出世的空間，引入至展覽內的入世空間「應世人間」。

「應世人間」由各種展品組成不同的佛教生活美學場景。

「佛系造物」售賣各種器物，讓人們通過物件感受佛教美學。

「應世人間」是我們與其他家具品牌合作設置的展示空間，由「茶空間」、「禮佛空間」與「禪空間」組成，展品有茶具、家具、瓷器等，這就是我們說的佛教生活美學場景。參觀者經過這裏，隨後會被引領到一個被白紗圍繞的銷售空間「佛系造物」。內地人常談「佛系」，即一種隨遇而安、平和安樂的生活方式，佛系造物就是將這種精神與產品結合，如有「見萩」、「U+ 家具」等服裝和家具品牌，和來自景德鎮的瓷器、餐具茶具品牌「青塘」、「言歡」等等。整個參觀流程引領着人們由出世到入世，再到生活中各種不同的場景，與器物的應用及呈現，最後透過優選產品，讓更多人能通過物件去接觸、感受佛教的美學。

「真心應物」是我第一個展覽策展結合空間設計的案例，策展的整個探索與展覽過程，可說是綜合了我過去許多對當代中國文化與生活的理解。內地社會正在慢慢變化，當經濟發展至某一階段，人自然會開始探索精神層面，所以我設計很多東西時，也會從文化角度去理解，追溯中國文化的根源以至其精神性，與不同的傳統智慧結合，去回應當下人們對生活和設計的所需。

5-4

O.O.O. SPACE

讓我們
用設計
回饋社會

O.O.O. Space、
星星孩子的情書

靳叔和 Freeman 多年來除了努力於設計專業，為不同品牌、企業排解各種設計疑難，在設計領域不斷創新求變之外，還熱衷於推動設計行業的整體發展，和對下一代設計人才的栽培教育。我作為靳劉高設計的合夥人之一，亦承傳了公司的企業文化，除了擔任香港設計師協會副會長與其他行業相關的公職，亦在靳劉高設計新的深圳辦公室創建了文化交流平台 O.O.O. Space，以一個自主空間作為試點，去推動設計行業交流互動。

我認為，無論是對香港人還是內地人而言，交流機會都是越多越好，這是我設立 O.O.O. Space 的初心。回想當初我能下定決心到深圳工作，開拓屬於自己的設計事業，實有賴本書最初提及前輩們籌辦的「70/80 - 香港新生代設計人展及內地互動展」，否則我根本沒有機會認識內地設計發展的實況。因此，我也希望以自己微薄的力量，讓更多香港創意力量有機會接觸內地的朋友，實地考察這裏的環境，並同時讓內地的朋友看到香港人的創意。

O.O.O. Space 佔靳劉高設計深圳辦公室約三分一的面積，大概 300 平方米的空間，面向公眾，內設視覺藝術畫廊、講座空間、Café（咖啡廳）等，並持續舉辦不同類型的視覺藝術展覽、設計沙龍與講座，同時也對院校開放，接待學生團體到來參觀，尤其是到深圳來了解設計行業的遊學團。若遇學生到訪，我會盡量抽時間留在公司與學生直接交流，如我不在，也會安排同事們去接待，一年下來可能有一兩千人次前來參觀，也不算少了。作為民間設計機構，會這麼頻密地接待設計學生的，估計不多。但我覺得學校希望到訪，也可說是靳劉高設計的榮譽，亦展示了社會對我們設計公司的信任，我們也樂意以餘力反饋社會。

至於作為行業的交流平台，O.O.O. Space 創立至今舉辦了多場專業講座和不同類型的展覽，向公眾開放，吸引了不少關注與支持，包括 2020 年與宏碁電腦（Acer）的 Concept D 設計師電腦品牌、Intel 聯合贊助舉辦的「大師之路公益講座」。我們每月邀請一位創意領域的重要人物與公眾分享創作理念，幫助設計學生開拓視野，參與的講者除了靳叔外，還包括內地著名設計師陳飛波、熊超、姜劍、邢莉莉等。在合作品牌的支持與有效的推廣及傳播計劃下，講座的線上總曝光數達到 2,400 多萬，直播觀看人數達到 1,100 多萬（來自 Concept D 結案報告）。本來 O.O.O. Space 是一個我本着初心發起的小項目，可它的社會屬性慢慢使之作為一個公共平台去吸引其他力量。於是乎，這個平台搭建的網絡不止服務設計行業的人，例如宏碁電腦對活動的贊助，後來更延續到「星星孩子」的一系列計劃。

我們在 O.O.O. Space 舉辦了多場專業講座和不同類型的展覽。

我希望以自己微薄
的力量，讓更多香
港創意力量有機會
接觸內地的朋友，
實地考察這裏的環
境，並同時讓內地
的朋友看到香港人
的創意。

以創作建立溝通橋梁:「星星孩子」計劃

「星星孩子」是人們對自閉症人士的稱呼,因為自閉症人士猶如獨居於自己的星球,難以與人溝通並建立關係,故在日常生活和成長上都面對許多困難,構成了各種社會障礙,屬於社會的弱勢群體。我有家庭成員有認知障礙的問題,因此我一直對這個範疇比較關注,也更能理解、同情自閉症家庭面對的種種難題。由於自閉症人士認知世界的方式異於常人,在他們長大成人之後,更會面對極大的就業困難,數字告訴我們,有 99% 的自閉症學生在畢業後無法找到工作,即是他們的家人要陪伴並照顧他們一輩子。所以無論是自閉症患者本身,又或他們的家人,某程度上比殘障家庭更難融入社會,應該獲得大眾更多的關注。

我在 2016 年與小盒子工作室創辦人邱翩老師認識,知道她作為藝術工作者,一直以藝術教育幫助星星孩子,並為他們舉辦藝術展覽。因為一方面有不少自閉症孩子都鍾愛藝術,他們也可以通過藝術調整自己的心理和心態,並向外界表達自己的世界,並藉此獲得認同和快樂;另一方面,活動可以讓更多人認識和了解自閉症患者及其家庭面對的困難,可以匯聚更多社會資源,對這些孩子予以援助。邱老師了解到 O.O.O. Space 的一些活動與我的策展項目後,我們便聊到是否有機會通過設計與藝術,從更多方面來幫助孩子們。

因此就有了 2021 年我與小盒子工作室一同在深圳風火 G&G 創意社區策劃的「與星星孩子同畫畫 —— 關愛自閉症藝術共創展」。展覽開始前,星星孩子們都在 O.O.O. Space 進行創作,預備即將展出的作品。我們嘗試藝術共創的理念,我與邱翩作為藝術家,指導方向與策展,並安排了兩位星星孩子藝術家:祝羽辰(20 歲)和鄒耀然(19 歲),與兩位小盒子工作室學員:歐陽心燭(15 歲)和張心馨(12 歲),形成 2 x 2 x 2 的方式,一起合作共繪所有畫作。我希望通過藝術共創活動為自閉症家庭發聲,並能持續幫助更多的星星孩子建立自信,找到與社會融合的出路。

除了是次展覽,我們還創辦了一個長期的藝術共創計劃「星星孩子的情書」,發掘具有藝術潛質的孩子們,助他們走出自己的世界,來到公眾的視野中。我希望通過我們的社會資源、對創意的理解,以及一些經驗與方法,團結小眾群體的力量,使之變成藝術生產力,通過藝術作品、品牌合作與創意產品,讓大眾可

「與星星孩子同畫畫」展覽會場。

星星孩子們的作品還有機會在「深圳時裝週」上亮相。

以欣賞與支持星星孩子們的創作。我們的願望是將「星星孩子」變成一個可持續進行的計劃，乃至成為社會企業，通過創意造血，讓更多有才能的星星孩子找到生計，同時獲得藝術上的提升。在「與星星孩子同畫畫」首展後，我們得到了社會各界的關注與鼓勵，並開展了與不少品牌的合作，包括深圳時裝協會與歌力思服裝品牌舉行的兩次不同的跨界藝術展覽，以及上文提到宏碁電腦的「VERO 未來地球守衛者計劃」環保藝術共創活動，都為「星星孩子的情書」提供了很好的資源與平台，為此我更感任重而道遠。

作為父母，或一個普通人，我認為能透過藝術與孩子溝通及相處，是一件美麗的事。我親眼目睹那些參與計劃的孩子們在展覽結束回到自己生活的地方時，變得更有自信，更願意與人溝通，這也是許多參與活動的家長跟我分享的寶貴感受。我希望所有人不單能溫暖地包容這些孩子，亦能充分感受到他們以藝術活出生命的亮光。

宏碁電腦的「VERO 未來地球守衛者計劃」環保藝術共創活動作品之一。

他們都是星星的孩子，在他們的腦海中，都有像星星一樣璀璨的創意世界。

O.O.O. Space 象徵着靳劉高設計的使命感，致力推動創意行業的發展與承傳，並承擔部分教育公眾的社會責任，探索設計向善的可能；而「與星星孩子同畫畫」則透過創意關心弱勢群體，雖然我在過程中付出了不少時間和心力，但同時亦獲得豐富的心靈回報。靳劉高設計一直相信，你既在行業、社會有所得，在有餘力之時，也應當回饋行業、社會。這就是為什麼從靳叔、Freeman 到我，在做商業項目之餘，也不斷參與行業及社會相關的各項工作，希望不負這份專業的工作，亦不負這個行業的使命。

我認為設計與創作的熱誠都是來自生活的感悟與分享，你需要從生活中攝取豐富的滋養，也要通過自己的創造去豐富其他人的生活。不忘初心，方得始終。

設計與創作的熱誠都是來自生活的感悟與分享，你需要從生活中攝取豐富的滋養，也要通過自己的創造去豐富其他人的生活。

邱翾老師、張心馨、歐陽心燭、祝羽辰、鄒耀然和我（從左至右）在「與星星孩子同畫畫—

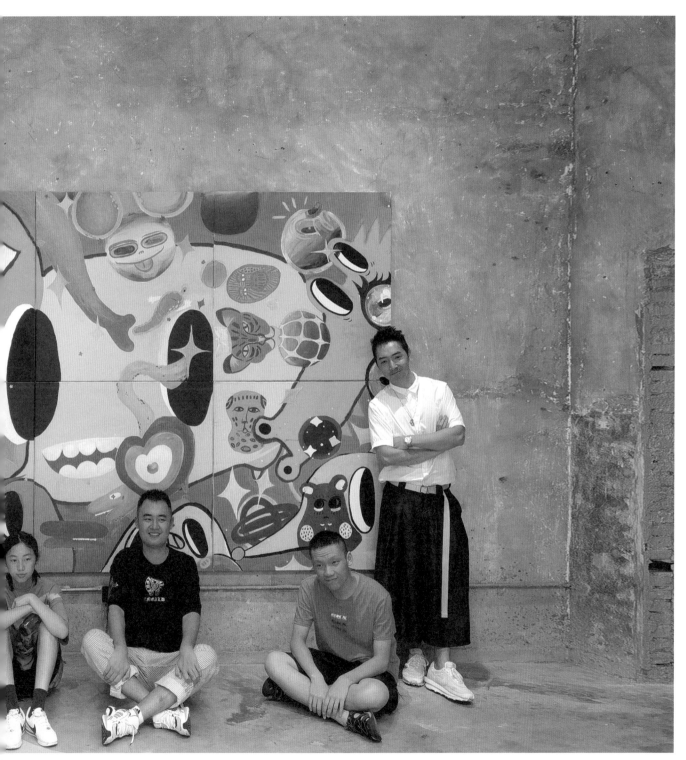

藝術共創展」現場。

林慧遠

高少康

香港作家，著有文化評論《改
寫分手》，並於《香港經濟
日報》、《明報》等各大報章
撰稿。

著名設計師，靳劉高設計合夥人
香港中文大學榮譽文學士（藝術系）

倫敦印刷學院藝術碩士（MA Typo/graphic Studies）
香港設計師協會會員、副會長
深圳設計周聯合策展人
亞洲設計連理事
深圳市平面設計協會會員
英國志奮領留英獎學金學人
大灣區設計力大獎獲得者
香港十大傑出設計師
透視 40 驕子獎獲得者
藝術與設計雜誌年度人物
廣州美術學院客席教授

畢業於香港中文大學藝術系，2002 年獲取志奮領留英
獎學金，並赴倫敦印刷學院進修設計碩士課程。2010
年成為靳與劉設計合夥人，2013 年公司正式更名為靳
劉高設計（KL&K DESIGN）。2018 年至今為香港設計
師協會會員、副會長，深圳設計周聯合策展人。

獲《藝術與設計》雜誌選為年度人物（2011），透
視 40 驕子獎（Perspective： 40 under 40, 2014），
香港十大傑出設計師獎（2014），大灣區設計力大獎
（2020），為內地與香港新一代設計界的代表人物。高
少康經常接受媒體訪問與展覽邀請，參與專業評委與企
業演講，專業備受認可。

高少康品牌設計經驗豐富，獲獎無數，主導過不少具影
響力的項目，其中包括：李寧、深圳機場集團、八馬茶
業、五谷磨房等品牌整合升級。